컬러의 일

나의 사랑스러운 빨강 머리 루피스에게

The
Colour Bible

로라 페리먼 지음
서미나 옮김

컬러의 일

매일 색을 다루는 사람들에게

윌북

지은이 | **로라 페리먼** Laura Perryman

미래 지향적 디자인 브랜딩을 전문으로 하는 스튜디오 컬러오브세잉Color of Saying의 대표다. 색과 재료 설계 분야의 혁신적인 통찰과 정교한 트렌드 예측을 바탕으로 3M, 해비타트Habitat 등에서 컨설팅을 하며 런던예술대학교, 첼시예술디자인대학교 등에서 강의하고 있다.

옮긴이 | **서미나**

대학교에서 철학을 전공한 뒤 교육계에 오래 몸담았다. 글밥아카데미를 수료하고 바른번역에서 전문 번역가로 활동 중이다.

컬러의 일 매일 색을 다루는 사람들에게

펴낸날 초판 1쇄 2022년 1월 31일
　　　　신판 1쇄 2024년 8월 30일

지은이 로라 페리먼

옮긴이 서미나

펴낸이 이주애, 홍영완

편집장 최혜리

편집1팀 문주영, 양혜영, 김하영, 김혜원

편집 박효주, 한수정, 홍은비, 강민우, 이소연

디자인 윤소정, 박정원, 김주연, 기조숙, 박소현

마케팅 김태윤, 정혜인, 김민준

홍보 김준영, 백지혜

해외기획 정미현

경영지원 박소현

펴낸곳 (주)윌북 **출판등록** 제2006-000017호

주소 10881 경기도 파주시 광인사길 217

홈페이지 willbookspub.com **전자우편** willbooks@naver.com

전화 031-955-3777 **팩스** 031-955-3778

블로그 blog.naver.com/willbooks **포스트** post.naver.com/willbooks

트위터 @onwillbooks **인스타그램** @willbooks_pub

ISBN 979-11-5581-729-2 03600

First published in Great Britain in 2021 by Ilex, an imprint of Octopus Publishing Group Ltd
Carmelite House, 50 Victoria Embankment, London, EC4Y 0DZ
© Laura Perryman 2021
Design and layout copyright @ Octopus Publishing Group 2021
All rights reserved.

Laura Perryman has asserted their right to be identified as the author of this work.

Korean translation © Will Books Publishing Co. 2024
License arranged through KOLEEN AGENCY, Korea. All rights reserved.

차례

색 프로필

서문

색을 느끼고 경험하는 일은 누구나 지닌 인간 고유의 능력이다. 우리는 의식할 수 없지만 삶의 모든 순간에 색이 보내는 시각적 신호의 영향을 받는다. 디자인이나 예술 작품에 색을 제대로 쓰면 주위 분위기나 보는 이의 기분을 낫게 하며, 심리적으로, 더 나아가 신체적으로 긍정적인 변화를 일으키기도 한다. 색을 잘 사용해 원하는 목적을 달성하기 위해서는 접근법, 맥락, 형태, 사용법의 미묘한 차이를 알아야 하며, 바로 그 때문에 색에 관한 전문적인 연구가 이루어지는 것이다.

이 책은 색이라는 매혹적인 세계에서 길을 안내하는 최신 지침서다. 이 책에서는 특별한 의미를 지닌 100가지 색을 살펴보며 역사적으로 중요한 변화를 일으킨 산업 공정부터 소셜미디어 열풍까지 우리를 둘러싼 세상에서 색이 어떤 의미를 갖고 역할을 하는지 다룰 것이다. 각각의 색 프로필을 다루는 장은 색의 기원에서 시작해 발전 과정, 역사적 쓰임새, 오늘날의 상황까지 과거와 현재를 두루 살펴보고, 현시대에 유용한 제안으로 끝을 맺는다. 특히 현재를 살피는 일은 꼭 필요하다. 우리는 컨템퍼러리 디자이너로서, 스타일, 취향, 윤리적 생산과정에서 결정권자로서 맡은 역할이 있기 때문이다. 이 말은 색을 선택할 때 그 색에 진정한 가치와 의미가 담겨 있는지, 인간과 지구의 건강한 지속 가능성을 가장 중요하게 여기는지 고려해야 한다는 뜻이다.

이 책에는 우리가 보고 경험하는 색 가운데 일부만을 담았는데, 내가 연구하고 잘 아는 색을 중심으로 수록했다. 특히 예술 작품과 디자인에 사용된 재료 자체만이 아니라 그것을 사용함으로서 어떤 결과를 얻었는지 세심하게 관찰하여 색상을 골랐다. 나는 이 책에 디자인 트렌드 분석가로서의 내 경험과 작업 방법을 녹여냈다. 천성적으로 시각적 신호를 찾고 아이디어를 정리하고 연결 짓기를 좋아하는 내 성향도 반영됐을 것이다. 색에는 다양한 얼굴이 있기에 이 책은 단순히 물감 차트에서 뽑은 색상 목록이 아니며, 물리적인 안료 이상의 의미를 전하리라 생각한다. 색은 물리적인 형태뿐 아니라 디지털 형식으로도 존재하며 심지어 문화적 서사도 담고 있기 때문이다.

또한 색 자체에만 집중한 것이 아니라 성공적인 팔레트를 구성하는 방법도 함께 다뤘다. 배경과 상황에 어울리는 톤과 색을 알아야 좋은 팔레트를 만들 수 있으므로, 이를 위해서는 결국 색 사이의 관계와 맥락에 관한 지식을 활용해야 한다. 색 선택은 다소 벅찬 일이다. 하지만 연습만 하면 누구나 본능적인 감으로 색을 조합할 수 있다. 반대되는 개념인 차가운 색(한색)과 따뜻한 색(난색) 같은 간단한 원리들을 몇 가지 익힌 후, 조화롭고 역동적인 배색이 무엇인지 알아차리는 방법을 배우기만 하면 된다.

이 책을 쓴 목적은 색을 알아가는 여정에 영감을 주는 자료를 제공하고 예술 작품이나 그 외 작업에서 현명한 결정을 내리도록 돕는 것이다. 색은 복잡할 뿐더러 여러 요소와 다양한 방식이 모인 집합체이기도 하다. 그러므로 새로운 정보를 찾기 전에 핵심을 이해하는 것이 매우 중요하다. 색은 순수하게 미적 매력을 주는 차원을 넘어 일상생활에도 매우 유용하다. 사물들이나 서비스, 사람, 공동체 사이를 이어주고 이들을 돕거나 길잡이 역할을 하기도 한다. 색이라는 매개체의 진정한 잠재력을 드러내기 위해 잉크와 안료 생산자, 예술가, 디자이너, 건축가, 제조자, 과학자, 심지어 생물공학자들까지 합세해 일구어낸 업적을 눈여겨보기 바란다.

색 선택은 다소 벅찬 일이다.
하지만 연습만 하면 누구나 본능적인 감으로
색을 조합할 수 있다.

색과 빛

우리가 여러 가지 색을 볼 수 있는 것은 간단히 말해서 물체가 형태나 소재에 따라 빛의 파장을 흡수하거나 반사하는 정도가 다르기 때문이다. 물체가 반사하는 파장이 우리 눈에 들어오면 광수용체는 시신경을 통해 뇌에 신호를 전달하고 뇌는 이 신호를 색깔로 인식한다. 인간은 삼색형 색각자 trichromat로, 우리의 눈은 각각 빨간색, 파란색, 초록색 파장을 감지하는 세 종류의 원추세포를 가지고 있으며 덕분에 수많은 색을 구별할 수 있다.

빛의 스펙트럼은 1666년 아이작 뉴턴이 처음으로 발견했다. 뉴턴은 프리즘에 백색광 한 줄기를 통과시켜 벽에 무지개를 비춘 뒤 이 스펙트럼을 관찰 가능한 일곱 개의 부분으로 나누었다. 그 결과가 빨간색, 주황색, 노란색, 초록색, 파란색, 남색, 보라색이다. 오늘날 우리는 뉴턴의 스펙트럼을 구성하는 파장이 무엇인지 밝혀냈으며, 이것은 나노미터(nm) 단위로 측정된다. 또한 우리는 눈에 보이는 가시광선이 더 광범위한 전자기 스펙트럼의 일부라는 사실도 알아냈다. 적외선과 자외선이 시작되는 가시광선의 양 끝은 인간의 눈에 보이지 않는다. 따라서 우리는 색의 스펙트럼에서 가장자리에 있는 빨간색과 보라색을 더 인지하기 어려워하고 중간에 있는 노란색, 초록색, 파란색 계열을 더 쉽게 본다. 한쪽 끝에 있는 보라색(380~450나노미터)은 파장이 가장 짧으므로 에너지와 진동수가 가장 높다. 다른 한쪽에 있는 빨간색(620~750나노미터)은 파장이 가장 길고 따라서 에너지와 진동수가 가장 낮다.

색과 빛은 (…)
서로 가장 밀접한 관계를 맺는다.
−요한 볼프강 폰 괴테

일곱 가지로 구분된 색의 영역은 각각 다른 색으로 서서히 변하는 양상을 띤다. 이를테면 초록색의 범위는 풀색이 도는 노란색에서 시작해 파란색 영역에 들어가기 직전인 청록색까지 이어진다. 반짝이는 에메랄드색이 정확히 어디에 있다고 말하기는 어렵지만 분명 초록색의 끝에서 파란색으로 바뀌는 어딘가에 있을 것이다. 자연에서 마주친 색을 재현해내는 작업, 또는 마음의 눈으로만 보았거나 없었던 색을 창조하기 위해 완벽한 색을 찾는 작업은 색이 선사하는 큰 매력이다. 색은 뜻밖의 행운과 집중적 연구 사이에서 늘 균형을 이루며 발전해왔고 예상치 못한 방법으로 우리를 이롭게 해주었다.

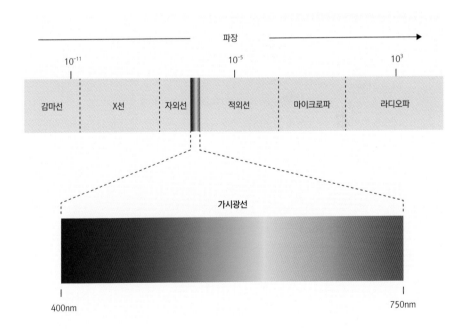

가산혼합과 감산혼합:
물리적 색과 비물리적 색

여러 원색의 혼합은 예술 작품, 디자인, 인쇄, 화면에 쓰는 색을 만드는 가장 기본적인 방식이지만, 매개물의 특징에 따라 쓰이는 삼원색이 달라진다. 무엇을 가지고 작업하는지에 따라 혼합법이 다르다. 빛과 같이 비물리적인 색을 다룬다면 **가산혼합**Additive이, 물감이나 잉크와 같이 물리적인 색이라면 **감산혼합**Subtractive이 적용된다.

빛을 표현 수단으로 작업하는 예술가와 디자이너에게는 가산혼합 색채 이론이 필요하다. 빛은 빨간색, 초록색, 파란색(RGB-Red, Green, Blue) 세 가지 원색을 가지고 있으며, 스펙트럼의 다른 색깔들은 이 세 가지 원색으로 만들어진다. 순 빨간색과 초록색 빛을 혼합한 색은 노란빛이며, 초록빛과 파란빛을 섞으면 시안Cyan(청록색·옮긴이)이 되고, 빨간빛과 파란빛은 마젠타Magenta(자주색·옮긴이)를 만든다. 세 가지 원색을 모두 한군데에 섞으면 흰빛이 된다. RGB 혼합 방식은 색깔을 더할수록 빛이 더해지기 때문에 가산혼합이라고 부르며, 컴퓨터나 핸드폰 화면 같이 디지털 기기에 구현되는 이미지에 사용된다.

물리적인 색에 적용하는 감산혼합법은 시안, 마젠타, 노란색(CMY-Cyan, Magenta, Yellow)를 삼원색으로 하며 빨간색, 파란색, 초록색은 이차색(22쪽 참고)으로 나타난다. 감산혼합법에서는 색을 혼합할수록 반사광이 빠지면서 더 어두운색이 된다. 하지만 색을 모두 섞어도 어두운 흙색까지만 표현되므로 특별히 인쇄업에서 사용하기 위해 CMY 삼원색에 순 검은색을 더해 CMYK라는 4도 인쇄 색이 완성되었다. 이 혼합법에서 다루지 않은 한 가지는 흰색을 나타내는 W인데, 이 색은 종이의 기본 색깔이므로 디자이너들은 직관적으로 다루는 법을 알게 된다.

감산혼합법에는 빨간색, 노란색, 파란색(RYB-Red, Yellow, Blue)을 삼원색으로 하는 체계도 있다. 색의 관계를 설명하는 도구로, 그림을 그리는 사람들을 위해 개발되었으며 학교 미술 시간에 가장 보편적으로 쓰이는 체계이기도 하다. 하지만 오늘날 대부분의 분야에서 이 체계는 현대의 쓰임에 맞게 색의 모든 범위를 제공하는 RGB와 CMY 체계로 대체되었다.

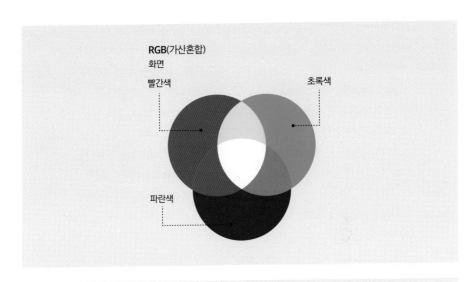

RGB(가산혼합)
화면

빨간색

초록색

파란색

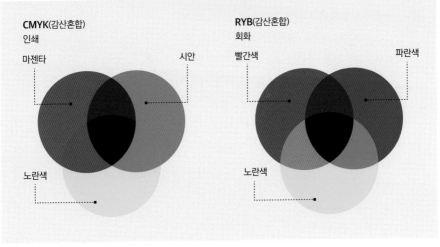

CMYK(감산혼합)
인쇄

마젠타

시안

노란색

RYB(감산혼합)
회화

빨간색

파란색

노란색

색과 시지각

정확한 색에 관해 주장하거나 의견을 내는 것은 인간의 자연스러운 반응이다. 예술가인 요제프 알베르스Josef Albers는 다음과 같이 말했다. "누군가가 '빨간색'이라고 말하는 것을 오십 명이 듣는다면 그 50명은 각각 다른 빨간색을 떠올릴 것이다." 환경에 따라 반사광이 다르다는 사실이 가장 큰 이유다. 늦은 오후의 태양 빛은 한낮이나 땅거미가 질 때의 빛과 다른 색을 띤다. 한 공간 안의 빛의 양은 물론, 색이 있는 벽이나 표면에 반사되는 빛의 영향도 차이를 만든다. 색의 모든 범위는 흰 '일광' 아래에서만 볼 수 있으므로 LED 전등이나 형광등, 백열등 또는 다른 인공적인 조명의 사용은 물리적인 색을 정확하게 인식하는 데 별로 도움이 되지 않는다.

우리가 인식하는 색과 톤은 주변 색의 영향을 받기도 하는데, 이는 '동시대비'라는 현상으로 알려져 있다. 채도가 높은 색을 부드러운 색 옆에 두면 밝은색이 더 밝아 보이는 현상이다. 대비되는 색이 가까이에 있을 때 예상치 못한 효과를 불러일으키기도 한다. 예를 들어 따로 보면 선명한 빨간색으로 보이는 색이 파란색 옆에 있으면 주황빛을 띤다. 우리 눈이 대비되는 색 사이에서 균형을 맞추려고 하기 때문이다.

과거 많은 예술가가 그랬듯, 우리는 이런 미묘한 변화를 기회로 보도록 노력해야 한다. 헬라 용에리위스는 물체를 이용해 하루 동안 빛이 변화하는 모습을 연구하는 컨템퍼러리 디자이너이다. 그녀가 만든 화병에 나타난 질감은 변화하는 빛을 색과 톤으로 분리하여 빛, 색, 형태의 상호작용을 보여준다.

색감은 물체의 표면에 빛이 반사되면서 시작된다.
빛을 흡수하고 반사하고 밖으로 퍼져
결국 실재하는 물질적 현상으로 발전한다.
-헬라 용에리위스Hella Jongerius

색체계는 브릴리언트 화이트Brilliant White(인공적으로 합성하여, 유채색 안료가 들어가지 않은 순수한 흰색이다·옮긴이)로 된 종이 재질에 인쇄될 때가 많지만 실제로 세상에 순 흰색인 것은 거의 없다. 착색된 물질의 경도와 질감, 색조에 따라서도 크게 다른 색으로 인식될 수 있다. 안료처럼 색을 구성하는 밑바탕이 되는 물질도 마찬가지다.(30쪽 참고)

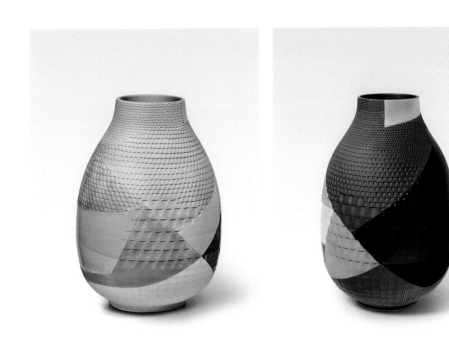

헬라 용에리위스, 〈낮의 다이아몬드 꽃병, 밤의 다이아몬드 꽃병Diamond vase, Day and Diamond vase, Night〉, 2019

색채 이론

학교에서 원색인 빨간색, 노란색, 파란색 물감을 섞으며 색채 이론의 기초 원리를 배운 기억이 나는가? 기본적인 색채 원리를 알아두면 색을 더 효과적으로 사용하고, 작업에 더 적합한 색깔을 고르는 데 도움이 된다. 아래 내용은 색에 대한 우리의 시각을 바꾼 중요한 인물과 그들의 생각을 연대순으로 정리한 것이다.

색채 이론에 관한 간추린 역사

아리스토텔레스(기원전 384~322)
아리스토텔레스는 직선상에 정오의 흰색부터 자정의 검은색까지를 나타낸 선형적 색체계를 최초로 정립했다고 알려져 있다. 그는 모든 색이 환한 빛의 흰색과 빛이 아예 없는 검은색에서 비롯된다고도 주장했다.

아이작 뉴턴(1642~1727)
뉴턴은 가시광선에서 뚜렷하게 구별되는 일곱 가지 색을 발견함으로써 색과 빛의 파장 사이의 관계를 정립하는 업적을 남겼다. 이때부터 색채 이론에 관한 관심이 급증하기 시작했다.

야코프 크리스토프 르 블롱Jacob Christoph le Blon(1667~1741)
르 블롱은 오늘날의 CMYK 체계와 비슷한 RYB-K(빨간색, 노란색, 파란색, 검은색) 모델을 이용하여 3색(검은색을 포함하면 4색)으로 가능한 인쇄 기법을 발명했다. 메조틴트Mezzotint 기법을 사용하여 여러 원색을 단순히 다른 농도로 겹치는 것만으로 다양한 색을 만들 수 있다는 사실을 증명했다.

모지스 해리스Moses Harris(1730~1787)
곤충학자이자 판화가였던 해리스는 『색의 자연적 체계The Natural System of Colours』에서 종합적인 색채 이론을 다룬다. 그가 만든 색상환은 RYB 원색을 가지고 18개의 '프리즘' 색으로 나눈 것과, 중간색을 가지고 18개의 '혼색'으로 나눈 것이 있다.

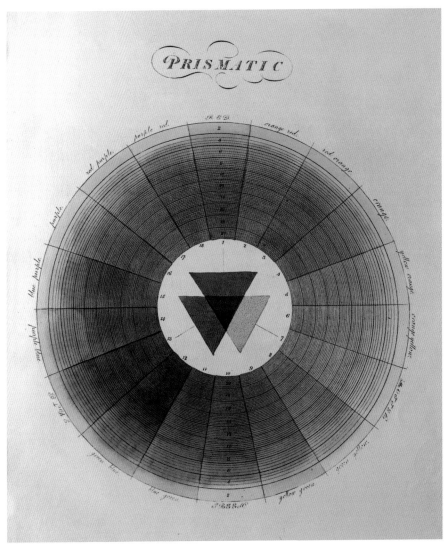

모지스 해리스, 〈프리즘 색으로 구성한 색상환Prismatic Color Wheel〉, 1766년

올라푸르 엘리아슨Olafur Eliasson, 〈색채 실험 10번Color Experiment No. 10〉, 2010년

미셸 외젠 슈브뢸Michel Eugène Chevreul(1839~1889)

슈브뢸은 저서『동시 대비 법칙Laws of Simultaneous Contrast』에서 가장 중요한 건 색의 물리적인 측면이 아니라 색을 보는 사람의 인식이라고 주장했다. 그는 '대비'라는 개념을 고안해, 색이 주변의 영향을 받아 광학적으로 혼합돼 보이는 효과를 설명했다.

앨버트 먼셀Albert Munsell(1858~1918)

먼셀은 색을 정확하게 재현할 수 있도록 실용적이고 보편적인 색체계를 창안했다. 색상Hue, 명도Value, 채도Chroma를 수치화한 체계로 색을 설명한 덕분에 오늘날에도 널리 쓰이는 표준화된 색이 탄생했고, 이는 팬톤Pantone, NCS(Natural Color System), RAL(Reichs-Ausschuß für Lieferbedingungen und Gütesicherung)과 같은 체계적인 색상표의 기반이 되었다. (42쪽 참고.)

바우하우스The Bauhaus(1919~1933)

요하네스 이텐Johannes Itten, 바실리 칸딘스키Wassily Kandinsky, 파울 클레 Paul Klee, 요제프 알베르스의 가르침은 오늘날 우리가 응용 색채 이론이라 부르는 분야에 공헌했다. 바우하우스의 정신은 모양, 형태, 음악과 연결 지어 색의 공감각적 특징이라는 개념을 발전시켰고, 슈브뢸의 동시 대비 개념에 더해 주요 대비 효과와 특징의 기초를 닦았다. 알베르스는『색의 상호작용Interaction of Color』(1963)이라는 독창적인 책을 저술했는데 색의 조화, 병치 혼색, 동시 대비를 예시로 들며 예술가와 디자이너들의 색을 이해하는 훈련에 도움을 주었다.

올라푸르 엘리아슨(1967~)

엘리아슨은 가시광선 스펙트럼에서 모든 나노미터 단위로 매치되는 안료를 만들기 위해 2009년부터 화학자와 함께 프로젝트를 시작했다. 이어서 그 색채 팔레트를 둥근 캔버스에 그림으로 표현하여 연작 〈색채 실험 그림 Colour Experiment Paintings〉이라고 알려진 작품들을 제작했다. 우리가 빛으로 인식하는 색(RGB)을 물리적인 안료로 변환함으로써 이 작품은 빛과 색을 결합한 하나의 색채 이론을 나타낸다.

나비의 날개 부분에 있는 광자 결정은 날개를 빛나게 보이도록 한다.

21세기의 색

과학 기술의 눈부신 발전과 재료의 착색에 관한 지식을 쌓은 덕분에 오늘날 우리가 색을 보고 느끼고 이해하는 방법은 완전히 바뀌었다. 물에 용해되지 않는 안료, 윤이 나는 플라스틱, 꼬인 씨실 섬유, 컴퓨터로 만들어 낸 여러 겹의 점과 같은 다양한 매개체는 새로운 차원의 더욱 섬세한 표현을 가능하게 했다. 핀란드 알토대학교의 구조색 연구회The Structural Colour Studio는 자연에서 관찰 가능하며 빛과 접촉해야만 색을 띠는 비색소 광결정Non-Pigmented Photonic Crystals이 가시적으로 드러나도록 조작할 수 있다는 사실을 증명했다. 그 결과 한 가지 밋밋한 색상이 아니라 일렁이며 다양한 빛을 내는 스펙트럼이 나타났다.

우리가 계속해서 색이 무엇인지, 색으로 무엇을 할 수 있는지에 관한 이해를 높여간다면 물질성이야말로 미래의 색채 이론에 중요한 열쇠가 될 것이다. 이 책의 색 프로필에는 식물에서 추출한 독특한 특징을 지닌 안료부터 숨은 잠재력을 지닌 인공 물질까지, 전통적인 개념의 경계를 무너뜨린 색과 안료를 각 장마다 한 가지 이상씩 실었다.

색상환

17세기에 최초로 구상된 색상환Colour Wheel은 지금도 색상의 관계를 이해하는 데 가장 유용한 도구로 이용된다. 감산혼합인 RYB 모델을 바탕으로 한 대부분의 색상환과 달리 오른쪽에 보이는 색상환은 RGB 가산혼합과 CMY 감산혼합을 바탕으로 만들었는데, 원색들을 가지고 서로의 이차색을 만들고 그 사이에 삼차색(22쪽 참고)이 들어간다.

　12가지 색으로 단순하게 나뉘어 있지만 전체 스펙트럼에는 구별되는 색상 사이에 미묘하게 다른 무수한 색이 있다. 색상환의 둥근 형태는 색이 모두 연결된 모습을 보여주는 동시에 분명히 구별되는 일차색(원색), 이차색, 삼차색이 어떻게 연관되어 있는지 볼 수 있게 해준다. 또한 밝고 어두운 정도까지 나타내 색 전체를 한눈에 파악하도록 돕는다.

　앞으로 몇 장에 걸쳐 주요 색들의 관계와, 그것이 색상환과 어떻게 연관되어 있는지를 알아볼 것이다. 그 전에 이 책에 자주 등장하는 색과 관련된 주요 용어를 알아두면 도움이 될 것이다.

RGB/CMY 색상환

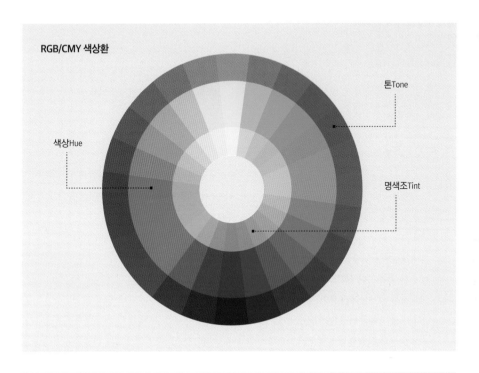

톤Tone

색상Hue

명색조Tint

주요 용어

색상Hue: 색의 계열로 파란색, 노란색, 초록색 등이 있다.

채도Chroma: 흰색, 회색, 검은색과 혼합되지 않은 색의 순도와 강도를 의미한다.

명도Value: 색의 상대적인 밝음과 어두움을 의미한다.

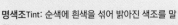

명색조Tint: 순색에 흰색을 섞어 밝아진 색조를 말한다.

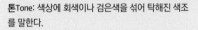

톤Tone: 색상에 회색이나 검은색을 섞어 탁해진 색조를 말한다.

다른 용어는 46쪽의 용어 목록을 참고하라.

일차색(원색)Primary Colours

다른 모든 색을 만들기 위해 혼합할 수 있는 주요 색이다. 이 색은 다른 색상을 혼합해 만들 수 없으므로 '순색'이라고도 한다. 감산혼합인지 가산혼합인지에 따라 원색은 달라지며, 아래는 RYB 원색에 기반한 친숙한 모델이다.

이차색Secondary Colours

일차색 두 가지를 혼합하여 만들 수 있는 색이다. 예를 들어 RYB 혼합에서 빨간색과 노란색은 주황색을 만든다. 이차색은 보기에 부담스럽지 않아서 원색보다 채도를 낮추지 않고 사용할 때가 많다.

삼차색Tertiary Colours

색상환에서 일차색 한 가지와 이차색 한 가지를 섞어서 만든 중간색이다. 예를 들어 파란색과 초록색을 혼합하면 청록색이 된다. 또한 이차색 두 가지를 섞어서 만드는 것도 가능하다. 이를테면 녹색과 주황색을 섞으면 시트론Citron(주황색을 띤 밝은 노란색·옮긴이)이 된다. 이론적으로 색을 더 많이 섞을수록 다른 색과의 차이가 더 미묘해진다. 시트론과 적갈색(주황색-보라색)을 섞으면 토프Taupe(갈색을 띤 짙은 회색·옮긴이)나 버프Buff(연한 황갈색·옮긴이)에 가까운 색이 될 것이다.

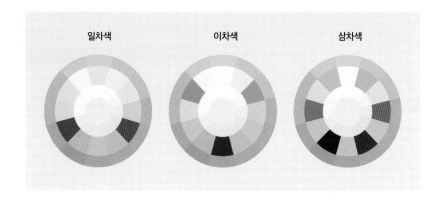

일차색 이차색 삼차색

단색 배색Monochromatic

톤이나 명색조가 다른 단일 색을 바탕으로 한 색채 배합이다. 형태를 간소
화하고 어수선한 요소를 최소화하여 단순하고 세련된 시각적 효과를 준
다. 카민Carmine(64쪽), 인디고Indigo(168쪽), 바이올렛Violet(210쪽), 차콜
Charcoal(278쪽)을 참고하라.

유사색 배색Analogous

초록색과 노란색, 노란색과 주황색과 같이 색상환에서 인접해 있는 색을
의미한다. 유사색을 사용한 디자인은 조화로우며, 차분함이나 따뜻함처럼
특정한 분위기를 자아내는 데 쓰이기도 한다. 매더Madder(70쪽), 옐로레드
Yellow-Red(86쪽), 보틀 그린Bottle Green(148쪽), 플라스터Plaster(248쪽)를 참
고하라.

보색 배색Complementary

반대끼리 서로 끌린다는 말이 있듯이, 파란색과 주황색처럼 색상환에서
정반대에 있는 색도 마찬가지다. 보색을 함께 쓰면 시각적 에너지를 일으
켜 흥미를 끌 수 있다. 비율을 적당히 조절하여 여러 다른 효과를 내는 것
도 가능하다. 한 가지 색은 더 밝게, 다른 색은 더 어둡게 함으로써 차분한
조합을 연출할 수 있다. 탄제린Tangerine(92쪽), 고가시성 오렌지High-Vis
Orange(102쪽), 글라쿠스Glaucous(186쪽), 틸Teal(188쪽)을 참고하라.

근접 보색 배색Split Complementary/Compound

보색 배색을 기본으로 하는 세 가지 색으로, 정반대 편에 있는 보색이 아
니라 그 옆에 있는 두 가지 색을 쓴다. 근접 보색 디자인은 대조되는 색의
효과를 주면서도 완전한 보색 배색보다는 안정감을 준다. 에메랄드 그린
Emerald Green(146쪽), 페일 핑크Pale Pink(232쪽), 번트 시에나Burnt Sienna(298
쪽)를 참고하라.

다이애드 배색Dyad

파란색과 자주색, 파란색과 초록색과 같이 색상환에서 사이에 두 칸을 띄운 두 가지 색이다. 가까운 두 색은 자연스러운 조화를 이루는 동시에 색의 차이가 있으므로 시각적인 흥미도 끈다. 밝은 명색조뿐 아니라 어두운 토널Tonal 배색(중채도의 탁한 톤을 주로 사용하여 차분한 느낌을 주는 배색·옮긴이)도 가능하다. 페이디드 선플라워Faded Sunflower(120쪽)와 프러시안 블루Prussian Blue(178쪽)를 참고하라.

트라이어드 배색(등간격 3색 배색)Triad

자주색, 주황색, 초록색과 같이 균등한 간격으로 떨어져 있는 세 가지 색을 말한다. 한 가지 주조색과 두 가지 강조색을 사용할 때 가장 효과가 있는 강렬한 배색이다. 블러드 레드Blood Red(72쪽), 코럴Coral(100쪽), 헬리오트로프Heliotrope(214쪽)를 참고하라.

테트래드 배색Tetrad

색상환에서 동일하게 떨어져 있는 네 가지 색 또는 보색 두 쌍을 말한다. 패션 디자인에서 흔히 쓰이는 기법으로, 대비와 조화의 느낌을 모두 살리는 대담한 배색이다. 배색의 성공 여부는 사용하는 색의 비율에 주로 달려 있다. 레몬 옐로Lemon Yellow(112쪽), 휘트Wheat(122쪽)를 참고하라.

차가운 색(한색)&따뜻한 색(난색)

열기, 불과 연관된 색(노란색, 주황색, 빨간색 계열)은 따뜻하다고 느껴진다. 반면 얼음, 물과 연관된 색(주로 파란색 계열)은 차다고 느껴진다. 초록색과 보라색은 두 가지 특징을 모두 가진다. 온도는 모든 계열의 색과 관련이 있다. 예를 들어 초록색이 더 섞인 노란색은 다른 노란색보다 더 차갑게 보일 것이다.

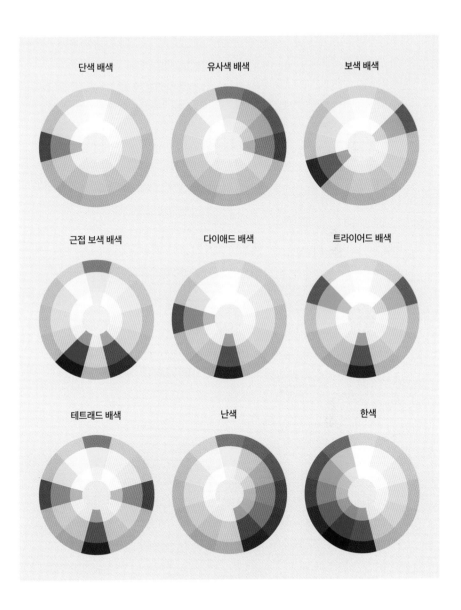

단색 배색 유사색 배색 보색 배색

근접 보색 배색 다이애드 배색 트라이어드 배색

테트래드 배색 난색 한색

색의 비율

색의 비율을 잘 선택하기 위해서는 여러 다른 방식의 배색과 맥락에 따라 색이 어떻게 구현되고 작용하는지에 대한 지식을 반드시 쌓아야 한다. 색을 사용하는 양이나 그외 다른 많은 요소들처럼, 색 팔레트에 담을 색의 총 개수 역시 결과에 영향을 미친다. 요제프 알베르스의 26년에 걸친 실험인 '사각형을 향한 경의Homage to the Square' 시리즈는 작품의 모든 구성 요소를 똑같이 유지하되 사용하는 색 팔레트만 달리하는 방식이었기에 이를 통해 색의 상호작용이 주는 효과를 탐구할 수 있다. 배색 가능성은 무한하므로 아래의 배색 기법은 시작일 뿐이다. 이제부터 다룰 대비의 개념과 함께 앞서 설명한 색의 관계 역시 중요한 요소임을 잊지 말자.

면적 대비Contrast of Quantity

두 가지 또는 세 가지 색을 다른 면적으로 사용하면 주조색과 보조색 사이에 간단히 강약 효과를 낼 수 있다.

포화도 대비Contrast of Saturation

순색의 포화도(색의 강도를 뜻하며 채도와 같은 의미로 사용되기도 한다·옮긴이)가 높은 색상을 포화도가 낮은 같은 계열 색과 함께 조합하면 중요한 세부사항에 눈이 가는 효과를 기대할 수 있으며 조화로운 배경을 만들 수도 있다.

명도 대비Contrast of Value

명도의 차이는 분위기와 정취에 영향을 미칠 수 있다. 넓은 공간에서 명도 차이가 크도록 배색하면 에너지가 넘치면서 극적이거나 또는 짜임새가 있는 느낌을 준다. 어두운 두 부분 사이에 밝은 색상을 넣으면 시각적으로 집중되는 효과를 주는데 이를 명암법Chiaroscuro이라고 한다. 약간의 명도 차이만을 둔 배색은 마음을 편안하게 해주는 환경을 만들 수 있다.

요제프 알베르스, 〈색의 상호작용Interaction of Colour〉, 1973년

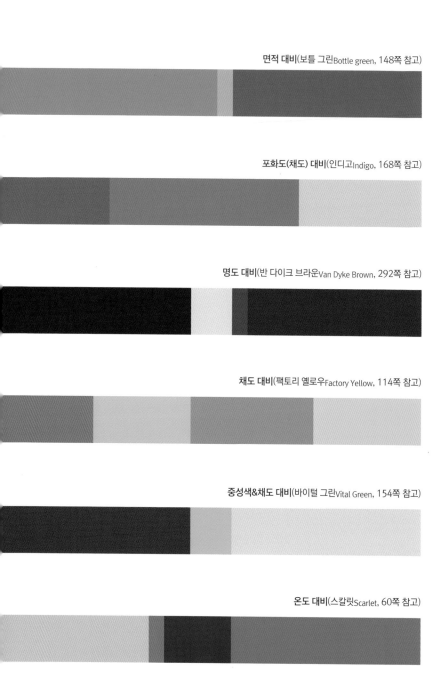

면적 대비(보틀 그린Bottle green, 148쪽 참고)

포화도(채도) 대비(인디고Indigo, 168쪽 참고)

명도 대비(반 다이크 브라운Van Dyke Brown, 292쪽 참고)

채도 대비(팩토리 옐로우Factory Yellow, 114쪽 참고)

중성색&채도 대비(바이털 그린Vital Green, 154쪽 참고)

온도 대비(스칼릿Scarlet, 60쪽 참고)

채도 대비

색의 선명도가 같은 색상끼리의 조합은 활기 넘치고 조화로운 분위기를 만든다. 다채로운 효과를 주고 싶으면 잘 어울리는 서너 가지 고채도 색을 함께 써보길 바란다. 다만 비슷하기만 한 색상이라면 시각적 긴장을 유발하므로 반드시 잘 어울리는 색상으로 배색해야 한다.

중성색&채도 대비

중성색(일반적으로 무채색이 섞인 색, 온도감이 느껴지지 않는 색을 중성색이라고 한다·옮긴이)의 면적이 아주 높은 배색에서 채도가 높은 색을 조금 넣으면 감지하기 힘든 색에 더 생동감이 부여되고 주요 기능이나 세부 양식에 바로 눈길이 갈 것이다. 정반대로 무채색인 흰색이나 검은색은 채도가 선명한 색상을 누그러뜨리거나 더 잘 표현하는 데 쓰이기도 한다.

온도 대비

기본적으로 보색 관계인 난색과 한색은 단순하면서도 중요한 배색이다. 파란색 바탕에 따뜻한 주황색 계열을 배색하면 따뜻함에 바로 눈이 갈 것이다. 채도가 낮은 색의 조합도 눈을 피로하게 하지 않으면서 집중력을 높이는 데 효과적이다.

예술에서 가장 상대적인 매개체인 색은
수많은 얼굴과 모습을 하고 있다.
색 사이의 상호작용과 상호 의존성에 대한
연구는 우리가 사는 세상과 우리 자신을 보는
'시각'을 풍요롭게 할 것이다.

–요제프 알베르스

색과 재료

보석을 재료로 수많은 예술가의 상상력을 사로잡는 안료를 만들었던 때부터, 20세기 후반을 거쳐 21세기에 들어서며 예술이나 디자인에서의 재료를 다루는 지식이 풍부해지기까지, 색의 기원과 역사를 이해하는 열쇠는 재료에 있다.

최초의 안료는 일일이 손으로 만들었다. 20세기 전까지는 재료를 썻고 숙고 녹이고 찧고 갈고 난 뒤에 백악(석회질 화석을 주성분으로 하는 흰색 석회암·옮긴이), 기름, 동물성 지방, 달걀과 섞는 것이 일반적인 방법이었다. 짙은 노란색 계열은 식물에서, 스칼릿Scarlet같은 빨간색 계열은 곤충에서, 구하기 힘든 보라색 계열은 바다에서 나는 고둥류에서 추출했다. 색은 원료가 나거나 생산 기술이 있는 지역에서만 구할 수 있었다. 새로운 색을 창조할 때는 과학, 기술, 예술, 디자인이 동등한 역할을 맡아 서로 돕고 협력했다. 현대의 염료 산업이 생겨나고 발전한 것은 수요가 있었기 때문이다. 여러 색을 두루 표현하고자 탐구했던 반 다이크Van Dyke는 흙으로 안료를 만들었고, 이브 클랭Yves Klein은 시선을 사로잡는 강렬한 파란색을 만들기 위해 화학의 도움을 받았다.

원재료Raw Material

원재료의 고유한 색이 사랑받아 분위기나 색조를 만드는 데 쓰이는 경우도 있다. 맥스 램Max Lamb, 도널드 저드Donald Judd와 같은 많은 현대 예술가는 본연의 아름다움을 살리는 표현을 위해 원재료를 사용하여 작업한다. 그들은 재료를 가공하지 않은 상태로 두거나 표면에만 열과 화학약품 처리를 하고 작업한 흔적을 남겨 뜻밖의 결과를 만들어낸다. 코퍼Copper(98쪽), 스몰트Smalt(180쪽), 실버Silver(266쪽), 알루미늄Aluminium(268쪽)을 참고하라.

인디고 안료 덩어리

매개물로서의 빛

일렁이는 빛은 사람의 눈을 사로잡기 마련이다. 얀 반에이크Jan Van Eyck 같은 예술가들은 보석과 장신구를 안료 혼합에 사용함으로써 빛을 물감의 형태로 재현하는 데 대가였다. 컨템퍼러리 예술가들은 안료 대신 색이 있는 빛을 쓰기도 한다. 예를 들어 제임스 터렐James Turrell은 빛의 예술로 밤과 낮이 바뀌는 모습을 표현했다. 3D 시각화와 디지털 예술 같은 새로운 분야는 색을 바라보는 우리 인식을 다시 한번 바꾸고 있다. 리액티브 레드 Reactive Red(80쪽), 바이털 그린Vital Green(156쪽), 네온 핑크Neon Pink(226쪽), 루너 화이트Lunar White(254쪽)를 참고하라.

과학적인 색

현대 과학은 색을 물질 및 효율성과 연결하여 심미적인 요소 이상으로 발전시켰다. 광합성을 하는 엽록소 같은 자연적 안료의 특성은 에너지를 만들어내는 데 이용할 수도 있는 반면, 가장 검은 나노튜브nanotube는 탐지조차 쉽지 않다. 한편 색을 물체 표면에 직접 투입하는 바이오 가공술과 같은 새로운 기술을 도입하여 폐기물을 줄이기도 한다. 클로로필Chlorophyll(162쪽), 인망 블루YlnMn Blue(인망은 이트륨, 인듐, 망가니즈를 의미한다·옮긴이)(198쪽), 리빙 라일락Living Lilac(238쪽), 반타블랙Vantablack(286쪽)의 작품을 참고하라.

폐기물에서 얻은 색Waste Colour

쓰레기 매립을 줄이기 위해 디자이너들은 산업 및 농업 폐기물, 소비자가 쓰고 버린 쓰레기에서 얻은 색을 활용하는데, 이는 독특하고 다양한 분위기를 자아낸다. 일반적인 예시로는 농업 폐기물에서 얻은 식물성 염료, 산업 폐기물에서 추출한 금속 빛이 도는 유약이 있다. 레드 오커Red Ochre(54쪽), 비트루트Beetroot(236쪽), 슬래그Slag(276쪽)을 참고하라.

밑바탕이 되는 물질Base Material

안료를 착색하는 밑바탕을 일컫는 경우라면 물질도 중요하다. 일반적으로 밑바탕이 되는 물질의 색도 칠해지는 안료와 섞여 색을 내는 데 영향을 미친다. 예를 들어 은색의 알루미늄 접시는 결합 조직의 기본 기질 자체가 노란색을 너무 많이 띠고 있기 때문에 그 위에 순수한 검은색을 그리지 못한다. 또한 어떤 직물의 원래 색이 파란색이라면 투명 안료(투명도를 유지하면서 색을 입힐 수 있는 안료·옮긴이)만 사용해서는 절대 노란색으로 만들 수 없다.

물론 현장에서는 이 문제를 해결할 방법이 있다. CMYK로 인쇄할 때 색이 혼합되는 것을 막기 위해 해당 부분을 흰색으로 인쇄하고 그 위에 다른 색을 입히는 것이다. 하지만 이렇게 세심한 접근 방법을 모든 상황에 쓸 필요는 없다. 폐기물이 발생하는 생산 과정 때문에 숨이 막히는 세상에서 이 정도로 색이 혼합되는 것은 감수할 만한 일인데, 때로는 물질 고유의 색이 멋지게 나타나 뜻밖의 기쁨을 느낄 수도 있다.

새로운 색을 창조할 때는
과학, 기술, 예술, 디자인이 동등한 역할을 맡아
서로 돕고 협력했다.

색채 심리학

색채 심리학은 비교적 새로운 연구 영역으로, 우리에게 색이 미치는 영향이 심미적인 차원을 뛰어넘는다고 상정한다. 심리학자 앤절라 라이트Angela Wright는 색이 우리 기분에 미치는 영향을 강조했다. 빛의 파장은 눈으로 들어와 뇌로 전달되고 '내분비샘을 관장하는 시상하부에 도달해 호르몬을 생산하고 분비한다. 간단하게 말하자면 각각의 색(파장)은 뇌의 특정 부위에 초점을 맞추기에 그에 맞는 심리학적 반응을 환기하고 생리학적으로도 변화를 일으킨다.'◆

곧 황혼이 졌다. 귤 밭과 길게 펼쳐진 멜론 밭 위로
포도색의 황혼, 보라색 황혼이 덮쳤다.
짙붉게 난도질된 꼭 쥐어짠 포도색의 태양에,
밭은 사랑과 스페인의 신비로 가득한 색을 띤다.
– 잭 케루악, 『길 위에서』

◆ 쿠르트 세빈치Kurt Sevenic, 오수에케 켈레치 킹즐리Osueke Kelechi Kingsley, '색이 대학생의 감정에 미치는 영향The Effects of Color on the Moods of College Students', 〈세이지 저널스Sage Journals〉, 2014년
https://journals.sagepub.com/doi/full/10.1177/2158244014525423

색채 심리학에 따르면 각각의 색은 우리에게 감각적, 감정적, 육체적으로 다른 영향을 끼친다. 리액티브 레드(80쪽 참고) 같은 색을 보면 우리 뇌는 위험한 상황으로 받아들이므로 심장박동 수를 높이는 생리적 변화를 일으킨다. 반면 베이커밀러 핑크Baker-Miller Pink(224쪽) 같은 색은 마음을 가라앉히는 효과를 얻기 위해 특별히 개발됐다. '감각적 연상sensorial association'이라는 용어는 우리가 특정한 색에 느끼는 정신적 연결성을 설명하기 위해 사용된다. 이때의 색은 개인에게 사적인 의미가 있는 색일 수도 있고, 한 집단에서 어떤 브랜드나 역사적 상황을 떠올리게 하는 색일 수도 있다. 색에 관한 인식은 문화적인 영향을 받으므로 종교, 전통, 심지어 정치적 선전과 연관된 의미가 깊이 뿌리 내리고 있기도 하다. 어떤 색은 특정 문화권에서 상징으로 자리 잡기도 한다. 예를 들어 중국에서 흰색은 순결과 죽음을 상징하고, 멕시코에서 마리골드 옐로Marigold Yellow(금잔화색)는 부활을 의미한다. 우리는 한 집단의 일원으로서, 더 광범위한 문화권의 일부로서 자기 자신을 보는 시대적 정신의 영향을 받아 의미를 부여한다. 여러 맥락에서 사용된 색이 어떻게 보이는지도 마찬가지다. 일생 생활에서 우리가 노출되는 수많은 아이디어와 영향력이 직접적으로든 간접적으로든 우리의 인식을 바꾼다.

뒷장에서 우리는 특정한 색이 불러일으키는 심리적인 영향을 살펴볼 것이다. 시대, 문화, 맥락에 따라 모두 색을 다르게 해석하므로, 여기서 다룰 내용이 적절한 자극이 되어 앞으로 더 깊게 공부하기 위한 출발점이 되기를 바란다.

열정, 열렬함, 강함

가장 뜨겁고 역동적인 원색인 빨강은
활동적이고 자극적이며 팽창된
느낌을 준다. 채도가 아주 높은
빨강은 주의를 끌고 흥분을 일으킨다.

에너지, 상호작용, 생생함

빨강과 노랑보다 부드러운 주황은
친근하고 따뜻하며 진실한 느낌을
준다. 유연한 이차색으로, 필수적인
정보를 전달하는 데 적격이다.

행복, 희망, 이상적

낙관주의가 색이라면 아마 노랑일
것이다. 시각적으로 활기 있고 신선한
느낌을 주기에 다른 색과 배색했을 때
다양한 분위기가 조성된다.

산뜻함, 풍요로움, 진정 효과

차분하고 활기를 되찾게 해주며 균형
잡힌 초록은 우리 눈에 가장 편안한
색이다. 연한 초록색은 진정시키는
작용을 하고 짙은 초록은 고요한
분위기를 조성한다.

차분함, 신성함, 사색

자연과 깊이 연결된 파랑은
바라보기에 편안한 색이다. 밝은 파랑은
확 트이면서 고요한 느낌을 주며, 어두운
파랑은 신뢰를 주는 색으로 인식된다.

고귀함, 창의적, 영성

영적인 교감과 관련 있는 색인 보라는
깨달음과 사색을 나타낸다. 밝은 계열은
창의적 생각을 떠오르게 하고, 짙은
계열은 독특하고 신비한 매력을 발산한다.

잔잔함, 젊음, 현대적

분홍은 부드럽고 매력적이면서도
반항적인 면이 있다. 채도가
낮은 분홍은 공감을 표현하며
심장박동 수를 낮추지만 마젠타 같은
강렬한 분홍은 폭발적인 에너지를 내뿜는다.

인간적, 우아함, 부드러움

페일Pale 계열은 은은한 색상 전체를 말한다.
또렷하지 않고 채도가 낮은
페일 중성색 계열은 차분하고
주의하는 태도를 갖도록 유도하며
미묘한 차이를 감지하게끔 한다.

순수함, 깨끗함, 단순함

보통 순백색Pure White은 시작점이다.
우리는 순백색을 깨끗하다고
인식하지만 지나치게 큰 면적에
사용했을 때는 건조하고 정이 가지
않을 수 있다.

쓸쓸함, 수수함, 보편적

처음에는 탁하고 수수한 인상을 줄지
몰라도 회색 계열은 조용하고 중립적인
느낌과 평온함을 전달한다.
진한 중성색보다 덜 강하므로 복잡한
세상에서 현대적인 기본 색이 되었다.

신비로움, 우아함, 혁신적

눈부신 흰색이 차갑고 텅 빈 느낌을 주는 것
만큼이나 깜깜한 밤의 색은 깊고 짙은
분위기를 낸다. 생리학적으로 검은색은
드러내지 않아도 되는 안전한 은신처를
의미하며, 매우 사색적인 색이기도 하다.

자연, 건강, 회생력

땅의 색인 갈색은 자연과 자연의
주기성을 나타낸다. 신뢰할 만하고 안정된
느낌을 주는 소박한 갈색은 우리를
차분하게 하고 안전하다고 느끼도록 한다.

색채 심리학에서
중요한 인물들

요한 볼프강 괴테(1749~1832)

독일의 작가이자 박식한 학자였던 괴테는 색의 광학적 효과뿐 아니라 감정적인 효과를 증명하기 위한 실험을 통해 여러 법칙을 발견했다. 그의 주관적인 색체계는 이론적으로 분명하지 않으나 후대 예술가들과 사상가들에게 큰 영향을 끼쳤다.

카를 융Carl Gustav Jung(1875~1961)

스위스의 정신분석학자인 융은 색에 관한 인식과 연상 사이의 연결성을 정의했다. 우리 개개인은 학습되고, 억눌리고, 물려받은 경험의 영향을 받는다는 '개인적 기질'에 관한 그의 생각은 색 인식에 필수적인 요소가 되었다.

요하네스 이텐(1888~1967)

예술가이자 바우하우스의 교수였던 이텐은 정신분석과 유사 색 조화를 바탕으로 주관적 체계를 고안하여, 형태에 얽힌 제한성에서 색채를 해방하고 싶어 했다. 그가 색의 조화에 관한 이론을 탐구하기 위해 만든 격자로 된 시각 실험은 자연과 사계절을 적용했다.

앤절라 라이트Angela Wright(1934~)

라이트의 색채 정서 시스템The Colour Affects System은 색이 미치는 심리적인 영향을 연구하는 데 과학적인 방법을 적용한 최초의 체계다. 그녀의 연구는 성격 유형에 따라 각각 다른 색채 집단과 연결될 수 있다는 것, 모든 색은 특정한 심리적 반응을 끌어낸다는 사실을 밝혀냈다.

캐런 할러Karen Haller(1961~)

산업 분야에서 응용심리학을 다뤄온 할러의 작업은 모든 디자인 영역에서 색채 선택이 소비자와 이용자의 심리에 영향을 준다는 믿음에 뿌리를 둔다.

베빌 콘웨이Bevil Conway(1974~)

신경미학neuroaesthetics은 새롭게 성장하는 연구 분야로, 심리학과 신경학 연구를 미학과 접목한 학문이다. 콘웨이는 뇌의 활동을 측정하여 각각의 색이 감정의 독특한 패턴을 끌어낸다는 결과를 도출했다. 구글과 이케아를 포함한 여러 기업에서 소비자의 선호도를 알아내기 위해 이러한 기술을 이용하기 시작했다.

색을 통달하려는 사람은
각각의 색이 다른 색들과 수없이 조합된 것을
보고 느끼고 경험해야 한다.
–요하네스 이텐

색체계

기원전 4세기 아리스토텔레스가 낮부터 밤까지를 보여주는 연속체로 색의 스펙트럼을 처음 제시한 이래, 많은 연구자들이 색 스펙트럼을 가장 유용한 방식으로 배열하는 일에 매달렸다. 하지만 현대와 가까워지면서 색체계의 목적은 색의 공통 언어를 개발하는 것이 되었다. 곤충 학자인 모지스 해리스는 자연에서 관찰되는 색을 더 정확하고 일관성 있게 식별하거나 표현하기 위해 색체계를 개발했다. 같은 이유로 찰스 다윈 역시 19세기 식물군, 동물군, 광물의 색을 목록으로 만든 『베르너의 색 명명법Werner's Nomenclature of Colours』을 들고 세계 일주를 하기 위해 비글호에 승선했다. 오늘날도 다르지 않다. 팬톤 7652 C는 세계 어디를 가든 그곳의 팬톤 7652 C와 똑같을 것이다.

오늘날 우리는 일상생활에서 '헥스 코드Hex Code', 'CMYK' 같은 색체계 용어를 쓴다. '리빙 코럴Living Coral 16-1546', '쿨 그레이Cool Gray 9'과 같은 유행하는 색은 머그잔이나 티셔츠에도 쓰인다. 지도에서 좌표를 읽듯이 색상 코드 읽는 방법을 배움으로써 우리는 색을 식별할 수 있고, 채도 스펙트럼에서 자유롭게 바꾸어 사용할 수도 있다. 이 책에서도 색을 다룰 때 CMYK와 RGB를 포함해 다양한 색체계 기호를 함께 표기했다.

먼셀 색체계

1905년 먼셀은 진정한 의미의 3차원 색체계를 최초로 만들었다. 먼셀의 체계, 즉 '표색계Colour Space'는 여러 산업 분야에서 지금도 사용된다. 그는 색상, 명도, 채도라는 세 가지 기준으로 색의 속성을 분류했다.

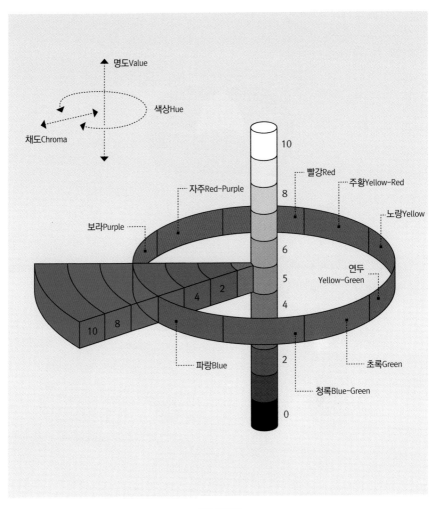

명도Value

색상Hue

채도Chroma

10

자주Red-Purple

빨강Red

주황Yellow-Red

보라Purple

노랑Yellow

8

6

연두
Yellow-Green

5

4

2

4

10

8

파랑Blue

초록Green

2

청록Blue-Green

0

먼셀 색체계

팬톤 색체계

세계적으로 인정받고 있는 팬톤의 컬러 칩은 최고급 제품 생산에서도 산업 표준으로 통용된다. 1963년 설립된 팬톤은 그래픽과 인쇄를 목적으로 수치화된 색 매칭 시스템을 창안했다. 그 후 다양한 표현 방식에서의 완벽한 색 매칭을 위해 섬유나 플라스틱을 포함한 수많은 형태로 범위를 넓혔다.

→ www.pantone.com

NCS(Natural Colour System) 색체계

NCS는 심리적 지각을 바탕으로 한 색체계로, 건축이나 인테리어 디자인 분야에서 디자이너와 제작자들이 서로 색을 맞추고 조정하기 위해 널리 쓰인다. NCS는 3차원적인 시스템으로, 네 가지 '순색' 또는 '기초적인' 색(빨강, 초록, 파랑, 노랑)과 한쪽 끝에 있는 하양, 다른 쪽 끝에 있는 검정의 스펙트럼으로 구성되어 있다. 각각의 색상은 색삼각형에서 찾을 수 있다.

예를 들어 '3055-B10G'(틸Teal, 188쪽)와 같은 기호는 검정색도Blackness가 30퍼센트, 순색도Chromaticness가 55퍼센트인 색이며 두 번째 수가 클수록 색이 더 선명하다. B10G는 색상을 말한다. 10은 초록보다 파랑에 가깝다는 것을 의미하며 반대로 'B90G'일 경우, 대부분의 사람은 초록색으로 볼 것이다.

→ www.ncscolour.com

듀럭스Dulux/ICI

실내 페인트 차트의 정상을 차지하는 듀럭스(또는 ICI)는 실내장식에 쓰이는 색 표기 체계다. 듀럭스 기호는 네 가지 순색과 네 가지 이차색을 바탕으로 채도에서 시작하는데 각각은 00부터 99까지 있으며 50이 가장 순색이다. '60YY-73/497'(레몬 옐로, 112쪽)은 거의 순 노랑에 가깝다는 의미다. 기호의 두 번째 부분은 00에서 99 사이의 두 자릿수가 색의 명도를 나타낸다. 73은 이 색이 상대적으로 밝다는 사실을 알려준다. 그 뒤의 숫자는 채도를 의미하는데 무채색인 000부터 가장 강렬한 999까지 측정할 수 있다. '497'은 채도가 중간쯤이라는 것을 나타낸다.

헥스(16진법) 색상 코드 Hex(Hexadecimal) Codes

웹상에서 안전한 색을 보여주는 디지털 코드 시스템으로, 웹디자인, UX 및 UI 디자인 같은 디지털 디자인 분야가 성장하며 인기를 얻었다. 색은 RGB 삼원색의 값이나 16진법(2자리 16진수 3개)으로 표현한다. 헥스 색상 코드를 추출할 수 있는 유용한 도구가 아주 많지만 여기에서는 하나만 소개하겠다.

→ www.colorhexa.com

랄 색상표 RAL Colour

산업에서 중요한 기준 체계 중 하나다. RAL은 분체도장(분말 형태의 도료를 이용해 색을 칠하는 작업·옮긴이) 같은 산업용 도장 작업 시 색을 표준화하기 위한 기준으로 쓰인다.

→ www.ralcolorchart.com

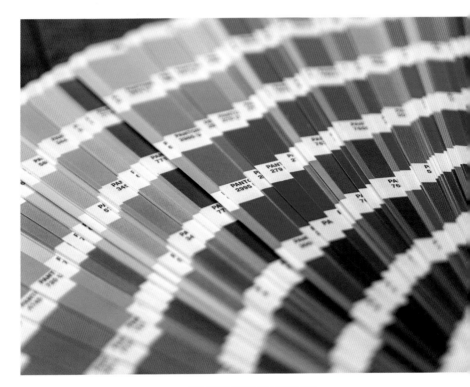

팬톤 색체계 가운데 일부 색상의 견본

주요 용어

무채색 Achromatic
색이 없는 것으로 간주하는 색상으로 검정, 흰색, 회색만 있는 색을 말한다. 무채색은 채도가 없고 중성 색상만 존재한다.

생체 염료(천연 염료) Biological Dye
생물로부터 얻는 염료를 말한다. 재료에 색을 입힐 수 있는 색소를 지닌 박테리아, 바닷속 조류 등에서 추출한다. 리빙 라일락 Living Lilac(238쪽)을 참고하라.

채도 Chroma
색의 순도를 말한다. 채도가 높은 색은 회색이 섞이지 않은 순수한 색이다. 이런 색은 아주 강렬하거나 밝아도 항상 순수하고 맑다.

크로매틱 다크 Chromatic Dark
인상주의 화풍으로 유명해진 크로매틱 다크 계열은 순수 검정을 사용하는 대신 여러 색상을 섞어 어둡게 만든 색이다. 예를 들어 옵시디언 Obsidian(284쪽)같은 크로매틱 다크는 어두운 빨강, 파랑, 초록으로 만들었다.

대비 Contrast
두 색상이 시각적으로 충돌하거나 불안정하게 보이는 현상이다. 일반적으로 색상환에서 정반대의 색상이거나, 색상 사이의 간격이 멀 때 일어난다. 두 색상 사이의 공간이 멀수록 대비 효과가 더 크다.

탈채도 Desaturation
작가들이 색상의 탁한 정도를 분명하게 표현할 때 사용하는 기술 용어다.

듀오톤 Duotone
같은 색의 두 가지 톤으로만 이루어진 팔레트다. 2색 인쇄(그레이스케일의 단점을 보완하기 위해 파랑이나 빨강을 사용해 색다른 느낌을 주는 방법이다·옮긴이)에서 시작되었다.

염료 Dye
용해 가능한 유색 분자를 말하며 착색하는 물체에 흡수된다.

어스 컬러 Earth Colours
흙에서 자연스럽게 생기는 점토나 토질에서 추출한 색을 말하며 보통 흑색산화철이 들어 있다. 레드 오커(54쪽)와 번트 시에나(298쪽)를 참고하라.

견뢰도 Fastness
염료가 물체에 얼마나 잘 염착되는지, 퇴색과 변색에 얼마나 강한지를 나타낸다.

퇴색 Fugitive
여러 가지 환경 요인에 노출되거나 또는 안료의 화학물질 구성 자체 때문에 시간이 지나면 안료가 변하는 것을 말한다. 역사적인 예술 작품에서 이 현상을 찾아볼 수 있다. 페이디드 선플라워 Faded Sunflower(120쪽)를 참고하라.

유약Glaze

도자기 공예에 쓰는 착색제다. 투명하거나 반투명한 얇은 막으로 색이 보이는 정도를 조절하는 데 쓰인다. 덴모쿠 Tenmoku(296쪽)를 참고하라.

그레이스케일Greyscale

검정부터 하양까지 제한된 색조로 이루어진 척도다.

조화Harmony

서로 잘 어울리거나 평온한 시각적 분위기가 조성되는 색을 말한다. 보통 색상환에서 색상, 명도, 채도 중 한 가지 기준에서라도 서로 가까운 색이 조화로운 느낌을 자아낸다. 유사색 배색과 근접 보색 배색이 조화를 잘 이룬다.

은폐력Hiding Power

색이나 안료의 불투명한 정도로, 도장한 표면을 얼마나 잘 가리는지를 말한다. (48쪽 불투명도 참고)

색상Hue

색의 계열을 정의하는 용어이기도 하다. 즉, 파랑, 노랑, 초록은 모두 색상이다. 미묘한 뉘앙스를 설명하기 위해 '녹황색', '흐린 노랑', '강렬한 노랑'처럼 주로 형용사와 연결된다.

잉크Ink

색이 있는 용액으로, 액체 속의 현탁 입자와 분자로 구성되며 주로 글을 쓰거나 인쇄하는 데 사용된다.

무기 안료Inorganic Pigment

광물이나 금속 화합물을 원료로 하여 만든, 용해되지 않는 안료를 말한다.

은화 현상Iridescence

빛의 회절 현상으로 특정 깃털이나 진주, 기름의 표면에서 자연적으로 다채로운 색이 보이는 현상을 말한다. (48쪽 구조색 참고)

레이크 안료Lake Pigment

유기 염료에 매염제, 불활성 금속 물질을 혼합하여 만든 안료를 말한다.

명도(밝기)Lightness

빛의 반사율에 따라 우리 눈이 빛을 인식하는 정도와 관련이 있다. 연한 색은 빛을 더 많이 반사하므로 더 밝게 보인다. 물리적인 색에 안료가 적게 들어 있을수록 색이 더 밝게 보인다.

발광Luminescence

색의 분자가 빛을 흡수하는 것보다 더 많이 반사하여 일어나는 효과다.

금속색Metallic Colour

빛이나 윤이 나는 색을 말하며, 금속의 전자 구성 및 금속과 빛의 상호작용 원리를 이용하여 만든다.

단색조Monochromatic

같은 색상만 있는 조합을 말하지만, 명암이나 색조 같은 색의 다른 속성에 따라 다양할 수 있다.

탁색Muted or Greyed-off

회색과 혼합한 색이다.

뉘앙스Nuance

색조나 분위기에 나타나는 미세한 차이를 말한다.

불투명도Opacity

기술 용어로 색이나 소재의 은폐력 정도를 말한다. 불투명한 색은 색이나 빛이 통과되지 않도록 표면을 완전히 덮는다.

유기 안료Organic Pigment

채소, 식물 또는 동물, 탄소 화합물에서 추출한, 녹지 않는 안료를 말한다.

연한Pale

채도가 낮은 흰색으로 만들어진 색상을 말한다.

안료Pigment

용해되지 않는 미세한 안료 분말이다. 기름 따위와 섞여, 칠해지는 표면에 착색된다.

다색조Polychromic

다양한 색이나 색의 변화가 표면에 나타나는 것으로 다색Multicoloured으로도 알려져 있다. 하나 이상의 빛 파장이 있는 표면을 뜻하기도 한다.

풍부함Richness

색의 선명함과 어둡고 짙은 정도를 표현하는 말이다. 예를 들어 채도가 높은 어두운 갈색은 풍부한 색상으로 분류할 수 있다.

채도(포화도)Saturation

색의 밝기와 강도를 뜻한다.

색조(암색조)Shade

검은색 또는 색상환에서 보색과 혼합한 색으로, 어두운 정도가 높아지는 것을 의미한다. '색상Hue'과 바꿔 쓸 수 있는 용어다.

구조색Structural Colour

빛과 나노구조의 상호작용으로 생긴 색을 말한다. 자연에서 볼 수 있는 깃털이나 곤충의 날개에서 비롯되었으며 생체 모방 기술로 복제되기도 한다. 펄Pearl(260쪽)을 참고하라.

기질Substrate
안료나 염료가 흡수되고 쌓이는 물체의 표면을 말한다.

합성synthetic
두 가지 이상의 화학물질이나 생화학물질로 만들어진 전색제Medium(표면에서 안료가 떨어지지 않도록 고정하는 역할을 한다·옮긴이)이다. 인공적인 색을 띠는 톤을 지칭하는 말로 합성 안료와 염료를 의미하기도 한다.

명색조Tint
순색에 흰색을 섞어 밝아진 색조를 말한다.

톤Tone
색상에 회색이나 검은색을 섞어 탁해진 색조를 말한다.

반투명도Translucency
색이나 물체의 반투명한 정도를 나타내는 기술 용어다. 반투명한 물체는 탁한 색이 입혀져 있을 수도 있다.

투명도Transparency
색이나 물체의 투명한 정도를 나타내는 기술 용어다. 투명한 도장에는 완전히 투명한 색이 입혀져 있을 수도 있다.

언더톤Undertone
색의 속성이지만 정확하게 드러나지 않는 것을 말한다. 가령 다크 보태닉 그린Dark Botanic Green은 불투명할 때 차가워 보이지만 희석했을 때는 따뜻한 노란색으로 완화된다.

명도Value
색의 상대적인 밝음과 어두움을 말한다.

폐기물에서 추출한 색Waste Colour
산업 폐기물이나 음식 쓰레기 같이 '폐기물'로 간주하는 물질이나 과다하게 남은 부산물로 창조된 색이다. 슬래그Slag(276쪽)와 레드 오커(54쪽)를 참고하라.

The Colours

색 프로필

빨강

인류는 빨강과 긴 역사를 함께해왔다. 쉽게 구할 수 있는 안료인 빨강은 인류가 사람과 동물의 형상을 동굴 벽에 그릴 때부터 검정, 하양과 함께 우리의 팔레트에 올라온 진정한 첫 번째 색이었다. 그 이래 줄곧 빨강은 우리에게 중요한 색으로 남아 있으며, 그 의미는 너무나도 많아 이제는 상투적일 정도다. 피, 열정, 위험, 분노, 사랑, 신성, 전쟁… 말하자면 끝이 없다.

색상환에서 평온한 초록의 정반대에 있는 빨강은 '적극적인' 색이다. 눈길을 끌고, 관심을 불러일으키고, 희미한 다른 색들 사이에서 불쑥 튀어나오며, 보는 이의 심장박동 수까지 높일 것 같다. 빨간색을 입은 운동선수와 스포츠팀이 유리하다는 가설도 있다. 2013년 진행한 연구에 따르면 색은 높은 심장박동 수, 힘과 연관이 있다고 한다.[*] 자연계에서 초록이 지배적으로 많다 보니, 빨강은 잠재적 포식자에게 독소나 불쾌한 맛을 경고하는 역할을 하거나 또는 짝짓기 상대나 꽃가루를 옮겨줄 곤충을 유인하도록 진화했다. 따라서 빨강이 우리 눈에 띄는 것은 당연하다.

빨강이라 하면 화려한 색이 바로 떠오를지 모르지만 우리는 빨강의 섬세한 면을 간과해선 안 된다. 이를테면 로즈우드rosewood 나무껍질에서 볼 수 있는, 흙바닥 점토와 같은 톤의 짙고 어스름한 색 말이다. 버찌색Cherry과 흙빛이 도는 빨간색 계열은 고대부터 여러 아시아 문화권에서 상징적인 의미를 품어 왔다. 일본에서 짙은 빨강은 꼭두서니 등의 몇 가지 식물과 진사 Cinnabar를 포함한 몇 가지 광물로 만들었는데, 진사는 화산 활동으로 형성되었기 때문에 불타는 생명력과 관련된 깊고 신령스러운 의미를 지닌다. 빨간색 안료는 옷감과 화장품에 쓰였으며 오래전부터 도기류와 장신구의 윤을 내는 데 쓰였다. 오늘날에도 일본 신사의 입구를 지키고 있는 것은 진사로 붉은색을 낸 도리鳥居다.

[*] 드라이스캠퍼Dreiskemper 외 〈올림픽에서 붉은색을 본다는 것Seeing red at the Olympics〉에서 인용, 옥스퍼드 심리학 팀, 2016년 9월 1일

그리스도교 시대에 빨강은 예수의 피를 상징했다. 13세기부터 가톨릭교회의 추기경들은 자신의 신성한 지위를 나타내기 위해 붉은 모자를 썼다. 하지만 종교개혁 때 빨강을 바라보는 시각이 바뀌었고 죄의 색, 특히 성욕의 죄를 나타내는 색으로 인지되면서 매춘과 연관성을 가지게 되었다.

그렇지만 밝은 빨간색 계열은 여전히 인기가 많다. 황제, 왕족들이 즐겨입은 옷에서도, 현대에 들어와서는 유명 인사들이 걷는 레드카펫과 그들이 신고 있는 매혹적인 루부탱 신발의 밑창에서도 빨강이 보인다. 고풍스러운 흙빛이 도는 빨강 역시 지나쳐서는 안 된다. 안정적이며 견고한 특징을 지닌 필수적인 톤으로, 오늘날의 팔레트에 균형 잡힌 에너지를 선사한다.

이 장에서 살펴볼 색

레드 오커 Red Ochre

과거

문명이 탄생할 무렵부터 사용된 안료인 레드 오커는 산화철 광물로 만든다. 선사 시대에는 매장지의 장식, 가죽의 무두질, 동굴 벽화에서 사용했다. 세계 곳곳에서 후기 석기 시대의 벽화가 발견된다는 점은 레드 오커가 이미 확고하게 자리 잡았다는 것과 색을 향한 인간의 본능이 보편적이라는 것을 증명한다.

레드 오커는 예술가들에게 오래도록 사랑받았다. 미켈란젤로와 렘브란트는 분필 형태로 사용했으며 19세기 전까지 유행하다가 그 후에 합성 안료가 생산되기 시작했다. 자연의 흙으로 만든 안료는 생산 방식과 지역에 따라 색의 차이가 있으나 합성 안료는 색이 더 선명하고 일관적이다. 합성 산화철 안료로는 마스 레드Mars Red, 인디언 레드Indian Red, 베니션 레드Venetian Red, 잉글리시 레드English Red를 포함하여 오늘날에도 여전히 쓰고 있는 색이 생산되어왔다.

현재

짙은 빨강은 컨템퍼러리 인테리어와 건축물에서 인기를 얻으며 부활하고 있다. 대지와 밀접한 연관성이 있기 때문이다. 2016년 아틀리에O-S아키텍트Atelier O-S Architectes는 녹이 슨 강철을 자재로 쓰고 현지에서 나는 산화철로 착색한 콘크리트를 타설하여 프랑스의 뤼그랭에 교육용 건축물을 지었다. 건축물은 마을에 있는 붉은 갈색의 여러 지붕과 소재의 조화를 이룬다.

산화철 안료는 알루미늄을 생산하는 과정에서 부산물로 만들어지기도 하는데, 이때 사용되지 않은 채 버려지며 강으로 스며든다. 디자이너 아그네 쿠체렌카이테Agnė Kučerenkaitė는 이 폐기물로 도자기, 이장(점토에 물을 섞어 크림 상태로 만든 것·옮긴이), 유약을 만듦으로써 자원이 한정된 세상에서 부차적으로 생산된 재료의 가치를 발굴해냈다.

색상 값
Hex code: #963522
RGB: 150, 53, 34
CMYK: 0, 65, 77, 41
HSL: 10, 77%, 59%

레드 오커의 다른 이름
- 레드 어스Red Earth
- 레드 옥시드Red Oxide
- 레드 소일Red Soil

일반적 의미
- 원시적
- 자연적
- 안정적

아그네 쿠체렌카이테
〈모르는 게 약이다Ignorance is Bliss〉, 2016년

사용법

흙빛이 도는 빨강의 아름다움과 이 색의 변주를 살펴보자. 부드러운 꿀 색, 청동색, 녹슨 색이 들어간 따뜻한 톤의 조화로운 팔레트로 배색해보자. 이러한 배색은 안정적인 분위기가 중요한 실내장식이나 물건에 적합하다.

예술, 디자인, 문화에 등장하는 레드 오커

• 칼럼 이네스, 〈흰색 위의 페인스 그레이, 옐로우 옥시드, 레드 옥시드〉, 회화, 1999년
• 포보 플로어링, '테세라 어스스케이프' 컬렉션, 바닥재, 2019년
• 스튜디오 더스댓, '레드 머드' 프로젝트, 도예, 2020년

짙은 빨강은
컨템퍼러리 인테리어와
건축물에서 인기를 얻으며
부활하고 있다.
대지와 밀접한 연관성이
있기 때문이다.

아틀리에O-S아키텍트,
'뤼그랭 학교', 레만호, 2016년

사플라워 Safflower

과거

사플라워(잇꽃, 홍화라고도 한다·옮긴이)는 고대에서부터 전해져오는 식물이다. 메소포타미아인들은 최소한 기원전 2500년경부터 재배했으며, 고대 이집트에서는 꽃잎에서 나온 빨갛고 노란 염료를 이용해 직물을 염색하곤 했다. 심지어 잇꽃으로 만든 화환을 머리에 쓴 4000년 된 미라가 발견되기도 했다. 잇꽃이 아시아로 들어가고 실크로드를 지나 마침내 유럽에 이르면서 다홍색의 카타민(사플라워에서 나오는 붉은 색소·옮긴이) 안료는 화장품이나 카펫, 식용 색소 등으로 더욱 널리 사용되었다.

일본에서 '베니紅'라고 알려진 잇꽃 안료는 게이샤들의 상징인 빨간 입술을 칠하는 데 쓰였다. 최상급의 베니 화장품은 물에 녹기 전에는 자연스러운 초록색 빛을 띠다가 어느 시점에 선명한 빨간색으로 변하는데, 입술에 칠하면 사람에 따라 주황색에서 분홍색까지 여러 색상으로 표현된다.

현재

많은 식물성 염료가 그렇듯 카타민 안료는 색이 금방 지워지는 특성이 있다. 그 때문에 19세기 마젠타 같은 합성 안료가 출현하면서부터는 사용이 급격하게 줄었으나, 현대에 들어 천연염료가 부활하면서 다시 인기를 얻고 있다. 사치오 요시오카는 교토의 후시미에서 소메노츠카사 요시오카 염색 워크숍을 5대째 이끌며 식물성 염료와 베니의 빨강을 포함한 전통적 안료의 아름다움을 전파한다.

전통적인 베니 화장품은 거의 사라졌지만 1825년 개업 후 일본의 유일한 베니 가게가 된 이세한 혼텐에서는 색이 변하는 립스틱의 명맥을 이어나가고 있다. 샬롯 틸버리의 한정판인 글로우가즘Glowgasm 립스틱 역시 바르는 사람의 피부색, 온기, 수분, 몸속 산도에 따라 변하는 두 가지 맞춤형 제품으로 나온다.

색상 값
Hex code: #b7454d
RGB: 183, 69, 77
CMYK: 0, 62, 58, 28
HSL: 356, 62%, 72%

레드 오커의 다른 이름
- 카타민 레드Carthamin Red
- 체리 레드Cherry Red
- 베니 레드Beni Red
- 게이샤 레드Geisha Red

일반적 의미
- 아름다움
- 열정
- 예식

우타가와 쿠니사다Utagawa Kunisada, 〈모란꽃 정원을 즐기며Enjoying a Garden of Peonies〉, 1849~1852

사용법

역사적인 작품에서 영감을 얻어 이 매혹적인 빨간색을 사용해보라. 시원한 톤의 배경과 대비되어 눈에 띄는 강조색으로 사용하면 따뜻함과 생기를 불러올 수 있다. 농담이 다른 사플라워 색상을 몇 가지 써보며 색이 변화하는 놀라운 속성과 과거 일본식 색채 사용 기법에 경의를 표해보는 건 어떨까.

예술, 디자인, 문화에 등장하는 사플라워
• 기타가와 우타마로, 〈에도시대의 꽃〉 중 단풍나무 잎사귀들, 판화, 1803년경
• 유제프 판키에비츠, 〈일본 여인〉, 회화, 1908년
• 리 에델쿠르트 & 안톤 베케, 『잡 파리룩스』, 도서, 1997년

스칼릿 Scarlet

과거

화려한 불꽃 같은 빨간색인 스칼릿(선홍색)에는 여러 의미가 있는데, 여성의 성적 행위와 관련된 것이 대부분이다. 그런 한편 역사를 통틀어 현재까지도 스칼릿은 권력과 힘을 가장 강하게 대변하며 추앙받는 색이기도 하다.

오래된 역사에 비하면 '스칼릿'은 비교적 새로운 이름이다. 13세기에 처음으로 사용되었으나, 색을 지칭하는 이름이 아니라 밝은색의 비싼 직물 전반을 의미했다. 그 전 이름은 크림슨Crimson으로 깍지벌렛과인 연지벌레의 색에서 비롯되었다. 말린 암컷 연지벌레로 만든 이 안료는 고대 메소포타미아인들에게 알려졌고 고대 이집트인, 그리스인, 로마인들이 귀하게 여겼으며, 16세기에 아메리카 대륙을 발견하기 전까지 빨간색 계열 중 단연코 최고의 색상이었다(64쪽 참고).

스칼릿 안료는 그림을 그리는 데 쓰였지만 색이 오래 유지되지 않아 J. M. W. 터너, 피에르 오귀스트 르누아르와 같은 대가들의 작품에서 볼 수 있었던 밝은 색상은 이제 퇴색됐다.

색상 값
Hex code: #d62220
RGB: 214, 34, 32
CMYK: 0, 97, 85, 0
HSL: 1, 85%, 84%

스칼렛의 다른 이름
· 크림슨Crimson

일반적 의미
· 권력
· 확신
· 욕망

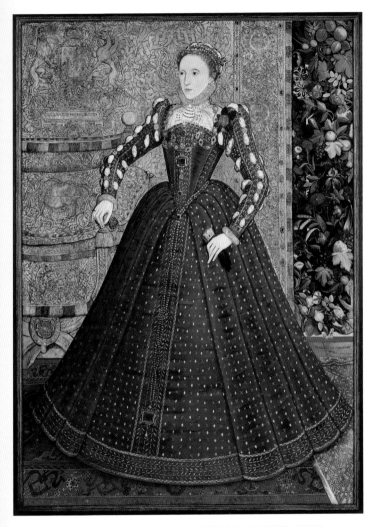

스테번 판데르 뮐렌Steven van der Meulen, 〈엘리자베스 1세 초상화〉, 1563년

예술, 디자인, 문화에 등장하는 스칼릿
• 조지아 오키프, 〈빨간 칸나〉, 회화, 1924년
• 기 부르댕, '디올 화장품 캠페인', 사진/디자인, 1972년
• 비비언 웨스트우드, '미니 크리니 컬렉션', 패션, 1985년 봄/여름

현재

19세기 알리자린 크림슨Alizarin Crimson 같은 합성 안료가 발명되어 예술가들에게 전폭적인 사랑을 받았다. 20세기에 들어설 무렵에는 인공 염료가 연지벌레로 만든 비싼 제품을 대체했다. 원료는 바뀌었지만 스칼릿 색상자체는 여전히 살아남아 불꽃 같은 빨강이 상징인 페라리나 기 부르댕Guy Bourdin이 제작한 도발적인 디올Dior 광고 등에서 1980년대의 현대적 표현으로 절정에 달했다.

시대가 바뀌면서 강렬한 스칼릿이 배치되는 방법도 달라졌다. 2008년 미국 대통령 선거 캠페인 당시 버락 오바마를 지지하기 위해 만든 셰퍼드 페어리Shepard Fairey의 포스터 작품 〈희망Hope〉은 낙관적인 메시지를 강조했다. 패션쇼 무대에서도 비비언 웨스트우드Vivienne Westwood, 샤넬Chanel, 새롭게 등장한 크로맷Chromat 같은 브랜드는 강인한 여성성을 선전하기 위해 스칼릿을 사용하기 시작했다. 크로맷의 2020년 봄/여름 컬렉션에서 가장 인상 깊은 순간은 스칼릿을 사용해 활기 넘치는 역작을 선보였을 때다.

사용법

뜨거운 스칼릿에 시원한 하늘색을 부분적으로 조합하여 관습적인 드레스코드에서 벗어나보자. 현대적인 느낌을 발산하는 다채롭고 감각적인 조합을 시도해보라.

시대가 바뀌면서 강렬한 스칼릿이
배치되는 방법도 달라졌다.

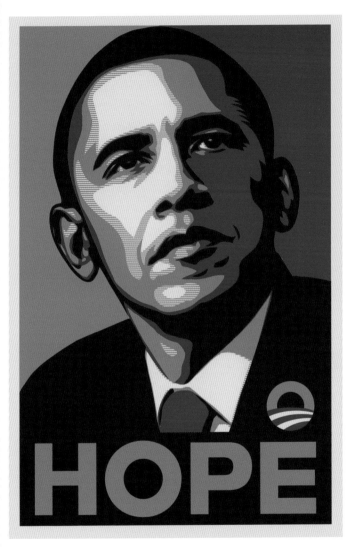

셰퍼드 페어리, 〈희망〉, 2008년

카민 Carmine

과거

유럽에서는 강렬한 빨간색 안료가 귀하고 드물었으나, 아메리카 대륙에서는 적어도 기원전 3세기부터 메소아메리카인들이 유럽의 연지벌레와 비슷한 깍지벌렛과의 코치닐Cochineal을 채집하고 자유롭게 사용했다. 16세기 스페인에서 온 신대륙의 정복자들은 아즈텍족의 붉은 직물을 보고 놀라움을 금치 못했고 새 영토를 정복한 뒤 코치닐을 유럽으로 보내기 시작했다.

코치닐은 연지벌레보다 안료를 생산하는 데 드는 비용이 훨씬 저렴했다 (그래도 450그램 정도의 염료를 만들기 위해서는 7만 마리의 코치닐이 필요하다). 그럼에도 색의 강도는 눈부실 정도로 강했고, 다양한 용도로 활용이 가능했으며, 변색에 대한 저항성도 강했다. 이 새로운 안료는 즉시 인기를 얻었고 대영제국의 왕족, 귀족, 장교들의 의복에 사용되었다.

현재

코치닐 빨강은 현대에 이르러 대부분 화학 색료Colourants로 대체되었고, 이제는 카민이라는 이름의 식용 색소로 많이 쓰인다. 하지만 환경보호론이 중요한 화두로 떠오르면서 자연 성분의 카민과 같은 전통적인 천연염료가 각광 받기 시작했다. 덴마크의 예술가 율리에 랭콤Julie Lænkholm은 카민을 비롯한 천연염료로 전통적인 방법을 사용해 양모나 비단을 염색한 작품을 선보이며 자연적인 독특함의 가치를 강조한다.

사용법

코치닐 염료는 원래 스칼릿 빨강을 만들 수 있다는 점 때문에 사랑받았으나 더 넓은 범위의 붉은 색상을 만들어내는 것도 가능하다. 단색 팔레트를 선택해 자연스러운 빨간색 계열이 줄 수 있는 톤의 짙은 정도와 함께 이 계열에서 쉽게 연상되지 않는 부드러운 특성도 실험해보자.

색상 값
Hex code: #841422
RGB: 132, 20, 34
CMYK: 30, 100, 79, 37
HSL: 353, 85%, 52%

카민의 다른 이름
• 코치닐Cochineal
• 크림슨 레이크Crimson Lake

일반적 의미
• 명성
• 부유함
• 천연의

'직물 조각', 페루, 레쿠아이Recuay 문화, 4~6세기

예술, 디자인, 문화에 등장하는 카민
- 카라바조, 〈의심하는 도마〉, 회화, 1601~1602년경
- 클로버 캐니언, '레디 투 웨어' 컬렉션, 패션, 2016년 가을/겨울
- 율리에 랭콤, 〈무제〉, 섬유예술, 2018년

버밀리언 Vermillion

과거

산화된 수은 광석인 진사로 만드는 선명한 빨강인 버밀리언은 많은 문화권에서 오래도록 널리 쓰이면서 뿌리 깊은 상징적 의미를 지니게 되었다. 고대 로마에서 버밀리언은 피와 전쟁을 뜻하기에 승리를 거둔 장군들이 행진하기 전 얼굴에 칠하기도 했으며, 프레스코 벽화나 화장품 등의 장식품을 만들 때 쓰이기도 했다. 버밀리언이라는 이름은 라틴어로 벌레를 뜻하는 베르미스Vermis에서 유래했는데 연지벌레로 만든 스칼릿(60쪽 참고)처럼 벌레로 만든 빨간색을 연상케 한다.

중국에서 손쉽게 구할 수 있는 이 안료는 주묵(붉은 먹)이나 화장품 등 다양한 형태로 쓰였다. 그중에서도 아름답고 정교하게 만든 수납함과 공예품에 칠한 차이니스 레드라고 알려진 옻Lacquer이 주목할 만하다. 고대 인도의 전통에 따르면 결혼식 날 남편이 신부에게 신두르Sindoor라는 염료를 발랐는데 이는 남편을 향한 아내의 헌신을 뜻했다. 이 염료는 예전보다는 덜 해로운 재료를 이용하여 여전히 생산되고 사용되지만, 오늘날에는 점점 더 여성 혐오 또는 가부장제의 통제로 인식되고 있다.

현재

버밀리언은 고대 중국인들이 수은과 유황으로 만드는 방법을 알아낸 최초의 합성 안료이지만, 오늘날에는 카드뮴 레드Cadmium Red 같은 현대식 합성 안료로 대체되었다(74쪽 참고). 하지만 크리스티앙 루부탱Christian Louboutin이 차이니스 레드로 만든 신발 밑창을 트레이드마크로 이용하기 위해 법적 투쟁을 펼친 덕분에 이 색은 여전히 역사에 남게 됐다. 독특한 중국식 칠기에서 영감을 받은 이 색(팬톤 18-1663TP)은 티파니 블루Tiffany's Blue, UPS 브라운(미국의 유명 물류 기업 UPS의 상징으로 알려진 갈색·옮긴이)과 함께 색의 위상을 보호받게 되었다.

색상 값	버밀리언의 다른 이름	일반적 의미
Hex code: #d6441b	• 신두르Sindoor	• 권력
RGB: 214, 68, 27	• 진사Cinnabar	• 헌신
CMYK: 10, 84, 97, 2	• 차이니스 레드Chinese Red	• 호화로움
HSL: 13, 87%, 84%		

피터르 몬드리안,
〈구성 No. 3: 빨강, 노랑, 파랑의 구성Composition No. III ; Composition with
Red, Yellow and Blue〉, 1927년

사용법

이목을 *끄*는 그래픽 작품이나 길을 알려주는 표지판에 적합하다. 검정, 하
양, 버밀리언을 함께 사용하면 복잡한 현대 사회에서도 시선을 사로잡는 강
한 대비의 조합을 만들어낼 수 있다.

예술, 디자인, 문화에 등장하는 버밀리언
• 엘 리시츠키, 〈적색 쐐기로 백색을 공격하라〉, 석판화, 1923년
• 뉴욕시 교통국, 『그래픽 표준 매뉴얼』, 도서/그래픽 디자인, 1970년
• 이하윤, 〈나의 달 II 〉, 혼합 매체, 2016년

이로우루시 Iro-Urushi

과거

이로-우루시(옻 또는 칠)는 칠기 예술에 쓰이는 색으로 일본, 중국, 한국, 남아시아 국가에서 천 년 동안 사용되어왔다. 옻나무(중국 옻나무 또는 일본어에서는 우루시로 알려져 있다)의 수액을 조심스럽게 침출하여 안료를 첨가함으로써 단출한 팔레트가 만들어진다. 옻 자체에는 색이 없지만('이로-우루시'는 일본어로 '색이 있는 옻'이라는 뜻이다), 빨강과 검정을 조합하면 매우 인상적인 효과를 낼 수 있다.

일본의 장인들은 검정과 붉은 기가 도는 반투명 옻을 여러 겹 칠하는데 60번까지 칠할 때도 있으며, 매번 꼼꼼하게 말리고 광택을 낸다. 이런 방식은 멋을 낼 뿐 아니라 보존력에서도 매우 뛰어나다. 옻이 칠해진 9000년 된 유물에 여전히 광택이 남아 있을 정도이니 말이다.

현재

옻의 긴 역사와 숙련된 칠공예 기술은 재료와 디자인의 발전에 매우 중요하다. 이는 에나멜을 바르고 옻칠하는 과정이 발전하는 토대를 제공해주었는데, 오늘날에도 윤기가 흐르는 색을 만들기 위해 이 과정을 거친다. 컨템퍼러리 공예 작가 겐타 이시즈카는 향토적 구름 같은 작품을 선보여 이 기법이 주는 표면의 특징과 붉은 겉면 속에 검은빛이 도는 매혹적인 깊이감을 표현했다.

사용법

윤이 나는 반투명한 어두운 빨간색 위에 질감을 살린 검은 강조색을 배색하여 오래된 느낌을 주는 전통적인 아름다움이 드러나도록 구성해보자. 유행을 타지 않는 브랜드 혹은 석판 인쇄 기법에 적합할 것이다.

색상 값

Hex code: #330909
RGB: 51, 9, 9
CMYK: 0, 82, 82, 80
HSL: 0, 82%, 20%

일반적 의미

- 깊이감
- 유행을 타지 않는
- 고급스러움

겐타 이시즈카, 〈표면의 감촉 #12Surface Tactility #12〉, 2019년

예술, 디자인, 문화에 등장하는 이로우루시
- 카도 이사부로, 〈두 개의 붉은 칠기 그릇〉, 칠기, 1989년
- 애니시 커푸어, 〈스크린〉, 조각, 2008년

매더 Madder

과거

매더(서양꼭두서니)라고 알려진 이 덩굴식물은 아시아와 중동에서 문명사회로 접어드는 초기에 처음 발견되었다. 3500년도 훨씬 전에 사람들은 불그스름한 서양꼭두서니의 뿌리를 끓여 붉은 염료인 푸르퓨린Purpurin과 알리자린Alizarin을 추출했고, 이 천연 식물성 염료는 직물을 염색하고 벽화를 그리는 등 예술 작품을 만드는 데 사용되었다.

서양꼭두서니는 13세기부터 유럽에서 염료로 쓰기 위해 경작되었으나, 색이 탁할 때가 많은데다 빛에 바래는 성질 때문에 연지벌레로 만드는 비싼 스칼릿보다 인기가 없었다(60쪽 참고). 터키시 레드Turkish Red(헷갈리게도 이 색은 원래 인도에서 개발되었다)라고 알려진 새로운 매더 염료가 18세기 오스만제국 시대부터 수입되기 시작하자 유럽의 염색공들은 이 색을 재현해내려고 애를 썼으나 끝끝내 그 비밀을 발견하지 못했다.

현재

색을 생산하는 데 필요한 뿌리의 수효는 한정된 반면 인구와 부의 증가에 따라 합성 안료의 필요성은 높아졌다. 오늘날도 알리자린 크림슨이라고 불리는 화학 안료는 구할 수 있다. 하지만 최근 들어 염료 산업을 둘러싼 수질 오염과 한정된 자원 같은 환경 문제에 대한 우려가 늘면서 지속 가능한 방식으로 염색과 착색을 하는 방법이 다시 널리 연구되고 있다. 이런 흐름에서 서양꼭두서니를 포함한 전통적인 식물성 염료가 다시 주목받을 것으로 보인다.

사용법

매더에 자연스럽게 감도는 주황과 장밋빛 계열을 시도해보라. 또는 활기를 북돋워주는 요크 옐로Yolk Yellow(진한 노란색)를 강조색으로 배색해 혁신적인 분위기를 조성해보자.

색상 값
Hex code: #a34836
RGB: 163, 72, 54
CMYK: 0, 56, 67, 36
HSL: 10, 67%, 64%

매더의 다른 이름
- 터키시 레드/터키 레드
 Turkish/Turkey Red
- 로즈 매더Rose Madder
- 푸르퓨린Purpurin
- 알리자린Alizarin

일반적 의미
- 소박한
- 전통적
- 환경 친화적

'람세스 1세와 죽은 자들의 신 아누비스', 이집트 룩소르 왕가의 계곡, 제19왕조

예술, 디자인, 문화에 등장하는 매더

• 〈비너스의 집〉, 폼페이, 프레스코 벽화, 79년 경
• 아치볼드 오어 유잉&컴퍼니, 〈꽃무늬와 공작이 그려진 사리를 입고 있는 여인〉, 목판화, 1870년대
• 모리스&컴퍼니(윌리엄 모리스), '딸기', 가구 직물 인쇄, 1883년

블러드 레드 Blood Red

과거

희생, 폭력, 용기, 고통. 블러드 레드의 역사는 이처럼 본능적이고 상징적이다. 심지어 중세 유럽의 예술 작품에서는 색의 원료로 동물의 피를 쓰기도 했다. 지옥의 불길, 악마의 피비린내, 극악무도한 자의 깃털이나 옷처럼 상징적인 의미로서 블러드 레드를 칠할 때는 '용의 피Dragon's Blood'라고 불리는 원료를 사용했는데, 이 원료는 고대에 유럽으로 향료를 들이던 길을 통해 수입되었다.

중세 시대에는 이 색이 실제로 존재하는 용이나 적어도 코끼리의 피로 만든 것이라고 믿었던 시기도 있다. 진사로 만든 빨간 안료 역시 화산활동으로 만들어졌다는 이유로 '용의 피'라고 불리기도 했다. 하지만 실제로 '용의 피'는 아프리카와 남아시아에 분포하는 용혈수Dracaena의 진에서 추출해 만든 색이다.

현재

연구에 따르면 빨강은 우리의 심장박동 수를 빠르게 하고 혈액 순환을 자극하며 몸 온도를 높인다. 그래서 열정적인 표현과 밀접하게 연관된 것일 수도 있다. 멕시코의 예술가 프리다 칼로Frida Kahlo는 색의 상징적인 특징에 매료되었다. 〈자화상: 가슴 아픈 기억Self Portrait: Memory AKA the Heart〉에서 볼 수 있는 블라우스의 색깔부터 떨어져 나온 심장에서 콸콸 쏟아져 나오는 피까지, 블러드 레드는 프리다 칼로의 그림에 자주 출현했다. 이 작품은 남편이 다른 여자와 불륜 관계를 맺었다는 사실을 알게 되어 느꼈던 괴로움을 표현한 그림이다.

사용법

청록색Sea Green, 풀색Grass Green과 같이 긍정적인 의미를 지닌 색과 블러드 레드를 조합하여 근접 보색 배색으로 상징주의적인 팔레트를 만들어보자.

색상 값	블러드 레드의 다른 이름	일반적 의미
Hex code: #78001b	• 용의 피Dragon's Blood	• 희생
RGB: 120, 0, 27		• 열정
CMYK: 31, 100, 79, 45		• 필사의 운명
HSL: 347, 100%, 47%		

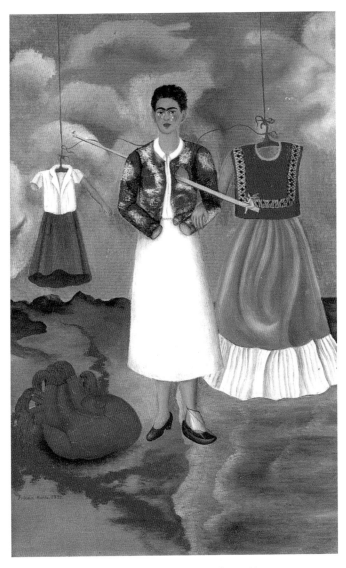

프리다 칼로, 〈자화상: 가슴 아픈 기억〉, 1937년

예술, 디자인, 문화에 등장하는 블러드 레드
• 히에로니무스 보스, 〈최후의 심판〉, 회화, 1482~1516년경
• 스튜디오 투굿, '영국 런던 에르메스 대표 매장', 인테리어 디자인, 2013년
• 안토니오 베라르디, '여성복 컬렉션', 패션, 2015년 봄/여름

핫 토마토 Hot Tomato

과거

선명하고 오래가는 빨강이든 매혹적인 하늘색이든, 선택받은 색은 화학자들에게 발명의 원동력이 되었고 안료의 종류는 끝없이 늘었다. 18세기에는 합성 안료가 넘쳐났는데, 그중엔 노랑부터 빨강까지 따뜻한 색조를 만들어 낸 카드뮴 계열도 있었다. 독성이 있는 버밀리언(66쪽 참고)을 대체하기 위해 1919년부터 상업적 생산이 시작된 카드뮴 레드는 은폐력이 뛰어나고 선명하며 잘 바래지 않는 특징 덕분에 예술가들이 즐겨 찾았다.

1960~1970년대의 디자이너들은 충격적인 효과와 '뜨거운' 매력을 더하기 위해 핫 토마토를 사용했다. 이 색의 주황-빨강 안료는 에폭시 수지나 폴리우레탄과 자주 결합되었다. 비트라Vitra, B&B 이탈리아B&B Italia, 카르텔Kartell 등 이탈리아 제조업체들은 인테리어에 이 색을 사용하기 시작했으며, 플라스틱 사출성형이 발전하면서 산업 디자이너 조 콜롬보Joe Colombo는 현대식 조명과 의자 디자인으로 토마토 레드Tomato Red의 위상을 한껏 높였다. 그래픽 디자이너 랜스 와이먼Lance Wyman은 1968년 멕시코시티 올림픽의 로고와 브랜드 디자인을 위해 핫 토마토, 라벤더Lavender, 풀색의 기념 팔레트를 활용했다.

현재

산업 공정에서 카드뮴 레드가 대규모로 사용되는 현재 상황은 이 색이 얼마나 중요해졌는지를 보여준다. 카드뮴 레드는 대량생산되어 소비자의 색으로 받아들여졌으며, 이는 'FMCG(Fast-Moving Consumer Goods)'의 세계로 들어서는 초기 지표였을 것이다. 이 현대적인 색상은 이제 예술가들의 팔레트에 견고하게 자리 잡았다. 브리짓 라일리Bridget Riley는 현란한 색채 작업에서 대비되는 톤을 자주 사용해 움직임과 유희적 전환을 유도하는데, 토마토 레드 같은 강렬한 색이 적극적인 역할을 맡는다.

색상 값
Hex code: #ff6844
RGB: 255, 104, 68
CMYK: 0, 70, 71, 0
HSL: 12, 73%, 100%

핫 토마토의 다른 이름
• 토마토 레드Tomato Red
• 카드뮴 레드Cadmium Red

일반적 의미
• 자신감
• 축하
• 유희적

사용법

핫 토마토는 경쾌한 색 중에서도 편안한 느낌을 준다. 랜스 와이먼의 밝은 팔레트에서 힌트를 얻어 군침이 돌 만큼 매력적인 무늬와 그래픽을 만들어 보자.

카르텔(조 콜롬보), '모델 4801 안락의자', 에나멜 처리된 합판, 1964년

예술, 디자인, 문화에 등장하는 핫 토마토
• 랜스 와이먼, '1968년 멕시코시티 올림픽 디자인 콘셉트', 그래픽 디자인, 1968년
• 장 미셸 바스키아, 〈무제〉(카드뮴), 회화, 1984년
• 브리짓 라일리, 〈카니발〉, 회화, 2000년
• 마이클 소도, 〈헤일로 의자〉, 가구, 2014

토마토를 먹을 때는
나 역시 다른 사람들처럼
토마토를 본다.

하지만 토마토를 그릴 때는
사람들과 다른 방식으로
토마토를 본다.

-앙리 마티스

로즈우드 Rosewood

과거

로즈우드라고 알려진 불그스름한 교목이 어떻게 쓰였는지 그 역사를 살펴보면 나뭇결이 고른 우아한 장식장을 만든 중국 명나라 시대까지 거슬러 올라간다. 로즈우드는 20세기 중반 현대적인 디자인에 흔히 쓰이면서 오늘날의 인테리어 디자인과 밀접한 연관성을 맺게 되었다.

20세기 중반 가구 브랜드인 놀Knoll과 허먼 밀러Herman Miller는 대리석, 두꺼운 유리, 티크Teak, 로즈우드 같은 고급스럽고 아름다운 재료를 사용하여 사무실 디자인의 중요성을 강조했다. 1950년대 후반 찰스 임스Charles Eames가 디자인한, 목재가 들어간 안락의자와 오토만 의자는 특히 야망이 넘치는 미국 기업의 사무실에서 성공의 상징이 되었다.

현재

로즈우드가 인기를 얻자 안타깝게도 마다가스카르와 브라질의 삼림이 무자비하게 벌목되었다. 유엔마약범죄사무소에 따르면 로즈우드는 보호 대상 식물 종으로 지정되었고 현재는 세계에서 가장 많이 밀거래되는 식물이다. 로즈우드를 대체하기 위해 윤리적으로 공정하게 조달된 목재에 뿌리가 붉은 알카넷Alkanet 같은 식물에서 추출한 식물성 염료를 착색하는 방법이 있다.

네덜란드의 가구공인 바드 베이난트Ward Wijnant는 고작 나무 한 그루에서 다양한 나뭇결과 구조가 발견된다는 사실에서 영감을 받아 여러 나뭇결을 결합하고 도색하는 방식으로 귀중한 자원이 낭비되는 현실을 일깨우는 새로운 제품을 만들어냈다.

사용법

로즈우드, 도브 그레이Dove Grey(푸른빛이 도는 밝은 회색·옮긴이), 크림색의 현대적인 팔레트는 비즈니스 공간에 따뜻함과 함께 능률적인 분위기를 조성할 수 있다.

색상 값
Hex code: #b83a3e
RGB: 184, 58, 62
CMYK: 20, 87, 70, 11
HSL: 358, 69%, 72%

일반적 의미
- 고급스러움
- 지위
- 능숙함

바드 베이난트, '블렌드BLEND' 컬렉션 중에서, 2018년

예술, 디자인, 문화에 등장하는 로즈우드
• 찰스 임스, '안락의자(라운지 체어)와 오토만', 가구, 1956년
• 조지 넬슨, '허먼 밀러 로즈우드 수납장 시리즈', 가구, 1956년
• 베자 프로젝트, 〈네스트, 바르샤바〉, 인테리어 디자인, 2018년

리액티브 레드 Reactive Red

과거

빨강은 자연에서도, 인간에게도 강한 신호를 주며 반응을 불러일으킨다. 채도가 높은 선명한 빨강은 주의를 기울이고 조심하게 만든다. 생물학 이론에 따르면 빨강은 초록색 잎과 가장 뚜렷하게 대비되므로 자연의 동식물에게 경고 신호로 진화했다.

20세기 미국에서는 자가용 생산이 늘면서 안전장치에 대한 수요도 증가했다. 1913년 기술자였던 제임스 호지James Hoge는 전차 운행 노선에 쓰이던 전기를 자동차 도로로 끌어와 선명한 빨간색 정지 신호와 '가시오'를 뜻하는 초록색 신호를 만들었다. 그때부터 형형색색의 신호등은 세계 어디에서나 볼 수 있게 되었다. 한편 브랜드와 광고에서는 정보를 쉽게 전달하고 강조 효과를 내기 위해 빨강을 쓰기 시작했는데 여기에는 과학적 근거가 있다. 인간의 눈에서 빨강을 인식하는 수용기가 중간에 모여 있어 이 색이 가장 뚜렷한 이미지를 형성하기 때문이다.

현재

예술가, 가수, 환경 운동가인 비티 울프Beatie Wolfe의 최근 작품인 〈초록에서 빨강으로From Green to Red〉는 2020년 런던 비엔날레에서 환경운동 시위를 하기 위해 만들어졌다(코로나19로 인해 2021년으로 미뤄졌음). 나사NASA의 데이터를 이용한 오디오-비주얼 설치작품은 80만 년 동안 시간의 흐름에 따라 변화한 이산화탄소 수치를 시각화하여 인간이 지구에 미친 영향을 보여준다. 관객이 다가오면 시각적 연대표가 힘찬 초록색에서 강렬한 빨강으로 바뀐다.

사용법

리액티브 레드의 타는 듯한 색상의 강도를 여러 단계로 나눠 정보의 중요도나 위급함의 정도를 표시해보자.

색상 값
Hex code: #ff323b
RGB: 255, 50, 59
CMYK: 0, 88, 69, 0
HSL: 357, 80%, 100%

일반적 의미
• 위험
• 경고
• 위급함

비티 울프,
〈초록에서 빨강으로〉, 2018년

예술, 디자인, 문화에 등장하는 리액티브 레드
• 더그 에이킨, 〈출구〉, 공예품, 2014년
• 나이키, '리액트 엘리먼트 55', 신발, 2018년

래디언트 레드 Radiant Red

과거

핸드폰 같은 전자기기에서 나오는 파란빛이 우리의 수면을 방해한다는 사실은 잘 알려져 있다. 그렇다면 붉은빛은 질 좋은 수면을 취하는 데 도움이 될까? 최근 연구에 따르면 빨간색 LED 조명에 노출될 경우, 수면 후에 더 개운하게 일어날 수 있다고 한다.

1876년 오거스터스 플리슨톤Augustus Pleasonton은 『태양광의 파란빛과 하늘의 파란색이 미치는 영향The Influence of the Blue Ray of the Sunlight and of the Blue Colour of the Sky』이라는 책을 펴냈다. 사실 여러 가지 색의 빛을 이용하여 심리적인 문제를 치료한다는 개념은 몇천 년 전으로 거슬러 올라간다. 고대 인도의 아유르베다 요법에서는 색이 7개의 신성한 차크라chakra와 연결되어 있는데, 차크라의 균형이 흐트러지면 몸에 문제를 일으킨다고 믿었다. 빛의 색에 관한 플리슨톤의 연구는 대부분의 사람들에게 비과학적인 요법이라고 묵살되었으나, 후에 현대적인 '색채요법Chromotherapy'의 토대가 되었다. 1893년 광생물학에 온 힘을 바친 덴마크 과학자 닐스 핀센Niels Finsen은 빛으로 피부 질병을 치료하는 방법을 연구해 1903년 노벨상을 받기도 했다.

색상 값
Hex code: #ff3403
RGB: 255, 52, 3
CMYK: 0, 86, 93, 0
HSL: 12, 99%, 100%

래디언트 레드의 다른 이름
· 레드 라이트(적색광)Red Light
· LED 레드

일반적 의미
· 따뜻함
· 치유
· 휴식

만달라키 스튜디오, 〈헤일로 에디션Halo Edition〉,
모델: 헤일로 원Halo ONE

현재

1993년 QDI(Quantum Devices, Inc.)는 나사의 실험을 위해 LED 빛을 개발했다. 이 프로젝트는 빨간색 LED 파장이 식물의 성장을 촉진한다는 사실을 증명했으며 과학자들의 피부 병변을 더 빠르게 치료한다는 점도 밝혀냈다. 이후 나사에서는 세포의 신진대사를 촉진하고 우주비행사의 근육과 뼈의 손상을 막기 위해 LED 사용을 연구하기 시작했다.

디자인에서 붉은빛은 생각이나 감정을 이끌어내는 장치로 이용된다. 2019년 만달라키 디자인 스튜디오Mandalaki Design Studio는 놀라울 정도로 아름다운 원형의 빛을 만들었는데, 흰색 빛 파장을 없애 아주 채도 높은 노을빛 빨강을 선보였다.

사용법

동등하게 선명한 노랑과 조합하여 래디언트 레드의 따뜻함과 강렬함을 느껴보자. 재충전을 위한 휴식이 필요한 환경에 도움이 될 것이다.

예술, 디자인, 문화에 등장하는 래디언트 레드
• 필립스, '리빙 컬러스', 조명 디자인, 1990년대

주황Orange

에너지가 높은 빨강과 발랄한 노랑 사이에 있는 이차색인 주황은 차가운 느낌이 없는 가장 따뜻한 난색으로, 색의 조화와 대비 모두 훌륭하게 균형 잡아주는 역할을 한다. 감성적인 피치Peach(실제 복숭아색과 달리 주황빛이 도는 색·옮긴이)부터 활기찬 탄제린Tangerine(노란 주황색인 일반 귤색과 달리 붉은 빛이 도는 주황·옮긴이), 역사적으로 잘 알려진 코퍼Copper(청동, 구리색·옮긴이)까지 주황색은 다양한 현대적 매력을 가지고 있다.

16세기 전까지 영어에서는 주황색을 가리키는 이름이 없었다. 다만 중세 영어에서는 '지올로레드Geoluhread'(문자 그대로 노랑-빨강이라는 뜻이다)라는 단어를 사용했다는 증거가 있으며, 중세 초기 기록에는 태양, 금잔화, 헤롯 대왕의 머리카락 색이라는 표현이 있다. 수 세기 동안 주황색 염료는 생산하기가 매우 힘들었다. 17세기에는 이런 기록이 있다.◆ "올리언스 노랑 2온스를 재와 섞어서 하룻밤 동안 물에 담가 놓는다. 이 물을 끓이다가 30분 정도 끓으면 쿠쿠미cuccumi 가루 1온스를 넣고 막대기로 젓는다." 16세기 초창기 무역업자들이 유럽 국가에 가져온 이국적인 오렌지라는 과일이 소개되고 나서야 주황은 하나의 색으로서 인기를 얻기 시작했다. 초창기 오렌지는 먹지 못했기 때문에 약용 세정제, 이목을 끌기 위한 독특한 물건, 심지어 아주 연한 잉크로 사용되기도 했다.

주황은 카드뮴과 크롬 오렌지Chrome Orange 같은 안정적인 합성 원료가 발명되고 나서 역량을 발휘하게 되었다. 가시성이 높은 특징 덕분에 현대 사회에서 구조선이나 안전장치에 자주 쓰이고 자전거를 타는 사람, 공사 현장에서 일하는 사람, 국제 우주 정거장의 우주비행사들이 입는 옷에도 쓰인다.

선명한 주황색에 노출되면 인지력과 주의력이 향상되며 인간의 생체 주기에 긍정적인 영향을 미친다는 연구 결과도 있다. 또한 저녁에 채도가 낮은 앰버Amber를 보면 멜라토닌 분비가 자극되어 휴식을 취하는 데 도움이 된다.

게다가 주황은 색 스펙트럼에서 가장 중요한 보색이다. 주황이 없다면 파랑의 정반대되는 색이 없다는 뜻이다. 인상주의부터 추상미술까지 예술가들은 또렷한 주황으로 색을 조합하여 즉각적인 반응을 유발했다. 컨템퍼러리 영화 제작자들은 주황이나 피치 필터를 쓴 장면으로 관객의 감성적인 반응을 불러일으킨다. 자주 사용되는 파랑과 주황의 대비 효과는 〈아바타〉부터 〈덩케르크〉까지 영화 포스터에서 볼 수 있는 기법이기도 하다.

◆ 고드프리 스미스Godfrey, Smith, 『실험실 또는 예술 대학The Laboratory; or, School of Arts』, 1770년

이 장에서 살펴볼 색

옐로레드 Yellow-Red

과거

옐로레드는 두 가지 색으로 구성되는데, 두 색이 포함되는 양이 똑같다. 중국에서 유럽으로 오렌지가 들어올 무렵인 16세기 전까지 이 색의 범위는 영어나 다른 유럽 언어에서 이름이 없었기에 오렌지는 '오렌지 나무'를 뜻하는 산스크리트어 단어에서 유래됐다. 과일 오렌지가 주황색을 새롭게 인식하는 전기를 마련하기 전까지 유럽 전역에서는 '옐로레드' 또는 '지올로 레드'에서 변형된 용어들이 흔히 쓰였다. 신기하게도 중국어에는 아직 주황을 가리키는 단어가 없다.

반면에 영어보다 미묘한 색을 가리키는 단어가 항상 많았던 일본어에서는 시각적 연상이나 경험을 색과 연결하는 경우가 꽤 있다. 일본어에서도 오렌지를 뜻하는 여러 이름이 과일을 가리키기도 하지만, 문자 그대로 '새벽의 색'을 뜻하는 '아케보노-이로'라는 단어는 아침 수평선에서 해가 뜰 때 선명한 노랑과 빨강이 섞인 태양의 색을 묘사하는 데 쓰인다.

현재

하늘의 변화하는 속성과 태양의 강렬한 색은 오래도록 예술가와 디자이너들을 마음을 사로잡았고 여전히 우리를 매혹한다. 색면회화(1950~1960년대 미국에서 일어난 추상회화의 한 경향·옮긴이) 화가인 바넷 뉴먼Barnett Newman은 현대적인 옐로레드 카드뮴 안료를 넓게 트인 커다란 캔버스에 사용했고 컨템퍼러리 미국 화가인 로버트 로스Robert Roth는 옐로레드, 밝은 앰버, 흐린 로즈색을 반추상적인 지평선 작품에 이용했다. 옐로레드가 남긴 유산은 오늘날 인테리어용 페인트 색상 목록에서도 볼 수 있으며 이 색은 파이어리 선셋Fiery Sunset이나 오렌지 오로라Orange Aurora 같은 현대적인 이름으로 바뀌었다.

색상 값
Hex code: #dd5114
RGB: 221, 81, 20
CMYK: 7, 78, 100, 1
HSL: 18, 91%, 87%

일반적 의미
- 유쾌한
- 희망적인
- 활기를 북돋는

바넷 뉴먼, 〈누가 빨강, 노랑, 파랑을 두려워하는가Ⅲ Who's Afraid of Red, Yellow and Blue Ⅲ〉, 1983년

사용법

이차색인 옐로레드는 기억에 남는 시각적 표현이 가능한 동시에 원색보다
보기 편한 분위기를 만들 수 있다. 채도가 높은 옐로레드, 연한 피치, 흐린
로즈색을 조합하여 눈에 부담스럽지 않으면서도 창의적인 배색을 시도해
보자.

예술, 디자인, 문화에 등장하는 옐로레드
• 니콜라스 뢰리히, 〈메인주 몬히건〉, 회화, 1922년
• 후지시마 다케지, 〈동쪽 바다 너머의 일출〉, 회화, 1932년
• 로버트 로스, 〈풍경 60〉, 회화, 2013년

더치 오렌지 Dutch Orange

과거

짙은 더치 오렌지는 네덜란드의 국가 정체성에서 특별한 위치를 차지한다. 네덜란드에서 전승되는 이야기에 따르면 16세기에 농부들이 합스부르크 왕가에 저항했던 지도자 오라네 공 빌럼 1세William of Orange에 대한 지지를 보여주기 위해 보라색이었던 당근을 주황색 품종으로 개발해 재배하기 시작했다. 물론 한 국가의 설화적인 이야기일 뿐일 수도 있지만 이는 국가와 색의 밀접한 관계에서 오는 힘을 보여준다. 네덜란드 왕실은 오늘날까지도 주황색 의복을 입는다. 국가 대표 축구팀도 마찬가지다. 국기의 색깔 역시 원래는 주황, 하양, 파랑으로 구성되었으나, 주황색 안료를 안정적으로 수급하기 어려워서 빨강, 하양, 파랑으로 바뀌었다고 한다.

현재

제2차 세계대전 당시 프랑스 의류 회사 에르메스가 제품 상자를 만들기 위해 구할 수 있었던 유일한 판지가 빛바랜 주황이었다는 이야기가 있다. 임시변통의 해결책에서 우아함의 대명사가 된 이 색은 여전히 고급스러운 분위기를 자아내며, 더 짙은 주황색은 오늘날 에르메스의 상징으로 굳게 자리 잡았다.

사용법

짙은 주황은 따뜻함, 고급스러운 느낌과 깊이 연관되어 있어서 눈에 띄고 기억에 남는 브랜드 분위기를 조성할 수 있다. 반대 톤인 아이스 블루나 부드러운 느낌의 검정과 배색하여 전통과 탁월함을 모두 전달하는 브랜드 아이덴티티를 만들어보자.

색상 값

Hex code: #b15519
RGB: 177, 85, 25
CMYK: 23, 72, 99, 14
HSL: 24, 86%, 69%

일반적 의미

• 왕족
• 고급스러운
• 따뜻한

빌렘 반 알스트Willem Van Aelst, 〈화병에 꽂힌 꽃A Vase of Flowers〉, 1663년

예술, 디자인, 문화에 등장하는 더치 오렌지
- 티치아노, 〈비너스와 류트 연주자〉, 회화, 1565~1570년경
- 피터르 나손(추정), 〈4대가 함께 있는 오라녜공〉, 회화, 1660~1662년경
- 게라르트 데 라이레세, 〈아폴로와 오로라〉, 회화, 1671년
- '에르메스 포장', 브랜딩, 1942년부터

앰버 Amber

과거

발트해 연안 바닷가로 밀려와 발견되는 앰버(보석의 한 종류로 호박이라고도 부른다·옮긴이)는 굳은 송진으로, 처음에는 바다 안에서 만들어졌다고 생각됐다(원래는 드넓은 침엽수 지대에서 생성된다). 폴란드 설화에서는 바다의 여신 유라테가 사는 물속의 성이 파괴되고 남은 조각이 앰버라고 전해지기도 한다.

밝은 주황색 앰버로 가장 유명한 곳은 호박 방(앰버 룸)이 아닐까 싶다. 정교한 앰버로 벽과 천장이 장식된 이 방은 18세기 초기 프로이센의 프리드리히 빌헬름 1세가 러시아 제국의 표트르 1세에게 선물하기 위해 만들어졌다. 제2차 세계대전 당시 나치 독일의 군대가 레닌그라드(현재 상트페테르부르크)에 있던 이 호박 방의 장식을 뜯어낸 뒤 모두 사라졌다.

현재

중국에서 행운의 부적을 의미하는 앰버는 21세기 초 현대판 골드러시라고 불리는 현상을 일으켰다. 디자인에서는 앰버의 고상한 빛과 따뜻함이 조명과 인테리어로 이상적이며, 20세기 중반의 고전적인 디자인에서는 따뜻한 앰버색과 표면 처리를 한 황동을 조합한다.

사용법

자연계와 마음을 사로잡고 힘을 실어주는 능력을 상징하는 앰버와 자연계를 잘 연관지어보자. 앰버의 따뜻한 색에 흙빛 갈색 계열, 진한 빨간색 계열, 편안한 크림색을 배색하여 기운을 북돋아주며 대지를 연상케 하는 팔레트로 잔잔한 공간을 연출해보자.

색상 값

Hex code: #c47114
RGB: 196, 113, 20
CMYK: 19, 60, 100, 8
HSL: 32, 90%, 77%

일반적 의미

- 아름다운
- 활력
- 보호

'호박 방 The Amber Room', 러시아 차르스코예 셀로

예술, 디자인, 문화에 등장하는 앰버
- 하비 리틀턴, 〈호박 구와 루비 원뿔의 교차〉, 조각, 1984년
- 루이스 폴센, 〈앰버 유리 스탠드 램프 PH 3/2 한정판〉, 조명, 2019년
- 야니스 기카스, 〈소다 테이블〉, 가구, 2020년

탄제린 Tangerine

과거

탄제린은 마치 비타민 C를 듬뿍 섭취한 것처럼 밝고 건강한 느낌을 준다. 탄제린이라는 이름은 16세기에 유럽으로 오렌지가 수입된 후 오렌지 나무에서 이름을 따온 사실을 떠올리게 한다. 하지만 퀴나크리돈 오렌지 Quinacridone Orange 같은 고밀도 합성 안료 없이는 만들지 못하는 불투명하고 은폐력이 높은 색이다.

　행복감을 주는 탄제린은 1960년대와 1970년대에 인테리어와 제품 디자인에서 대중화되었고, 제2차 세계대전 후 어두침침한 보수적 경향에서 벗어난 다채로운 출발에서 한 부분을 차지했다. 로빈 데이Robin Day의 사출 금형으로 만든 폴리프로필렌 교실 의자는 새로움을 더하면서도 교육적 환경에서 오렌지색이 유용하다는 사실을 보여주었다. 수수한 회색을 사용하던 브리온베가 같은 브랜드들도 밝은 합성 색인 탄제린으로 대체하기 시작했다. 가구 회사인 힐스는 직물에 인쇄하기 위해 매력적이고 추상적인 패턴을 만들었는데 그때부터 라바 램프, 통굽 구두, 미래에서 온 듯한 둥근 소파 등 이 색을 사용한 제품들이 넘쳐나기도 했다.

현재

레트로 디자인의 유행은 지났지만 컨템퍼러리 디자인에서 탄제린은 여전히 유용성과 저력이 있는 색임을 증명하고 있다. 최근 연구에 따르면 밝은 주황빛은 정신적 활동을 향상시킨다. 이것은 인간 활동과 학습에 도움이 되도록 주황색에 맡겨진 새로운 소명일지도 모른다. 영국의 예술가 세라 모리스Sarah Morris는 채도가 높은 시안Cyan과 채도가 낮은 탄제린의 채도 차이를 이용해 그림에서 화려하고 과장된 효과를 연출했다.

색상 값

Hex code: #ff7e00
RGB: 255, 126, 0
CMYK: 0, 60, 94, 0
HSL: 30, 100%, 100%

일반적 의미

• 산뜻한
• 낙관적인
• 활동적인

브리온베가Brionvega(마르코 자누코Marco Zanuso),
'접을 수 있는 트랜지스터 라디오', 1964년

사용법

탄제린은 유연하며 창의적인 색이다. 채도가 낮은 오렌지, 흐린 분홍과 짝을 이루면 침착하면서도 동적인 인테리어 디자인을 설계할 수 있다. 디지털 영역에서 대비 효과와 선명함을 원한다면 깨끗한 흰색 바탕에 채도가 높은 시안과 조합해보자. 중요한 정보를 눈에 띄게 하는 데 도움이 될 것이다.

예술, 디자인, 문화에 등장하는 탄제린
• 힐스(피터 홀), '선회 운동', 텍스타일 디자인, 1969년
• B&B이탈리아(마리오 벨리니), '카말레온다 소파', 가구, 1972년
• 세라 모리스, 〈풀스-리츠 칼튼 코코넛 그로브[마이애미]〉, 회화, 2002년

테라코타 Terracotta

과거

갈색을 띠는 주황에 흐린 분홍이 감도는 테라코타는 구운 점토라는 말에서 유래한다. 점토를 구울 때 철분이 산소와 반응하여 만들어지는 독특한 색이다. 오래전에는 햇빛 아래에서 서서히 구워지도록 점토를 실외에 두었지만 나중에는 가마나 노천광에서 굽기 시작했다.

1974년 중국 시안시 근처의 시골 논바닥에서 발견된 유물은 시대를 초월하는 테라코타의 내구성을 보여주는 대단한 증거가 되었다. 땅속에는 기원전 3세기에 테라코타로 만들어진 병사들이 묻혀 있었다. 실제 크기로 제작된 8000명이 넘는 병사와 함께 말, 마차, 민간인들의 모습이 재현되어 있었다. 칠해져 있던 오커색 물감이 겉에서 말라 떨어져 나가자 테라코타가 원래 모습 그대로 드러냈다.

현재

테라코타는 유행을 타지 않는다는 점에서 유용하다. 정교하게 지은 빅토리아 시대 건물은 옛날 훌륭한 장인의 솜씨를 보여주는 증거로 남아 있다. 현대 건축에서도 자재 본연의 내구성과 매력적인 색을 살리기 위해 지붕의 타일이나 벽돌에 유약을 바르지 않고 그대로 두는 경우가 많다. 오늘날 컨템퍼러리 건축가들도 '오래가는 건물을 짓는 데는 옛것이 새것이다'라는 말을 몸소 실천하며 현대식 건물을 멋지게 짓기 위해 테라코타를 사용한다.

사용법

자연의 따뜻함과 안락함을 선사하는 흙빛이 도는 테라코타로 방이나 공간을 더 멋스럽게 꾸밀 수 있다. 모래 빛이 도는 중성색, 흐린 분홍색과 함께 배색해보자.

색상 값
Hex code: #c36d4c
RGB: 195, 109, 76
CMYK: 19, 63, 70, 8
HSL: 17, 61%, 76%

일반적 의미
• 땅에서 난
• 표현력이 풍부한
• 영구적인

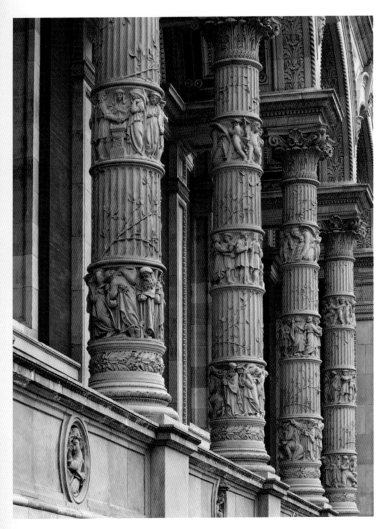

'빅토리아&앨버트 박물관의 헨리 콜 윙 외관의 화려한 테라코타 기둥', 런던 사우스켄징턴, 1871년

예술, 디자인, 문화에 등장하는 테라코타
• 조반니 볼로냐, 〈신의 강〉, 조각, 1575년경
• 앤터니 곰리, 〈영국 섬들의 들판〉, 설치미술, 2019년
• 슈나이드 스튜디오, 〈신비로운 살구색 화병들〉, 도자기, 2020년

피치 Peach

과거

따뜻하고 산뜻한 오렌지 분홍인 피치(과일에서 이름을 따온 또 다른 오렌지 계열이다)는 탐닉과 쾌락의 상징이다. 달콤하고 부드러운 과일과 떼려야 뗄 수 없는 피치는 로맨틱한 모든 것의 미적인 특징과 관련되어 있으며, 특히 19세기 말에서 20세기 초반에 걸쳐 일어난 아르누보 운동과 밀접한 연관이 있다. 체코 예술가인 알폰스 무하Alphonse Mucha는 피치, 흐린 빨강, 채도가 낮은 분홍을 넓게 배치해 그만의 스타일로 포스터를 제작했는데 이것은 아르누보 운동의 아이콘이 되었다. 〈주술Incantation〉에서 그는 부드러운 오드 닐 초록Eau de Nil Green(나일 강물의 초록색)을 강조색으로 설정하여 여성의 형상 주위에 있는 섬세한 묘사와 구성에 시선이 가도록 했다. 배색 시 대비를 줄이면 색의 특징이 두드러지지 않게 되므로, 이미지의 미묘하고 세부적인 요소들을 부각할 수 있다.

현재

오늘날에도 피치는 영화에서 자주 볼 수 있다. 영화의 장면에서 선명한 색이 주된 역할을 맡을 때 피치는 뒷받침해주는 역할을 하는 식이다. 2013년 개봉된 스파이크 존즈 감독의 영화 〈그녀〉에서 시각적 배경인 도시의 모습은 의도적으로 채도를 낮춘 것이다. 주인공 시어도어와 인공지능 컴퓨터 시스템인 사만다의 성적 교감에 이목을 집중시키기 위해 강렬한 분홍빛 피치와 따뜻한 빨간 톤을 사용했다.

사용법

보살피는 색인 피치는 자연적이고 따뜻한 특성을 가지고 있으며, 흐린 갈색 계열과 조합하면 현대적인 제품과 조화로운 팔레트를 만들 수 있다. 채도가 높은 갈색빛 주황과 배색해 강조 효과를 주면 인간적인 소통이 이루어지는 분위기를 낼 수 있다.

색상 값

Hex code: #fdd0ae
RGB: 253, 208, 174
CMYK: 0, 24, 33, 0
HSL: 26, 31%, 99%

일반적 의미

• 관대한
• 보살피는
• 로맨틱

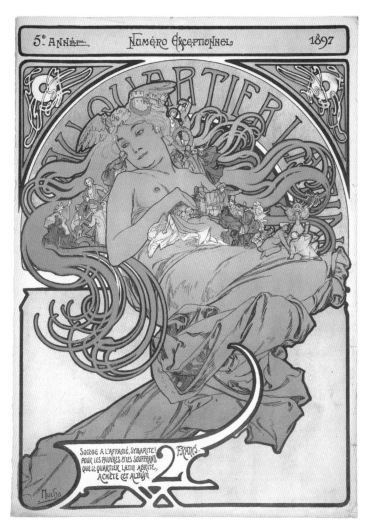

알폰스 무하, 〈라틴 쿼터에서Au Quartier Latin-Numéro Exceptionnel〉, 1897년

예술, 디자인, 문화에 등장하는 피치
• 카라바조, 〈과일 바구니와 소년〉, 회화, 1593년경
• 리하르트 랜프트, 〈말을 타는 여자〉, 판화, 1898년
• 에토레 소트사스, 〈고푸람 테이블〉, 가구, 1986년

코퍼 Copper

과거

장밋빛 금색의 코퍼(청동, 구리·옮긴이)는 금속 성분에 도는 은은한 빛깔에서 영감을 받아 탄생했다. 반사되는 금속의 속성을 갖고 있어서 불그스름한 색부터 버터 색까지 범위가 넓다. 고대부터 알려지고 사용된 코퍼는 수메르와 칼데아 문명에서 예술 작품과 갑옷을 포함해 온갖 유용한 물건을 만드는 데 쓰였다. 코퍼는 단단한 합금인 청동의 필수적인 성분이며, 청동은 기원전 3000년에 시작된 기술 발전의 시대를 일컫는 이름이 되었다.

현대적 디자인의 인기 재료로서 코퍼의 역사는 산업혁명 때 제대로 서막을 올렸다. 동 파이프로 따뜻한 물을 쓸 수 있게 되었고, 증기에 노출되어 자연스럽게 녹이 슨 파이프의 표면은 나중에 인더스트리얼 디자인으로 각광 받았다. 한편 구리 배수관 자체는 새로운 기술이 아니다. 고대 이집트인들이 이미 만들었고, 오늘날까지도 양호한 상태로 남아 있는 시설이 더러 있다.

현재

오늘날 코퍼는 화분 받침대부터 물이 튀는 것을 막는 판까지 도처에서 쓰이고 있다. 산업 디자이너 톰 딕슨Tom Dixon은 코퍼의 반사되는 빛을 전 세계 인테리어에 소개함으로써 아주 세련된 데다 놀라울 정도로 다루기 쉬운 코퍼의 면모를 보여주었다. 2014년 그의 브랜드인 디자인 리서치 스튜디오는 런던의 몬드리안 호텔(현재 씨 컨테이너스 런던)의 로비 전체에 걸쳐 배의 선체를 연상케 하는 코퍼 디자인을 입혀주었다.

가나의 컨템퍼러리 예술가 엘 아나추이El Anatsui는 주로 재활용되거나 버려진 금속으로 아상블라주assemblages를 만든다. 〈많은 것이 돌아왔다Many came back〉에서 그는 구리 와이어와 납작한 병뚜껑을 엮어 만든 태피스트리로 주류 거래가 대서양을 넘나드는 노예 매매를 더욱 촉진시켰다는 사실을 표현하고자 했다.

색상 값

Hex code: #d78152
RGB: 215, 129, 82
CMYK: 13, 56, 70, 3
HSL: 21, 62%, 84%

일반적 의미

• 매혹적인
• 발전
• 따뜻함

사용법

녹슨 구리는 자연스러운 따뜻함과 고유의 다양한 팔레트를 가진 풍부한 색이다. 금속 느낌의 코퍼, 그리고 녹이 슨 듯한 붉은색과 목탄색의 비금속 느낌의 코퍼를 실험해보며 친근한 분위기를 조성해보자.

디자인 리서치 스튜디오,
'몬드리안 호텔 인테리어',
런던, 2014년

예술, 디자인, 문화에 등장하는 코퍼
• 스튜디오 포르마판타스마, '스틸' 컬렉션, 가정용품, 2014년
• 맥스 램, '의자, 코퍼 시리즈 중에서', 가구, 2015년
• 마리 렁, 〈유리의 안〉, 조각, 2017년

코럴 Coral

과거

분홍색이 도는 주황색인 코럴(산호)의 이름은 암초에 붙어 사는 생물에서 유래됐다. 초기 메소포타미아인들은 보석을 만들기 위해 산호의 빛나는 줄기를 따려고 잠수한 것으로 알려져 있으며, 고대 로마인은 코럴을 몸에 지니면 악마나 유혹에 저항하는 능력이 생긴다고 믿었다. 이런 믿음은 계속 전해져 내려와 이탈리아의 화가 체코 디 피에트로Cecco di Pietro는 아기 예수가 코럴을 부적처럼 걸고 있는 그림을 그렸다.

재료로서 산호는 19세기 유럽에서 크게 유행했는데, 그 시기는 산호를 쉽게 구할 수 있는 지역으로 식민지 개척이(동시에 착취가) 확대되던 때였다. 1960년대와 1970년대를 거치며 코럴은 상류층에서 조금 멀어져 공중화장실의 타일과 레트로 칵테일 의자(천을 씌운 작은 의자로 보통 소파 옆에 둔다·옮긴이)에 쓰이는 실용적인 색이 되었다.

현재

디자인에서 코럴은 밝은 오렌지 계열보다 친근한 느낌을 주고 더 다양하게 쓰인다. 구글 네스트나 조본 같은 기술 브랜드에 사용될 만큼 친근한 색인 코럴은 디지털 정보를 받아들이는 데 도움을 주며, 선명함은 중요한 메시지가 잘 전달되도록 주의를 끌기도 한다.

사용법

기능 위주로 사용되는 오렌지 계열보다 분홍이 많이 섞인 코럴은 눈에 부담이 덜하다. 보색인 짙은 청록색, 연한 나무색, 따뜻하고 금색이 들어간 노랑, 따뜻한 코럴로 팔레트를 구성하면 매우 현대적인 분위기를 조성하여 사용자 중심의 공간이나 제품이라는 것을 드러낼 수 있다.

색상 값

Hex code: #ff8765
RGB: 255, 135, 101
CMYK: 0, 59, 58, 0
HSL: 13, 60%, 100%

일반적 의미

- 신묘한
- 보호
- 친근한

체코 디 피에트로, 〈성모 마리아와 아기 예수와 수도자Madonna and Child with Donors〉,
작품 중 일부, 1386년

예술, 디자인, 문화에 등장하는 코럴
• 조본(이브 베하르), 손목밴드 'up24', 2013년
• 팬톤 16-1546 '리빙 코럴' 올해의 컬러, 디자인, 2019년
• 스텔라 매카트니, '레디 투 웨어 컬렉션', 패션, 2021년 봄/여름

고가시성 오렌지 High-Vis Orange

과거

채도가 높고 빛나는 오렌지색은 구명보트부터 항공기의 블랙박스(사고 이후 눈에 잘 띄도록 오렌지색으로 제작된다)까지 쓰이며 긴급하거나 위기인 상황을 나타낸다. 1940년대에 스위처 형제(160쪽 참고)가 발명한 오렌지 주광색 Orange Dayglow 천은 제2차 세계대전 이후 고대비 배색의 구명조끼, 낙하산, 부표를 포함하여 수많은 곳에서 실용적으로 사용되고 있다.

19세기에 카드뮴, 크롬, 퀴나크리돈과 같은 강렬한 안료가 발명되면서 고가시성 오렌지와 파란색을 이용해 선명한 대비 효과를 낼 수 있게 되었다. 화가 프랜시스 베이컨Francis Bacon은 색 대비의 원초적인 강렬함을 이용해 인체의 조형적 특징을 강조했으며, 1980년대 키스 해링Keith Haring은 공중보건 등의 사회 문제를 환기시키기 위해 스크린 프린트 기법(수공으로 인쇄하는 기법으로 국내에서는 실크 스크린이라고도 부른다·옮긴이)으로 아주 강렬한 색을 사용했다.

색상 값

Hex code: #ff9200
RGB: 255, 146, 0
CMYK: 0, 51, 93, 0
HSL: 34, 100%, 100%

일반적 의미

• 강렬함
• 안전
• 기능적

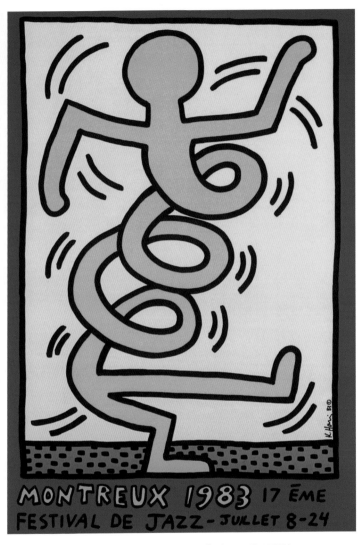

키스 해링, 〈몬트뢰 재즈 페스티벌 포스터〉, 실크 스크린, 1983년

예술, 디자인, 문화에 등장하는 고가시성 오렌지
• 프랜시스 베이컨, 〈인체 습작〉, 회화, 1982년
• 키스 해링, 〈마지막 우림〉, 회화, 1989년
• 래번, '리메이드' 컬렉션, 패션, 2018년 가을/겨울

현재

인명 구조 등 긴급 상황에서 이목을 집중시키는 고가시성 오렌지의 속성은 오늘날에도 여전히 중요하다. 지속 가능성의 철학으로 알려진 패션 브랜드 래번은 제2차 세계대전 당시 사용한 고가시성 직물을 재사용해 방한복을 만들었다. 강렬하면서도 기능성이 매우 강한 고가시성 오렌지는 낭비를 피하고 재사용이 필요함을 강조하는 색이다.

사용법

고가시성 오렌지는 우리 눈에 보이는 그대로다. 단도직입적이고 강렬하여 시안이나 형광 노란색 같은 강한 반대색과 배색하면 이목을 끄는 광고를 만들 수 있다. 무채색과 조합하면 유행을 타지 않는 진지한 분위기를 내는 것도 가능하다.

크리스토퍼 래번Christopher Raeburn, 런던, 2018/2019 가을/겨울

노랑 Yellow

노란색 계열에는 눈을 즐겁게 해줄 뿐 아니라 안료의 차원을 넘어 촉감과 감각까지 만족시키는 매력적인 색조가 많다. 노랑은 갓 자른 신선한 레몬, 강황의 풍미와 따뜻함, 달걀을 깨면 흘러나오는 노른자를 떠올리게 한다. 우리는 만지고 맛봄으로써 다양한 노랑을 더 깊게 경험한다.

순 노랑은 일차색으로, CMYK 인쇄에서 매우 중요한 요소다. 톡 쏘는 레몬 옐로와 쨍한 팩토리 옐로부터 부드러운 버터색까지 다양하며 갈색과 초록색, 주황색 모두 노랑의 톤에 영향을 준다. 밝은 노랑은 다양한 곳에 사용하기 어려울 수 있지만, 노른자색과 탁한 겨자색은 부담 없이 여러 용도로 쓸 수 있다.

20세기 전까지 안정적인 노란 안료는 없었다. 납, 비소(석황), 나무 수액뿐 아니라 화학적으로 만든 크롬조차도 햇빛에 노출되면 갈색으로 변했으며, 대부분의 안료는 독성으로 인한 부작용이 뒤따랐다. 그러다 19세기 말 합성 알리자린과 아조Azo 안료가 발명되면서 예술가와 디자이너의 고충이 사라졌다. 그 이후 시트러스색이 감도는 한자 옐로Hansa Yellow와 태양 빛 코발트 옐로Cobald Yellow 같은 안정적이고 깨끗한 투명 염료와 안료가 수없이 생겨났다.

현대 사회에서 노랑은 이모티콘, 포스트잇, 어린이 통학 버스의 색이며 위험이나 경고를 알리는 신호에 사용되기도 한다. 산업화된 색이므로 밝은 노랑을 과하게 배치하면 부담스럽고 조잡하게 보이기 쉽지만, 생동감 있고 이목을 끄는 이미지를 만드는 데는 여전히 유용하게 사용된다. 연구에 따르면 노랑은 고무적인 색으로 주위를 환기시키고 활기를 돋우며 기억력과 의사소통 능력 향상에 도움을 주기도 한다. 이런 장점 덕분에 노랑은 학습 분위기를 조성하는 데 중요한 역할을 맡게 되었다.

천연 식물성 염료도 다시 떠오르는 추세다. 수천 년간 전해져 내려오는 천연 염료와 염색법은 폐기물에 지속 가능한 새로운 쓰임새를 부여한다. 부드럽고 색이 바랜 노란 계열은 의식 있는 소비주의를 가리키기도 한다. 점점 더 복잡해지는 세상에서 노랑은 기어이 소란을 뚫고 나와 낙관, 위안, 포용, 평온, 행복을 나타내는 빛나는 등불 역할을 하고 있다.

이 장에서 살펴볼 색

인디언 옐로 Indian Yellow

과거

인디언 옐로가 15세기 인도에서 유래해 17세기에 유럽으로 들어왔다는 사실은 잘 알려져 있다. 독특한 선명함과 잘 퇴색하지 않는 특성을 지닌 이 노랑은 유럽 화가들이 즐겨 찾는 색이었다. 하지만 이 색의 신비로운 제조법은 19세기까지 거의 알려지지 않았다. 뱀의 피, 낙타의 오줌, 황소의 담즙이 원료라는 추측도 있고, 어떤 문서에는 목동(인도의 목동 계급인 그왈라gwala)이 망고 잎만 먹인 소의 오줌을 모아 만든 것이라고 적혀 있다. 더 이상한 점은 이 색이 시장에서 갑자기 사라졌다는 사실이다. 소를 학대한다는 이유로 인도에서 생산이 금지되었다고 추정하지만 이렇다 할 증거는 없다.

인도에서 노랑은 영적인 깨달음을 상징하기에 종교 예복에 사용되었다. 인도 음악을 표현한 그림인 15세기의 라가말라 회화에서도 가장 눈에 띄는 요소들은 대부분 노란색으로 칠해졌다. 인디언 옐로가 유럽에 도착하자 짙은 금빛을 띠는 이 노란색 말린 가루 덩어리(냄새도 고약했다)는 향신료, 햇살, 열기, 꽃, 흙의 이미지를 환기시켰다. 이 정제된 알갱이들 덕분에 아름답고 빛나는 수채화가 탄생했다. J. M. W. 터너가 광범위하게 사용해서 인디언 옐로를 '터너의 노랑'이라고 부르기도 한다.

현재

인디언 옐로가 사라진 후 20세기에 들어서 과거 인디언 옐로의 강렬한 금빛을 모방한 합성 안료가 만들어졌다. 노랑은 인도의 건축과 디자인 분야에서 여전히 인기가 많은 색이다. 2020년 산제이 푸리 건축사무소는 선명하고 따뜻한 색의 팔레트로 인도 라자스탄주에서 40만 제곱미터에 달하는 토지의 개발을 끝마쳤다. 태양 빛 노랑을 칠한 건물의 외관은 사람들을 따뜻하게 맞이하는 분위기를 조성한다.

색상 값
Hex code: #9c7a21
RGB: 156, 122, 33
CMYK: 31, 42, 95, 24
HSL: 43, 79%, 61%

인디언 옐로의 다른 이름
• 터너의 노랑Turner's Yellow

일반적 의미
• 환영
• 영적인
• 힘을 주는

'바산티 가리니Vasanti Ragini'(라가말라 연작 중), 인도, 1710년경

사용법

인디언 옐로를 눈에 잘 띄게 사용하면 뚜렷한 개성을 표현할 수 있다. 또한 이 색이 지닌 고유의 채도 덕분에 활기 있는 분위기를 조성할 수도 있다. 짙고 따뜻한 주황색이나 빨간색 계열과 배색해 아늑한 실내 분위기를 연출해 보자.

예술, 디자인, 문화에 등장하는 인디언 옐로

• 〈피리를 부는 크리슈나〉, 파키스탄 라호르, 1780년경
• J. M. W. 터너, 〈몬머스셔의 애버거베니 다리〉, 회화, 1798년
• 패로&볼, '인디아 옐로', No.66, 도료, 2020년

터머릭(강황) Turmeric

과거

강황(학명은 커큐마 롱가Curcuma longa · 옮긴이)은 생강과 식물의 한 종류다. 고대부터 민간요법에서는 강황의 뿌리줄기를 약초로 사용해왔다. 줄기를 삶은 다음 흙으로 만든 화덕에서 말리고 곱게 갈아 주황색이 도는 짙은 노란색 가루를 얻어내는데, 원산지인 인도와 동남아시아에서 널리 사랑받는 향신료이자 중요한 염료다. 약재나 연고로 사용되기도 하며, 특히 종교적 도상학iconography(의미를 지니는 도상을 분류하고 비교하는 학문 · 옮긴이)이나 종교 문헌과 관련이 있다.

노랑과 주황 사이를 오가는 강황은 노랑이 의미하는 순수함과 영적인 깨달음에 더하여 주황이 나타내는 보호, 햇빛과 밀접하게 연결된다. 퇴색에 저항력이 높은 염료는 아니지만 수 세기 동안 승려들의 의복과 여성들의 사리를 만드는 색으로 쓰였다. 3500년 된 고대 인도의 성전 『리그베다』에 실린 찬가에는 비슈누 신이 태양의 빛을 엮어서 스스로 옷을 만들었다는 내용이 나온다. 고대 유물이나 프레스코 벽화를 보면 비슈누와 크리슈나는 금빛이 도는 노란 옷을 입고 있다.

현재

강황은 화학 물질로 만든 노랑보다 환경에 덜 해로운 천연염료다. 컨템퍼러리 공예가인 소피 롤리Sophie Rowley는 1만 가닥의 실을 강황으로 염색해 건축학적 구성의 텍스타일 작품을 완성한 〈카디 프레이스〉에서 우아하게 술이 달린 직물 조각들의 몽타주 기법을 선보였다. 롤리는 전통적인 방식으로 짠 구조를 한 올, 한 올 모두 풀어 해체하고 새 작품을 창조했다.

색상 값

Hex code: #dcab1c
RGB: 220, 171, 28
CMYK: 14, 32, 94, 3
HSL: 45, 87%, 86%

일반적 의미

• 신성한
• 찬란한 햇빛
• 진품

사용법

노랑이라고 해서 늘 눈에 띌 정도로 대담할 필요는 없다. 면이나 리넨에 강황으로 염색하면 채도가 낮고 자연스러운 색이 나온다. 부드러운 본 화이트 Bone-White(노란색이나 회색이 은은하게 감도는 흰색·옮긴이), 흙색 계열과 배색해 강황의 생명력을 되살려보자.

조애나 파울즈Joanna Fowles가 염색한 직물, 2018년

예술, 디자인, 문화에 등장하는 터머릭
• '인물들이 그려진 칼라마카리 천', 인도 데칸 지역으로 추정, 직물, 1640~1650년경
• 요제프 알베르스, 〈정사각형에 바치는 존 경의 습작: 노랑에서 출발〉, 회화, 1964년
• 소피 롤리, 〈카디 프레이스〉, 직물, 2017년

레몬 옐로 Lemon Yellow

과거

레몬은 인도 또는 중국에서 광귤과 시트론을 교배해 처음으로 재배했다고
알려진다. 기원전 400~600년쯤 중동 지역에 소개되었으며 그 이후 수 세
기 동안 아랍 상인들이 아프리카와 다른 아시아 지역으로 수출했다. 10세
기와 11세기 무어인이 남유럽을 장악했을 때 시칠리아와 안달루시아 지방
에 레몬을 가지고 들어왔으며, 1400년대 후반 크리스토퍼 콜럼버스가 신대
륙에 레몬 씨앗을 가지고 갔다.

　레몬은 유럽과 아메리카 대륙으로 수출된 이후 다양한 품종이 개발돼 요
리에 사용되기 시작했으나 한동안은 사치품으로서 약재나 장식용으로 주
로 쓰였다. 15세기부터 레몬은 어두운 실내에 비치는 한 줄기 햇빛처럼, 선
명한 색깔로 중요한 상징성을 갖게 되었으며 특히 네덜란드 예술에서 자주
등장했다.

　이 색은 회화에서 중요한 역할을 맡았지만 안정적인 레몬 옐로가 나온 건
1911년이 되어서다. 독일의 화학자가 오늘날 한자 옐로Hansa Yellow로 알려
진 레몬 옐로 아릴라이드 레이크 안료를 개발했을 때다. 그전에는 수선화를
넣은 식물 혼합물, 희석한 납주석황색Lead-Tin Yellow을 섞어 레몬색 계열을
만들곤 했다.

현재

20세기에 앙리 마티스는 네덜란드 화풍을 이어받아 밝은 작품에 레몬을 자
주 등장시켰다. 그는 톡톡 튀는 색을 잘 표현했다. 레몬의 보색인 라벤더와 분
홍 계열이나 레몬과 인접한 초록과 주황색 계열 또는 대담한 원색을 함께 배
합했다. 디자이너들은 이런 예술가들의 작품을 눈여겨보고 레몬이 가득 담긴
그릇으로 현대적인 부엌을 장식했다. 이제는 상투적인 디자인이 되었지만 분
명 효과는 있다. 공간에 긍정적인 색으로 좋은 분위기를 연출하고 여러 요리
와 음료에도 건강하고 맛있는 재료로 쓰이기 때문이다.

색상 값	인디언 옐로의 다른 이름	일반적 의미
Hex code: #ebed6f	• 한자 옐로	• 톡톡 튀는
RGB: 235, 237, 111	• 아릴라이드 옐로	• 건강한
CMYK: 14, 0, 66, 0	• 모노아조 옐로	• 먹음직스러운
HSL: 61, 53%, 93%		

사용법

레몬 옐로는 마음을 끌어당기는 타고난 매력이 있다. 깨끗하고 밝으며 세련되면서도 톡 쏘는 힘이 과일 레몬과도 아주 많이 닮았다. 터키 옥색 Turquoise, 라벤더, 레몬 옐로, 토마토 레드 이렇게 네 가지 색으로 구성한 팔레트는 야외 테이블이나 놀이 공간에 적절하다.

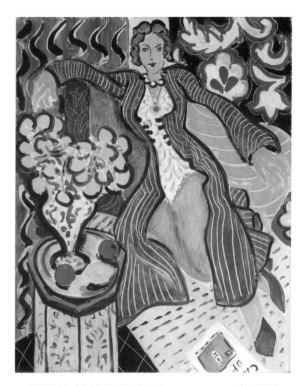

앙리 마티스, 〈보라색 코트를 입은 여인Woman in a Purple Coat〉, 1937년

예술, 디자인, 문화에 등장하는 레몬 옐로
- 빌렘 클라스 헤다, 〈도금된 잔이 있는 정물화〉, 회화, 1635년
- 폴 고갱, 〈기도하는 브르타뉴 여인〉, 회화, 1894년

팩토리 옐로 Factory Yellow

과거

선명한 노랑인 팩토리 옐로는 군수품 공장에서 따온 이름이다. 제1차 세계 대전 당시 영국의 군수품 공장에서 일하던 여성들 중 '카나리아 소녀'라는 별명을 얻게 된 이들이 있었다. 군용 폭약으로 사용되는 TNT(트리니트로톨루엔)에 노출돼 피부색이 주황색과 노란색으로 변해서였다. 그 이후 팩토리 옐로는 작업장에 독성 물질이 있다고 경고하는 신호가 되었다.

채도가 높은 노랑은 우리 눈에 항상 빛나는 색으로 보인다. 빛을 잘 반사하기 때문이다. 이목을 끄는 특징 덕분에 팩토리 옐로는 안전 표지판, 구급차, 택시, 난간을 칠하는 데 적합한 색으로 꼽힌다. 다국적 기업 3M은 포스트잇에 이 시그니처 노란색을 사용하고 상표로 등록해 전 세계의 사무 공간에서 쓰이는 눈에 잘 띄는 메모지를 내놓았다. 세계적인 기업이 자주 선택하는 이 대담한 노랑은 이케아와 맥도날드가 또렷한 이미지를 남기기 위해 다른 원색 몇 가지와 함께 사용하는 색이기도 하다.

현재

자신의 뿌리인 나이지리아 문화에서 영감을 얻는 디자이너 잉카 일로리 Yinka Ilori는 2019년 런던의 덜위치 전시장에서 프라이스고어 건축사무소와 함께 팩토리 옐로, 마젠타, 하늘색 등 여러 가지 색상의 봉으로 〈색의 궁전The Colour Palace〉을 세웠다. 사람과 예술의 즐거운 상호작용을 돕는 임시 건축물이었다. 한편 현대 교육 환경에서 선명한 노랑을 잘 사용하면 아주 효과적일 수 있다. 노란색의 스쿨존 신호를 낙관적으로 재해석한 '코트렐 앤드 버뮬런 아키텍처'는 2020년 런던의 한 초등학교에 밝은 노랑을 사용하여 독창적인 개성을 불어넣어주었다.

색상 값

Hex code: #f9dd00
RGB: 249, 221, 0
CMYK: 6, 8, 93, 0
HSL: 53, 100%, 98%

팩토리 옐로의 다른 이름

• 카나리아 옐로Canary Yellow

일반적 의미

• 유희적인
• 이목을 끄는
• 집중을 돕는

사용법

노랑을 세심하게 계획해서 색을 사용하면 학생들의 학습 의욕과 효과를 높일 수 있다. 노랑은 학습 환경에서 낙관적이고 창조적 분위기를 조성한다. 출입구나 의자에 자연스러운 나무색과 함께 팩토리 옐로를 적용해보자. 자라는 아이들의 마음을 끄는 밝고 쾌활한 공간을 만들 수 있을 것이다.

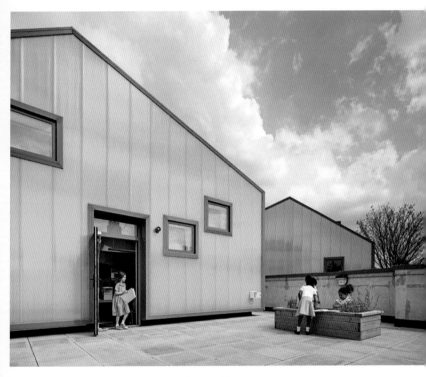

코트렐 앤드 버뮬런 아키텍처Cottrell and Vermeulen Architecture, '벨렌든 초등학교Bellenden Primary School', 런던 페컴, 2020년

예술, 디자인, 문화에 등장하는 팩토리 옐로
- 리츠 한센의 '어 센스 오브 컬러' 시리즈 중 아르네 야곱센의 시리즈 7 의자 '트루 옐로', 가구, 2020년

채도가 높은 노랑은
우리 눈에 항상
빛나는 색으로
보인다.

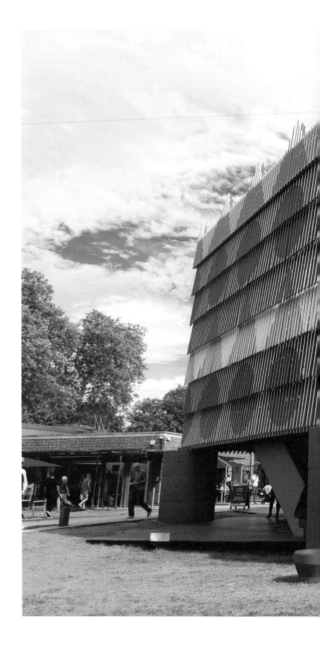

잉카 일로리, 〈색의 궁전〉, 런던
덜위치 사진 전시장, 2019년

임페리얼 옐로 Imperial Yellow

과거

임페리얼 옐로의 상징성은 중국 황제들이 입던 예복에서 비롯된다. 황제를 위한 특별한 노란색이 있다는 최초의 기록은 당나라(기원전 618~907년)의 고종이 통치하던 시기까지 거슬러 올라간다. 당시 궁의 물품 목록을 기록해놓은 문서에 따르면 황제의 예복을 염색하는 데 사용한 특별한 노랑은 중국 회화나무의 꽃봉오리와 여러 식물에서 추출했으며 백반으로 색을 고착했다고 한다. 청, 백, 황, 적, 흑은 중국 철학의 중요한 개념인 오행론의 일부로, 여기에서 색은 상호작용의 균형을 나타낸다. 유럽에서 18세기와 19세기 초 중국풍이 유행하면서 이 노란색은 다시 관심을 불러일으켰고 상류층의 우아한 세련미를 상징하게 되었다.

현재

대체 에너지와 자원이 점점 중요해지는 시대에 화창한 임페리얼 옐로는 아이디어와 콘셉트를 펼쳐나가는 데 도움을 준다. 2020년 자동차 회사 르노는 실내에 위엄 있는 노랑을 사용하여 완전히 달라진 콘셉트의 전기자동차를 출시했다. 외부에서 언뜻 보이는 노란 내부는 자동차의 독특한 기능과 사용자 경험에 관심을 갖도록 마음을 끈다.

사용법

임페리얼 옐로는 군청색이나 전통적인 중국풍의 빨간색(66쪽 버밀리언 참고)과 조합하여 기본적이고 상징적인 색상 팔레트를 만듦으로써 품위 있는 전통과의 강한 연결성을 나타낼 수 있다. 또는 연한 금색, 검은색과 조합하면 혁신적인 제품이나 서비스를 제공한다는 이미지를 전달할 수 있다.

색상 값

Hex code: #f5cc5e
RGB: 245, 204, 94
CMYK: 0, 18, 70, 5
HSL: 44, 62%, 96%

일반적 의미

• 정교함
• 탁월함
• 전통

주세페 카스틸리오네Giuseppe Castiglione, 〈예복을 입은 건륭제The Qianlong Emperor in Court Dress〉, 1736년

예술, 디자인, 문화에 등장하는 임페리얼 옐로
- 수전 왓킨스, 〈노란 드레스를 입은 여인〉, 회화, 1902년
- 르노 모르포즈 콘셉트 카, 자동차, 2020년

페이디드 선플라워 Faded Sunflower

과거

따뜻한 날씨와 행복을 상징하는 선플라워 옐로는 오래 지속되고 채도가 높은 색상이다. 해바라기는 1887년부터 이듬해까지 네덜란드의 후기인상주의 화가 빈센트 반고흐가 푹 빠졌던 소재이기도 하다. 그는 파리에서 강렬한 색채를 사용한 인상주의 화가들의 작품을 보며 색채 실험을 위해 꽃을 대상으로 정물화를 그렸다. 그중에는 시들어가는 것들도 있었다.

그 시기 반고흐는 전통적인 색 사용 방법에서 벗어나 강렬한 파란 바탕에 눈부신 노란색을 사용한 아주 인상적인 구성의 그림을 그렸다. 하지만 이 유명한 그림들 속 노란색은 물감(노란색 크로뮴산 납과 흰색 황산납의 혼합)의 견뢰도가 낮은 탓에 이제는 탁한 노랑-갈색으로 퇴색되고 말았다. 이 색은 당시에는 널리 쓰였지만 햇볕에 쉽게 바래지기에 고흐의 그림들은 오래되어 보인다. 마치 그의 시든 해바라기처럼.

현재

향수를 불러일으키는 이 빛바랜 색의 특성은 오늘날에도 중요하다. 낡아 보이는 겨잣빛 노랑은 몇 해 전 여름, 책에 끼워둔 말린 꽃처럼 오래된 느낌을 주는 색이다. 빠르게 변하는 패스트 패션과 그로 인한 쓰레기가 사회 문제로 떠오른 지금, 낡고 소박한 색상의 팔레트는 긍정적이고 의식 있는 미를 보여준다.

사용법

그을린 흙색 톤과 빛바랜 탁한 하늘색이 인기가 높다는 점을 활용해보자. 계절에 상관없는 기본적인 옷을 기획하는 컬렉션에 적합하다.

색상 값
Hex code: #f8cd76
RGB: 248, 205, 118
CMYK: 3, 21, 62, 0
HSL: 40, 52%, 97%

일반적 의미
- 따뜻함
- 소박함
- 그리움을 불러일으키는

빈센트 반고흐, 〈해바라기Sunflowers〉, 1887년

예술, 디자인, 문화에 등장하는 페이디드 선플라워
• 스토리 mfg, '홀치기염색(타이다이)을 한 노란 스낵 셔츠', 패션, 2020년

휘트(밀) Wheat

과거

인류가 야생 곡물과 식물을 찾아 헤맨 것은 석기 시대부터다. 하지만 작물의 재배와 경작은 1만 2000년 전 레반트(그리스, 이집트, 시리아를 포함하는 동부 지중해 연안 지역·옮긴이)에서 비로소 시작됐다. 농업은 우리 역사에서 가장 중요한 변화를 일으켰다. 덕분에 수렵·채집 생활을 넘어설 수 있었기 때문이다. 하지만 농업은 새로운 방식으로 우리를 땅에 구속하기도 했다.

농업의 시작부터 최근까지 수확은 계절과 관련 있는 중요한 행사로 공동체의 모든 구성원과 깊은 관계를 맺었다. 결실이 좋은 해는 음식이 넉넉하고 여유분도 생기지만 그렇지 않다면 굶어야 하기도 했다. 따라서 황금빛으로 넘실대는 잘 익은 밀밭은 서구에서 부유함과 풍부함을 상징하게 되었다. 밀 자체는 착색제가 아니지만 밀의 색상은 중요해서 다른 색과 구별했다. 17세기 후반 '휘트'는 공식적으로 색명 체계에 올랐다.◆

현재

휘트의 채도가 낮은 노랑-갈색 색조는 20세기 중반부터 21세기 초반까지 실내 디자인과 패션에서 포괄적인 중성색으로 인기를 얻었다. 1980년대 막스 마라Max Mara의 휘트 트렌치코트는 전 세계적인 유행을 탔고, 도나 캐런 Donna Karan은 2011년 여성복 컬렉션에서 부드러운 휘트 드레스와 실용적인 황마로 모노톤의 미를 선보였다. 최근 들어서 프랑스 디자이너인 포르트 자크뮈스Porte Jacquemus의 2021년 봄 컬렉션에서는 모델들이 실제로 밀밭 위를 걸었는데, 모두 작물에서 아이디어를 얻은 색으로 만든 옷을 입었다.

◆ A. 매르즈A. Maerz, M. 레아 폴M.Reapaul 『색의 사전A Dictionary of Color』, 1930년

색상 값
Hex code: #e6d29b
RGB: 230, 210, 155
CMYK: 12, 16, 46, 1
HSL: 44, 30%, 90%

일반적 의미
• 진정한
• 목가적인
• 풍족한

포르트 자크뮈스,
'라무르L'Amour' 컬렉션, 파리,
2021년 봄/여름

사용법

휘트는 낙관주의를 나타내는 현대적인 중성색이다. 연한 파랑, 세이지(말린 세이지 잎처럼 회색과 초록색이 섞인 색·옮긴이), 점토, 흙빛이 도는 갈색을 사용한 조합으로 간소하고 진심 어린 삶의 방식이 돋보이는 팔레트를 만들 수 있다.

예술, 디자인, 문화에 등장하는 휘트
- 조세프 벤세니 피뇰, 〈짚단〉, 회화, 1951년
- 도나 캐런, '여성복 컬렉션', 패션, 2011년 봄/여름
- 세인트 마리, '캐나다 밴쿠버의 플라워리스트 베이커리 앤 플라워 밀', 인테리어 디자인, 2019년

골드(황금) Gold

과거

금광 열풍은 고대까지 거슬러 올라간다. 이 밝고 노란 금속은 전 세계적으로 귀하게 여겨졌다. 금은 아름답고 신성한 작품의 재료가 되기도 했고, 금 때문에 문명이 파괴되기도 했으며, 금에는 수천 가지 신화가 얽혀 있다. 황금은 오래도록 신의 권위(가톨릭교회, 힌두교, 불교 사원은 황금을 자유롭게 쓴 것으로 잘 알려져 있다)와 밀접한 관련이 있었고, 왕족들도 마찬가지였다. 18세기 프랑스에서 태양왕이라고도 알려진 루이 14세는 국가의 부와 권력을 증명하고자 피에르 구티에르Pierre Gouthière라는 금박공을 고용해 베르사유 궁전의 눈에 보이는 모든 것에 금박을 입히기도 했다.

비잔티움 제국 초기의 종교적 회화에서는 성인들과 세부적인 묘사 뒤에 얇은 금박으로 정교하게 후광을 입힌 것을 볼 수 있다. 하지만 17세기 바로크 시대에 들어서자 작가들 사이에서 여러 색을 혼합하여 금속의 효과를 내는 기술이 하나의 도전이 되었다. 렘브란트의 강렬한 작품 〈벨사살 왕의 연회Belshazzar's Feast〉(1636~1638)가 이를 증명한다.

색상 값

Hex code: #9b7a41
RGB: 155, 122, 65
CMYK: 32, 43, 77, 24
HSL: 38, 58%, 61%

일반적 의미

• 완벽함
• 과도함
• 가치

시모네 마르티니Simone Martini, 〈성전에서 발견된 그리스도Christ Discovered in the Temple〉, 1342년

예술, 디자인, 문화에 등장하는 골드
- 록산느 로드리게스의 장식, '벌링턴 아케이드의 라뒤레 런던', 인테리어 디자인, 2006년
- '아이폰 6S 골드', 제품 디자인, 2015년
- 마우리치오 카텔란, 〈아메리카〉, 조각, 2016년

현재

빛나는 황금과 태양을 처음으로 연결 지은 고대 시대 이래 문화적, 상징적 연관성 없이 황금을 떠올리기가 어려워졌다. 하지만 자연적인 특징과 실용성에 초점을 맞춘다면 금에서도 다른 면을 발견할 수 있다. 일례로 건축가와 디자이너들은 금이 온도를 조절하는 데 유용하다는 사실을 발견하고 금으로 코팅된 유리창을 제작했다. 실제로 금은 여름에는 햇빛을 반사하고 겨울에는 내부의 열을 실내로 다시 보내는 장점이 있다.

또한 금을 사용해 깨진 그릇을 보수하는 일본의 킨츠기金繼ぎ는 세계적으로 주목받는 예술의 한 형태로, 자원은 낭비하지 않으면서 그릇을 전보다 더 아름답게 만들어준다. 소비지상주의의 기세가 한풀 꺾인 사회에서 킨츠기 정신이 보여주는 적정한 사용법 덕분에 금은 뜻밖의 승자가 되었다.

사용법

금은 부패한 지도자와 화려하게 차려입은 유명 인사를 떠오르게 하며 과도함, 문화적 우월감, 심지어 촌스러움의 상징이 되었다. 따라서 과도하게 쓰기보다는 소량만 써서 반짝임을 강조하도록 하자.

소비지상주의의 기세가
한풀 꺾인 사회에서 킨츠기 정신이
보여주는 적정한 사용법 덕분에
금은 뜻밖의 승자가 되었다.

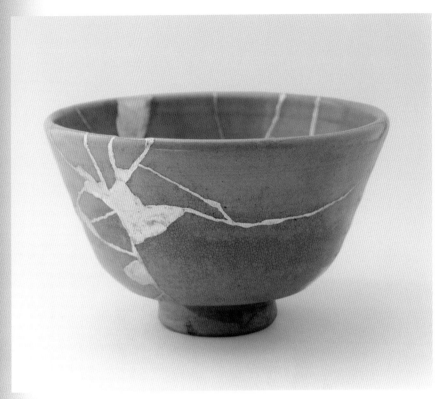

킨츠기 담황색 다도 찻종, 연대 미상

민다로 Mindaro

과거

현대의 민다로는 18세기 중반에 인기가 많았던 프랑스의 리큐어인 샤르트뢰즈Chartreuse(다양한 약초를 넣어 만든 술로, 노란빛이 나는 연초록색이다·옮긴이)에서 비롯되었다. 노란색이 감도는 이 초록색은 스웨덴령 독일에서 태어난 화학자 칼 셸레Carl Scheele가 발명한 따뜻한 느낌의 초록색 안료인 셸레 그린Scheele's Green을 사용해 만들었다. 비소가 다량 섞인 이 안료는 독성이 아주 강했지만 그림, 벽지, 직물, 심지어는 장난감까지 사용되는 곳이 많아 상업적인 수요가 높았다. 1800년대 후반 무렵에는 민다로 색을 입힌 실크와 벨벳이 생산되면서 유럽 사회에서 특이한 패션으로 자리 잡았다. 샤르트뢰즈색을 띠지만 다행히 독성이 제거된 이 색은 1950년대 후반 다시 인기를 얻어 도자기류와 가구에 칠하는 일상적인 색이 되었고 2000년대에는 인테리어용 페인트 색으로 확고하게 자리 잡았다.

현재

테니스공 색과 비슷한 선명한 샤르트뢰즈의 노란빛을 띤 초록색은 일상에서 광범위하게 사용할 수 있도록 다소 부드럽게 만들기도 한다. 패션에서 민다로는 여전히 대담하고 조금은 반항적이며 별난 색이지만 미셸 오바마가 이 색의 옷을 자주 입으면서 긍정적인 메시지를 전하는 색이 되었다. 디자인 분야에서 개성이 넘치는 이 색은 눈길을 사로잡는 역할을 할 수도 있고, 다른 색과 어울려 균형을 잡는 너그러운 중성색이 될 수도 있다.

색상 값
Hex code: #ddd582
RGB: 221, 213, 130
CMYK: 10, 4, 56, 10
HSL: 55, 41%, 87%

민다로의 다른 이름
• 샤르트뢰즈Chartreuse

일반적 의미
• 진실한
• 독립적인
• 별난

사용법

손으로 직접 칠한 작품에서 민다로 본연의 특성을 끌어내보자. 장밋빛 분홍
과 섞어 섬세하게 색이 변화하도록 만들고 강조색으로는 짙은 겨자색이나
금색을 사용하는 것이다. 세상에 하나뿐인 독특한 제품이나 공예품에 최적
인 배색이다.

'테이블 탑 옐로Table Top Yellow',
스튜디오 렌스 x 코르 우눔Studio
RENS×Cor Unum, 도예, 2020년

예술, 디자인, 문화에 등장하는 민다로
- 에드가르 드가, 〈머리 빗는 여인〉, 파스텔화, 1888~1890년경
- 제이슨 우, '레디 투 웨어 컬렉션', 패션, 2009년 가을/겨울

마리골드 Marigold

과거

멕시코의 민간전승에 따르면 죽은 자의 영혼은 마리골드(금잔화라고도 하며 품종에 따라 천수국, 만수국이라는 별칭이 있다·옮긴이)의 향기를 따라간다. 멕시코에서 상징성이 아주 강한 아즈텍 마리골드는 약용으로 사용되며 '망자의 날Dia de Muertos' 추모 행사 제단에 오르기도 한다.

　대담하고 낙관적인 마리골드는 패션에서 이목을 끌려는 목적으로 사용되었다. 1960년대 재키 케네디Jackie Kennedy의 마리골드 옐로 볼스커트(둥그런 모양으로 잡히는 치마·옮긴이)는 그녀가 주로 입는 밝은색 의상의 한 전형이었으며 그 자체로 꿈과 성공을 나타내는 대단한 상징이기도 했다. 그때부터 마리골드는 니나 리치Nina Ricci에서 필립 림Phillip Lim의 디자인까지 현대적인 컬렉션에 등장하며 패션과 뗄 수 없는 관계를 맺었다. 노랑은 빛을 많이 반사하는 색이므로 마리골드를 추가하면 주의를 집중시키고 분위기를 끌어 올리기 쉽다.

현재

주황에 가까운 마리골드의 강렬함은 삶의 회색 지대를 비추며 우리를 둘러싼 자연을 떠오르게 한다. 2016년 예술가 듀오인 크리스토와 잔 클로드Christo와 Jeanne-Claude는 이탈리아의 청록빛 이세오 호수를 가로지르는 거대 규모의 보도에 대비 효과가 뚜렷한 마리골드색 직물을 덮었다. 이 광경을 보기 위해 온 120만 명의 방문객이 마리골드 길을 밟으며 물 위를 걸었다(2009년에 잔 클로드가 세상을 떠나고 크리스토가 진행한 프로젝트다·옮긴이).

사용법

긍정적인 효과를 주기 위해 마리골드를 사용해보자. 선명하게 보일 정도로 배치해 활력을 불어넣고 분위기를 끌어 올려보자.

색상 값

Hex code: #fb9614
RGB: 251, 150, 20
CMYK: 0, 49, 92, 0
HSL: 34, 92%, 98%

일반적 의미

- 전통적인
- 기운찬
- 열망하는

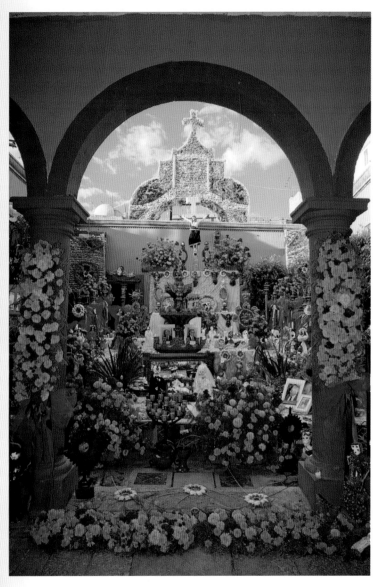

망자의 날 추모를 위한 음식, 사진들, 금잔화가 있는 산 미겔 데 아옌데의 제단, 멕시코

예술, 디자인, 문화에 등장하는 마리골드
• 알투자라, '레디 투 웨어 컬렉션', 패션, 2021년 봄/여름
• 쿠퍼 앤 고퍼, 〈노란 로즐린〉('무너진 벽들 사이, 유토피아' 시리즈), 사진, 2020년

크리스토와 잔 클로드, 〈떠 있는 부두Floating Piers〉, 2016년

초록 Green

초록색 계열이 다른 색보다 적다고 흔히들 오해한다. 하지만 우리 눈은 초록색 빛 파장의 미묘한 차이를 잘 구분하도록 진화했다. 자연에서 나뭇잎을 관찰해보라. 언뜻 보기에는 하나의 색 같지만 자세히 보면 거의 무한하게 많은 색으로 빼곡하다. 우리 눈은 초록색에 익숙하기 때문에 초록색을 보면 편해진다. 자연을 가까이하는 것이 건강에 유익하다는 사실은 오늘날 잘 알려져 있다. 따라서 우리는 인테리어 팔레트에 초록색을 포함함으로써 이 색이 주는 이점을 실내로 들여올 수 있다. T. S. 엘리엇은 초록색을 사용한 자신의 개인적인 공간을 "변하는 세상에서 고요한 곳"◆이라고 묘사했다.

쾌활한 노랑에서 나뭇잎색과 비슷한 초록을 지나 신비롭고 안정감을 주는 어두운 초록까지, 부드러운 올리브에서 밝고 보석 같은 에메랄드와 튀르쿠아즈(터키 옥색)까지 초록색 계열은 선택할 수 있는 범위가 아주 넓으며 다양한 의미가 있다. 일본에서는 전통적으로 초록색을 절대자와 깊은 연관이 있는 색으로 여겼다. 여러 이슬람 국가의 국기에서도 초록색이 자주 보이는데, 마호메트와 밀접하게 관련 있고 천국, 풍요, 행운, 부를 의미하기 때문이다. 한편 초록색은 쇠퇴와 부활의 색이기도 하므로 흔히 부패나 질병과 연결되기도 한다. 태국에서 kheīyw라는 단어는 '초록'이라는 뜻도 있지만 '계급'과 '냄새가 고약한'이라는 의미로 쓰이기도 한다. 기독교 국가에서 초록색은 이교도와 연관성이 있는데, 한 가지 예시로 켈트족의 그린 맨Green Man(삶의 주기와 부활을 상징하는 전설 속의 인물·옮긴이)이 있다. 초록색은 신성하고 용감한 빨간색 계열과 대조적으로 악마를 가리킬 때 주로 사용됐다.

초록색 안료가 개발되기까지는 오랜 시간이 걸렸다. 합성 안료가 나오기 전까지 대부분의 초록색 계열은 파란색과 노란색 안료를 섞어서 만들었다. 따라서 안정적이고 매력적인 초록색을 추출하기가 어려웠다. 때로는 초록색이 건강을 위협한다는 사실이 밝혀지기도 했다. 1775년 화학자 칼 빌헬름 셸레가 셸레 그린을 만든 뒤 빠른 속도로 섬유와 벽지를 염색하는 데 사용됐다. 하지만 비소를 함유한 이 색은 건강에 치명적이었고 19세기 내내 이유를 알 수 없는 수많은 죽음의 원인이 되기도 했다.

기복이 심했던 초록색의 역사는 이제 새로운 시대를 맞이하고 있다. 초록

색은 20세기 중반 이후 전 세계적인 환경 운동과 함께 다시 인기를 얻었다. 과거에는 그린피스나 영국의 녹색당 같은 친환경 그룹과 관련이 있었다면, 오늘날에는 지속 가능한 환경 정책과 연결점을 찾으려는 기관이라면 대부분 초록색을 이용하려고 한다. 최근 과학과 바이오 소재의 발전은 식물에서 찾을 수 있는 천연 안료의 새로운 가능성을 열었다. 친환경을 상징만 하던 초록이 실제 재료로도 사용이 가능해진 것이다.

◆ T. S. 엘리엇, 「번트 노턴Burnt Norton」, 1919년

이 장에서 살펴볼 색

그린 어스 Green Earth

과거

지구의 이름을 그대로 따온 이 옅은 초록색은 동틀 무렵의 바다 안개와 이슬 맺힌 이끼 사이 어딘가에 있는 색이다. 이 색은 셀라돈석Celadonite이나 해록석Glauconite 등 자연에서 채취한 광물로 만들어지며, 매장량이 풍부하여 값도 저렴하다.

그린 어스는 유럽의 르네상스 시대에 명성을 얻었는데, 조토 디본도네 Giotto di Bondone 같은 화가들은 생생한 피부색을 표현하기 위해 그린 어스로 유약 칠을 하고 나서, 크림슨으로 반투명하게 여러 겹을 칠했다. 하지만 안타깝게도 시간이 지나면서 견뢰도가 약한 안료들은 표시가 났다. 그림이 오래될수록 피부색도 퇴색해 죽은 사람처럼 볼품없는 초록색이 드러났다.

17세기에 일본의 장인들이 노랑가오리의 가죽을 장식용으로 수출했는데 이것이 '섀그린Shagreen'으로 알려졌다. 대개 윤이 나는 테르 베르트Terre Verte로 가죽을 칠했는데 비늘로 뒤덮인 감촉을 숨기기 위해서였다.

현재

반투명한 느낌을 주는 그린 어스는 로버트 맨골드Robert Mangold와 같은 미니멀리즘을 추구하는 화가들에게 투명성을 탐구할 기회를 주었다. 연작 '링 에이치Ring H'에서 그는 수제 물감을 사용해 편안하고 섬세한 색과 곡선으로 이루어진 추상적인 형태를 표현한다.

사용법

다른 색과 대립하지 않는 특성 덕분에 그린 어스는 탄탄한 밑바탕이 되는 중성색이다. 온화한 색으로 바탕을 칠하고 장밋빛 색상과 깨끗한 흰색으로 균형을 잡아 침착하고 현대적인 색채 조합을 만들어보자.

색상 값
Hex code: #8ba26c
RGB: 139, 162, 108
CMYK: 49, 23, 70, 2
HSL: 86, 33%, 64%

그린 어스의 다른 이름
- 테르 베르트Terre Verte
- 베로나 그린Verona Green

일반적 의미
- 연약한
- 협력적인
- 마음을 안정시키는

우에무라 쇼엔, 〈반딧불이〉, 1913년

예술, 디자인, 문화에 등장하는 그린 어스

• 린코모루 요시가와, '섀그린을 칠한 목재 안경집', 장신구, 1890년경
• 스튜디오 렌스 x 무이 카펫, '클레이 그린', 양탄자, 2020년

버디그리(동록) Verdigris

과거

불안정하고 쉽게 변하며 독성마저 있는 버디그리는 우리가 초록색을 사용하면서 겪은 모든 어려움을 보여주는 예시다. 정확하게 정의내리기 힘든 이 초록-파란색은 구리와 청동이 산화되며 생긴 화학 반응의 부산물(동록)이다. '그리스의 초록색Green of Greece'(프랑스어 베르 드 그레스vert de Grèce에서 유래했다)이라고 불리는 이 색은 동록에서 긁어낸 초록색 '녹'을 으깨서 안료로 만든 것으로, 중세 유럽의 그림에 처음으로 등장했다.

독성이 있고 변색하는 경향도 있지만 유일하게 구할 수 있는 선명한 초록색 안료였기 때문에 19세기까지 사용되었다. 인도와 페르시아 문화권에서는 갈색이나 검은색으로 변색하는 현상을 막기 위해 사프란을 넣어 쓰기도 했다. 현대 기술의 발전으로 더 오래 지속되고 안정적인 색이 나오면서 퇴색에 저항성이 약한 버디그리는 결국 쓸모가 없게 되었다.

현대

오늘날 자연적인 버디그리는 구리로 만든 세련된 지붕이나 자유의 여신상 같은 명소에서 볼 수 있다. 철이 부식되어 생기는 붉은 녹과 달리 버디그리는 구리를 보호하는 층을 만든다.

한편 현대적 감각도 변하면서(특히 자연스러움과 독특함에 가치를 두는 일본의 와비사비 미의식을 참고하자) 버디그리는 다시 인기를 얻고 있다. 런던의 디자인 스튜디오 옌첸&야웬Yenchen&Yawen의 '산화작용의 풍경Landscape of Oxidation'이라는 프로젝트는 녹, 버디그리, 킨츠기를 바탕으로 세 가지 가정용품 컬렉션을 선보였다. '블루 파티나Blue Patina' 컬렉션의 작품은 제스모나이트Jesmonite(친환경 수성 아크릴 레진·옮긴이)를 유리, 구리, 청동, 철분과 혼합하여 만든다. 이것을 젖은 가루에 며칠 동안 묻어두면 자연스럽게 색이 변하는 독특한 버디그리 접시가 완성된다.

색상 값
Hex code: #27a1a4
RGB: 39, 161, 164
CMYK: 77, 16, 38, 0
HSL: 181, 76%, 64%

일반적 의미
- 변덕스러운
- 매혹적인
- 독자적인

사용법

주위 사물과 영향을 주고받는 이 아름다운 초록과 파랑을 반투명하게 여러 번 칠해 불완전함의 아름다움을 느껴보자. 세련된 느낌을 주도록 구리나 놋쇠 같은 다른 금속 색상을 최소한만 사용해 버디그리와 배색하는 것도 좋다.

옌첸 & 야웬, '산화작용의 풍경',
2018년

예술, 디자인, 문화에 등장하는 버디그리
- 프레데리크 오귀스트 바르톨디, 〈자유의 여신상〉, 조각, 1886년
- 렉스 포트, '트루 컬러 화병', 가정용품, 2017년
- 포브스 앤드 로맥스, '버디그리 레인지', 전자제품 액세서리, 2021년

말라카이트(공작석) Malachite

과거

구리가 주성분인 짙은 초록색 말라카이트(공작석)를 갈아서 분체 형태로 안료를 만든다. 고대 이집트인이 눈 화장을 하고 장식품을 칠할 때 이 안료를 사용했다고 알려져 있다. 그들은 공작석에 '말라카이트의 여인'으로 알려진 하토르 여신을 연결 지어 신성한 의미를 부여했다. 고대 아스테카문명은 공작석으로 초록색 홈을 낸 장신구를 만들어 부적으로 사용했다. 한편 일본의 예술가 와타나베 카잔이 1821년에 그린 〈사토 잇사이(50세)의 초상화〉는 대상에 깊이감과 음영을 더해 말라카이트 그린을 훌륭하게 표현했다.

말라카이트는 초록색 안료 중 가장 오래됐고 손쉽게 구할 수 있으며 선명한데다 (독성이 있는 경우) 퇴색에도 저항력이 있었지만, 유럽에서는 널리 사용되지 않았다. 또 너무 고운 입자로 갈면 또렷한 색감을 오래 유지하지 못했다. 달걀의 노른자나 흰자를 섞은 템페라나 프레스코 기법으로 그림을 그린다면 입자가 고와도 괜찮지만 유화에서는 선명함을 드러내지 못한다. 르네상스 시대에 템페라 기법이 유화로 대체되면서 말라카이트는 유럽에서 인기를 잃었다.

현재

이제는 순수한 안료로 사용되진 않지만 고대 문명의 화려했던 말라카이트는 예술과 디자인 분야의 재료로서 그만의 특징을 인정받으며 현대 사회에 복귀했다. 2020년 이탈리아 디자인 회사인 포르나세티는 말라카이트 광물의 절단면에서 얻은 패턴과 현대적인 모양, 형태를 조합하여 과거와 현재를 아우르는 고급스러운 아름다움을 창조해냈다.

색상 값

Hex code: #126d64
RGB: 18, 109, 100
CMYK: 87, 37, 61, 20
HSL: 174, 84%, 43%

말라카이트의 다른 이름

• 마운틴 그린Mountain Green
• 그린 버디터Green Verditer
• 그린 바이스Green Bice

일반적 의미

• 초자연적인
• 귀중한
• 고급스러운

사용법

말라카이트는 고대 문화를 연상하게 하는데다 아름다운 색과 섬세한 무늬까지 겸비하고 있어 매력적으로 다가온다. 디자인 회사 포르나세티의 팔레트를 보고 힌트를 얻어 짙은 말라카이트, 팩토리 옐로, 우아한 굴빛 회색을 조합해 고급스러운 브랜드나 포장 디자인을 만드는 데 사용해보자.

'말라카이트 거실('독특한 거실' 컬렉션)', 포르나세티, 2020년

예술, 디자인, 문화에 등장하는 말라카이트

- '튀르쿠아즈, 말라카이트, 굴 껍데기로 모자이크 기법을 사용해서 만든 머리 장식물',
 아스테카왕국, 멕시코, 1400~1521년
- 피에르 오귀스트 르누아르, 〈국화〉, 회화, 1881~1882년
- 몬투나스, '스텔리스 가방', 장신구, 2019년

셀라돈(청자) Celadon

과거

12세기 중국의 학자인 서긍徐兢은 고려청자의 특성을 알아내고자 했다. 그는 청자를 보고 깊이 감명 받아 "고려인들은 도자기의 녹색을 비취(물총새의 색)라고 부르며 (…) 그 색과 유약이 특별히 뛰어나다"고 언급했다.◆ 철의 함량이 높은 점토를 희석한 이장으로 만든 이 녹색 유약은 서기 25~220년에 중국에서 완성됐다.

서긍의 기록에 따르면 청자 기술로 만든 도자기는 지역이나 기술에 따라 회색-초록색, 초록색을 띤 파란색, 어두운 올리브-초록색 등 다양하다. 청자의 기원이 있는데도 셀라돈이라는 엉뚱한 이름이 붙은 사실에서 볼 수 있듯이 색의 정의를 명확하게 내리지 못했다. 원래 프랑스 희극에서 우아한 초록색 의상을 입고 등장하는 영웅의 이름이었으나, 관객들이 중국에서 수입된 독특한 녹색 도자기가 생각난다고 해서 17세기에 이 이름을 붙였다고 전해진다.

현재

개념적으로는 여전히 중국을 비롯한 아시아의 아름다운 도자기와 관련되어 있다. 컨템퍼러리 디자이너들은 대개 섬세하고 윤이 나는 셀라돈을 선호한다. 중국과 한국의 미학, 바우하우스의 원칙에서 영감을 얻은 영국의 도예가 에드먼드 드 발Edmund De Waal은 셀라돈의 불가사의한 특징을 잘 살릴 수 있는 구성적 공간에 도자기 그릇을 전시했다.

◆ 고드프리 곰퍼츠Godfrey Gompertz, 「고려의 비취청자The "Kingfisher Celadon" of Koryo」, 『아티부스 아시에Artibus Asiae』, vol. 16, no. 1/2, 1953년

색상 값
Hex code: #90b7af
RGB: 144, 183, 175
CMYK: 45, 15, 32, 0
HSL: 168, 21%, 72%

일반적 의미
• 불가사의한
• 우아한
• 평온한

사용법

도자기의 흰색, 크림색 계열, 담녹청색, 버터색을 띠는 노란색 계열 같이 부드러운 색상과 셀라돈을 조합해서 실내 공간을 가볍고 조용한 분위기로 만들어보자.

'고려청자 매병',
12세기

예술, 디자인, 문화에 등장하는 셀라돈
• '사기로 만든 유골 단지', 원나라, 도예, 1279~1368년
• 에드먼드 드 발, 〈어나더 스카이〉, 조각, 2016년
• 빈스, '레디 투 웨어 컬렉션', 패션, 2021년 봄/여름

후커스 그린 Hooker's Green

과거

푸르고 싱싱하고 채도가 높은, 그림에서 튀어나온 듯한 이 초록색은 1815 년 영국왕립원예협회 소속 식물 삽화가 윌리엄 후커William Hooker가 만들었다. 실제 모습에 가까운 잎의 색을 표현하기 위해 그는 당시 갓 발명된 프러시안 블루(178쪽 참고)에 캄보디아와 주변 지역에 서식하는 낙엽수의 수액으로 만든 노란 안료인 갬부지Gamboge를 혼합했다. 그 결과 안료의 농도에 따라 변하는 복합적인 초록색이 만들어졌고, 이 색은 다양한 종류의 잎을 묘사하는 데 제격이었다.

후커는 수백 장의 삽화로 자신이 만든 초록색이 특히 과일 나무의 색을 묘사하는 데 적절하다는 사실을 입증하며 '역대 최고의 과수원예학 예술가'로 알려지게 되었다.♦ 후커의 초록색은 식물의 표현을 넘어 더 넓은 범위에 적용될 잠재력이 있었고 그건 현재도 마찬가지다. 화가와 색 제조자들도 후커스 그린의 가치를 알아보았다. 이 색은 재빠르게 팔레트에 올랐고 상업화되어 오늘날에도 물감으로 만들어진다.

현재

전통적인 디자인과 제품에 담긴 진정성을 그리워하는 마음과 함께 자연에 대한 관심이 급격하게 높아지면서 후커스 그린의 수요는 점점 늘어나고 있다. 후커스 그린에서 영감을 받은 '그리너리Greenery'는 2017년 팬톤 올해의 색으로 선정되었고 '자연의 중성색'이라는 별명도 붙었다.

후커가 살던 시대의 전통적인 식물 삽화는 최근 디자인에서 다시 떠오르고 있다. 2015년 컨템퍼러리 보태니컬 예술가인 케이티 스콧은 나이키와 협업해 운동화에서 잎이 뚫고 나오는 모습을 그림으로 제작했다.

색상 값

Hex code: #00a63d
RGB: 0, 166, 61
CMYK: 82, 6, 100, 0
HSL: 142, 100%, 32.5%

일반적 의미

• 영양이 풍부한
• 보살핌
• 자연의

사용법

보태니컬 그린은 분명 현대적인 팔레트에 속하는 색이다. 자연과 관련이 있으므로 몸과 마음을 충전할 수 있는 분위기와 환경을 조성한다. 소박한 느낌의 분홍색, 황갈색 계열과 조합하고 균형을 위해 차콜도 시도해보자.

◆ 윌프레드 블런트Wilfrid Blunt, 윌리엄 T. 스턴Willam T. Stearn, 『식물 삽화의 기술 (개정판)The Art of Botanical Illustration(Revised 2nd edition)』, 1994년

앙리 루소, 〈적도의 정글The Equatorial Jungle〉, 1909년

예술, 디자인, 문화에 등장하는 후커스 그린
• 조지아 오키프, 〈천낭섬 3〉, 회화, 1930년
• 케이트 스콧, 『식물학』수록 나무 그림, 출판물, 2016년
• '팬톤 15-0343 그리너리', 팬톤 올해의 색, 디자인, 2017년

에메랄드 그린 Emerald Green

과거

생생하고 진귀하며 강렬한 매력이 있는 에메랄드는 한때 치유력이 있다는 믿음 때문에 추앙받았다. 서기 1세기 로마의 역사학자였던 대大 플리니우스는 "초록색만큼 우리를 편안하게 해주는 것이 없다"라고 기록하며 눈이 편안해지는 진정 효과에 주목했다. 네로 황제가 에메랄드 안경을 쓰고 검투사들의 피 튀기는 싸움을 즐겨 보았던 것도 이런 이유 때문인지 모른다.

최초의 에메랄드 그린 안료는 18세기의 파리 그린Paris Green으로 치명적인 강렬함을 지닌 화려한 염료였다. 이 색은 프러시안 블루(178쪽 참고)를 발명한 칼 빌헬름 셸레가 만든 초록색 중 하나로 구리와 비소를 섞어 만들었다. 시중에 있는 다른 초록색보다 밝고 지속력이 좋아서 폴 고갱 등 인상주의 화가들이 양식화된 초목과 푸른 풍경을 그리는 데 이 색을 사용했다. 빅토리아 시대에는 에메랄드 색상이 옷, 벽지, 커튼, 양초 심지어 조화와 플라스틱 장난감에서도 사용되며 인더스트리얼 그레이Industrial Grey를 앞질렀다. 하지만 에메랄드 그린 안료는 착색이 잘 되지 않아 독성이 있는 먼지를 일으키며 쉽게 떨어져 나갔고, 그 때문에 많은 사람이 목숨을 잃었다. 그런데도 1960년대까지 예술가들은 물감으로 이 색을 사용했다.

현재

비소가 함유된 초록색은 이제 과거의 유물이 되었고 에메랄드는 더 긍정적인 의미를 갖게 됐다. 현대의 합성 안료에서 채도가 높은 초록-파랑은 보석 같은 우아함과 진정 효과로 예술 작품, 인테리어, 패션에서 인기가 아주 많다. 톨레미 맨Ptolemy Mann은 그림과 직조 작품에서 한색과 난색을 나눈 배색의 현혹적인 구성으로 색의 역동적인 상호작용을 이끌어낸다.

색상 값
Hex code: #439876
RGB: 67, 152, 118
CMYK: 89, 4, 63, 28
HSL: 156, 56%, 60%

에메랄드 그린 그린의 다른 이름
• 셸레스 그린Scheele's Green
• 파리 그린Paris Green

일반적 의미
• 화려함
• 질투
• 마음을 달래주는

사용법

근접 보색 배색 팔레트에서 영감을 받아 어둡고 채도가 높은 초록-파랑과 핫핑크, 주황색을 조합해보자. 시원하고 연한 라벤더로 눈길을 사로잡는 이 강렬한 조합에 균형을 잡아보자.

톨레미 맨, 〈이클립스 페인팅 Eclips Painting〉, 2020년

예술, 디자인, 문화에 등장하는 에메랄드 그린
• 폴 고갱, 〈테 파레〉, 회화, 1892년
• 재클린 듀런, 영화 〈어톤먼트〉의 세실리아 역 키이라 나이틀리의 드레스, 의상 디자인, 2007년

보틀 그린 Bottle Green

과거

"초록색 병 10개가 벽에 매달려 있어요"(영미권의 어린이 동요 가사·옮긴이)부터 슈퍼마켓의 선반에 놓여 있는 초록색 와인 병까지, 초록색과 병의 밀접한 관계가 일상 생활에서 큰 부분을 차지한다는 건 의심할 여지가 없다. 하지만 이 관계는 생각보다 훨씬 오래전에 시작됐다. 고대 인도에서 물 주전자로 사용된 쿰바Kumbha가 짙은 초록색이 얇게 칠해진 형태로 발견되었으며, 청나라 시대의 도자기 역시 납을 주성분으로 한 도료인 초록색 구리로 칠해져 독특한 초록빛을 띤다.

하지만 근대 이후 이 색상과 병의 관계는 순전히 기능적인 이유에 기인한다. 산업혁명 전까지 유리는 흔한 용품이 아니었지만 와인은 고급 품목으로 이미 수 세기 전부터 유리병에 담겨져 유통되고 있었다. 17세기 영국의 모험가이자 박학다식했던 케넴 딕비 경Sir Kenelm Digby이 와인을 담을 견고한 새 병을 발명했는데 짙은 색 유리병이었다. 이 병은 자외선에 와인이 상하지 않도록 보호해주며, 오늘날까지도 많은 음료가 보존을 위해 이런 어두운 병에 담겨 나온다. 전통적으로 맥주는 갈색 병, 와인은 초록색 병에 담아왔다.

현재

여전히 와인병과 맥주병에서 주로 보이는 색이지만, 프랑스 디자이너 로낭 부홀렉Ronan Bouroullec과 에르완 부홀렉Erwan Bouroullec은 바스 데쿠파주 Vases Découpage 컬렉션에서 보틀 그린을 주요색으로 사용해 신선한 효과를 주었다. 원통형의 용기와 대비되는 추상적인 모양을 조합해, 각 요소들이 '섬세한 균형'을 이루며 다른 효과를 주도록 재배열했다.

색상 값
Hex code: #1b5716
RGB: 27, 87, 22
CMYK: 84, 39, 100, 38
HSL: 115, 75%, 34%

일반적 의미
• 고급스러움
• 탁월함
• 부유함

사용법

브랜딩에서 주요 색상으로 사용해 고급스럽고 우아한 이미지를 전달해보
자. 물을 연상시키는 파란색과 노란빛을 띠는 암록색을 조합하여 풍성해 보
이는 조화를 만들어보자.

비트라Vitra(로낭 앤드 에르완
부홀렉), '막대Barre', 바스
데쿠파주Vases Découpages
컬렉션, 2020년

예술, 디자인, 문화에 등장하는 보틀 그린
• '초록색 유약을 바른 도자기 병', 청나라, 도예, 1736~1795년
• 앤디 워홀, 〈초록색 코카콜라 병〉, 판화, 1962년
• 베로니카 리흐테로바, 〈페트병 아트〉, 조각, 2004년부터 진행중

튀르쿠아즈(터키 옥색) Turquoise

과거

밝은 파란색-초록색 계열인 튀르쿠아즈는 보석에서 유래한 색으로, 6000년 전 고대 이집트인과 페르시아인들이 장신구를 만드는 데 사용했다. 기원전 200년 전에는 아메리카 원주민들도 장식품에 사용했다. '튀르쿠아즈'라는 이름은 16세기 무렵 실크로드를 건너 유럽에 소개된 '터키석'의 프랑스어인 '피에르 투르크Pierre Tourques'에서 기원한다.

구리와 알루미늄이 인산염과 결합하여 형성되는 터키석은 무기물의 조합에 따라 색이 다양하다. 게다가 무른 성질이라 가공하기 용이해 고대의 장인들에게 매력적인 광물이었다. 고대 페르시아인들은 단검, 말의 굴레, 부적, 신전에도 즐겨 사용했다. 이 보석이 자신을 보호해준다고 믿었던 페르시아인들은 '승리'를 뜻하는 '피루제Pirouzeh'라는 이름을 붙여주기도 했다. 터키석을 가장 열성적으로 사용한 대표적인 건축물은 '블루 모스크'라고도 알려진 이스탄불의 술탄 아흐메트 모스크로, 전통적인 튀르쿠아즈 색 이즈닉iznik 타일이 실내를 덮고 있다.

현재

튀르쿠아즈의 인기는 여전하다. 20세기와 21세기에는 수많은 곳에 다양하게 사용돼 개성을 뽐냈다. 1950~1960년대 팜스프링스 지역 디자인(큰 유리창, 수영장 등이 있는 개방적인 교외 주택 디자인·옮긴이)은 튀르쿠아즈 색 가구와 조명을 사용한 찰스 임스, 베르너 팬톤Verner Panton 같은 유명 디자이너 덕분에 엄청난 주목을 받았다. 소비지상주의가 만연했던 1980년대와 1990년대에는 멤피스 그룹Memphis Group 같은 대담한 스타일을 지향하는 디자이너들이 튀르쿠아즈를 보색으로 사용해 화려하고 번쩍거리는 레트로 팔레트를 시도했다.

색상 값

Hex code: #40cecb
RGB: 64, 206, 203
CMYK: 62, 0, 27, 0
HSL: 179, 69%, 81%

일반적 의미

• 건강
• 도피주의
• 낙관주의

팔리Parley와 아디다스 협업, '울트라 부스트 DNA 팔리 운동화'(해양 플라스틱 쓰레기 재활용), 2018년

튀르쿠아즈는 오늘날 건강한 삶과 현실도피주의를 나타낸다. 색에서 보이는 고요하면서도 청명한 색조는 다양한 생활양식에 적용되어 평온함을 가져다준다. 2018년 출시된 아디다스 운동화는 해양 쓰레기를 감각적으로 재활용했다. 운동화는 맑은 색을 사용해 환경문제와 관련한 메시지를 전달한다.

사용법

마음을 침착하게 하는 튀르쿠아즈의 특성이 잘 표현되도록 의식적이면서도 편안하고 현대적인 분위기의 단색 팔레트를 구성해보자.

예술, 디자인, 문화에 등장하는 튀르쿠아즈
- '술탄 아흐메트 모스크' 실내, 이스탄불, 도예, 1736-95년
- 브리짓 라일리, 〈실버드2〉, 실크스크린, 1981년
- 카미유 왈랄라, '드림 컴 트루 빌딩', 올드 스트리트, 런던, 벽화, 2015년

올리브 Olive

과거

올리브는 고대 그리스부터 평화를 상징한 나무의 이름에서 유래했지만, 현대에 들어와서 전쟁의 색이 되기도 했다. 전쟁이 점점 길어지면서 위장술이 중요해졌고, 밝은색 군복을 버리고 올리브와 같이 차분한 색을 선택함으로써 차별화를 시도하는 군대가 많아졌기 때문이다(302쪽 카키 참고).

수수한 올리브색은 평화와 전쟁을 연상하게 하는 것 말고도 디자인에서 중요한 역할을 맡아왔다. 아르누보 운동과 함께 20세기의 동이 틀 무렵, 양식화된 자연의 이미지가 디자인과 건축물로 들어오며 올리브 그린은 색 팔레트의 주요 요소가 되었다. 따뜻하고 소박한 이 색은 끊임없이 인테리어에 사용됐고, 심지어 대담한 원색을 사용하는 것으로 유명한 바우하우스 디자인에도 등장했다. 올리브와 같은 섬세하고 부드러운 색은 벽과 천장에서 강조색을 더 돋보이게 하고 보완하는 역할을 했다. 제2차 세계대전 후에는 미국에서 현대적인 디자인이 폭발적으로 발전하면서 올리브가 골드, 코럴과 함께 중요한 색으로 떠올랐다. 새롭고 개방적인 인테리어에 낙관주의적인 분위기를 선사했기 때문이다.

현재

우아하고 유행을 타지 않으며 조금은 독특하기도 한 올리브 그린과 20세기 중반의 현대적 디자인 미학은 컨템퍼러리 인테리어에서도 굳건히 자리를 지키고 있다. 오늘날 올리브 그린은 1950년대 양식에서 영감을 받은 허먼 밀러나 에로 사리넨Eero Saarinen 같은 디자이너들의 가구와 잘 어울린다.

사용법

과거 자료 속의 올리브색을 불러와 따뜻한 중성색으로 사용해보자. 청동, 머스터드 옐로와 조합해 풍성하면서도 건강한 분위기의 배색을 시도해보자.

색상 값
Hex code: #868349
RGB: 134, 131, 73
CMYK: 47, 37, 83, 13
HSL: 57, 46%, 53%

일반적 의미
• 성장
• 평화
• 힘

리틀 그린Little Greene, '올리브 색(72)'

예술, 디자인, 문화에 등장하는 올리브
- 빈센트 반고흐, 〈올리브 나무〉, 회화, 1889년
- 에로 사리넨, '화이트 앤드 텍스처드 올리브 그린 튤립 사이드 체어', 가구, 1950년대
- 아니 알베르스, 〈초원〉, 텍스타일, 1958년

바이털 그린 Vital Green

과거

현대 사회에서 진화한 색인 바이털 그린은 개인용 컴퓨터가 나오고 얼마 되지 않아 등장했다. 모니터의 브라운관은 스크린 뒤로 작은 형광 입자에 전자빔을 쏘아 픽셀을 만들어내는데, 형광체 중 초록이 값싸게 오래 지속할 수 있는 색이었다. 이 색을 검은 바탕에 쓰면 흐릿하게 보이는 빨간색, 노란색, 흰색보다 효과적이었다. 더구나 검은 모니터에서는 흰색보다 초록색 글씨가 눈에도 피로감을 덜 주었다. 초록색 파장은 눈에 가장 편안할 뿐 아니라 통념과는 반대로 사람들의 주의를 끄는 힘이 있다.

스크린 기술은 날이 갈수록 발전했지만 디지털적인 것 하면 검은 바탕에 초록이었다. 신시사이저와 오토튠(음정을 보정하고 효과를 주는 장치·옮긴이)이 떠오르던 1980년대와 1990년대에 음반 제작에 전자 기술이 도입되면서 형광 초록은 12인치 싱글 레코드판의 라벨마다 붙게 되었다. 형광 초록 문구와 함께 웃는 얼굴과 외계인의 머리가 그려진 티셔츠도 유행했다.

바이털 그린은 세계 어디를 가도 보편적으로 사용된다. 거리 표지판, 녹색 스위치에서 쓰이며, 신호등에서는 '가시오'를 나타내고, 구급상자, 약국, 비상계단이 있는 곳을 가리키기도 한다(80쪽 리액티브 레드 참고).

현재

오늘날 디자이너들은 과거 기술을 그리워해서라기보다는 소통하기 위해서 바이털 그린을 주로 사용한다. 우리는 하루에 자연에서 초록을 보는 시간보다 스크린에서 초록을 보는 시간이 더 긴 디지털 세상에 살고 있으므로, 온라인상의 색채 이론은 급속도로 중요해지고 있다. 스냅챗 같은 커뮤니케이션 앱에서는 네트워크 외부에서 오는 메시지를 보여줄 때 바이털 그린을 사용하고, 이미 아는 사람에게서 받는 메시지는 파란색으로 보여주는 경우가 많다. 2020년 뉴욕의 하이 라인 공원은 고가시성의 선명한 바이털 그린으로 작은 원들을 그려 사회적 거리두기를 표시했다.

색상 값
Hex code: #7cf135
RGB: 124, 241, 53
CMYK: 50, 0, 100, 0
HSL: 97, 78%, 95%

일반적 의미
• 레트로
• 디지털
• 긍정적인

사용법

웹 사이트나 애플리케이션을 만들 때 밝은 초록색 계열을 사용하면 클릭하고 싶게끔 마음을 끄는 디자인을 만들 수 있다. 읽기 쉬운 고대비(검정과 초록) 효과를 이용하면 더 광범위한 사용자에게 다가갈 수 있다는 사실을 기억해두자.

아타리Atari, '퐁Pong 비디오 게임', 1972년 출시

예술, 디자인, 문화에 등장하는 바이털 그린
- IBM, 'CRT 스크린', 컴퓨터 기술, 1972년
- 프라다, '형광 초록 미디엄 패디드 나일론 클러치', 장신구, 2018년 가을/겨울
- 보테가 베네타, '레디 투 웨어 컬렉션', 패션, 2021년

바이털 그린은
보편적으로 사용된다.
세계 어디를 가도
'가시오'를 의미한다.

펜타그램Pentagram(폴라 셰어Paula Scher), '사회적 거리두기 표시', 프렌즈 오브 더 하이 라인Friends of the High Line, 2020년

모던 민트Modern Mint

과거

현대의 많은 색상과 마찬가지로 민트 역시 기술의 발전으로 탄생한 색이다. 1945년 대니얼 거스틴Daniel Gustin이 특허를 취득한 분체 도장 같은 기술 덕분에 고체 상태의 밝은 파스텔 안료가 만들어질 수 있었다. 새로운 합성수지와 자동차 산업의 부상으로 20세기 중반은 전력을 다해 혁신을 받아들이는 시대였고 현대 생활양식과 어울리는 제품에는 그러한 시대의 원칙이 적용되었다.

세 가지 부드러운 색을 배색하는 것 역시 1950년대 장 프루베Jean Prouvé와 디터 람스Dieter Rams 같은 디자이너들의 파격적인 디자인을 전 세계의 가정에 들이도록 하는 데 한몫했다. 파스텔 색은 계속 상승세를 보이며 1990년대에 세계를 휩쓸었고, 민트색은 모든 욕실과 스트리트 패션을 장악했다. 그러나 1950년대 사람들이 상상했던 소비지상주의의 미래는 2000년을 앞두고 정점을 찍은 뒤 인기가 폭락했고, 새로운 젊은 세대는 자신들만의 현대성을 재정의하기 시작했다.

현재

더 신선하고 깨끗하고 미래적인 민트 그린은 이전의 파스텔 계통보다 훨씬 더 많이 합성되어 완전히 현대적인 감각의 색이 되었다. 젊은 세대들이 인스타그램에 올릴 만한 색으로 현시대의 색 트렌드를 꿰뚫은 데다 인테리어에서 식물이나 자연과 연결되며 민트는 이상적인 낙관주의의 상징이 되었다.

패션에서 민트는 미래의 색으로 자리를 잡았다. 구찌 디자이너인 알레산드로 미켈레는 2020년 봄/여름 패션쇼에서 남녀 모델 모두 민트 그린으로 된 무대를 걷게 했다. 패션 이스트Fashion East(영국의 비영리 단체로 패션 디자이너를 지원하고 육성한다·옮긴이)의 아일랜드 디자이너 로빈 린치Robyn Lynch는 '젊음'에서 영감을 얻은 컬렉션에서 민트를 주된 색으로 선택했다.

색상 값
Hex code: #9be9c2
RGB: 155, 233, 194
CMYK: 36, 0, 33, 0
HSL: 150, 33%, 91%

일반적 의미
• 신선함
• 젊은
• 혁신적인

사용법

신선한 초록은 시각적으로 우리를 편안하게 해주며, 사람들을 살갑게 맞아
주는 느낌을 전달하는 데 아주 효과적이다. 벽, 바닥, 표면의 주인공이 민트
그린이 되도록 단색 배색에 도전해보자. 더 깊은 소통을 유도하고 싶다면
반대 색상인 옅은 로즈 핑크와 함께 배색하는 것도 좋다.

로빈 린치, '남성복 컬렉션',
2020년 봄/여름

예술, 디자인, 문화에 등장하는 모던 민트
• 비트라(장 프루베 디자인), '스탠더드 SP 의자', 가구, 1934년/1950년
• 캐틸락 쿠페, '프린세스 그린 색, 자동차', 1956년
• 애리얼 아키텐, '초등학교', 벨기에 봄, 건축물, 2016년

일렉트릭 라임 Electric Lime

과거

최초의 형광 안료는 1933년 미국의 십 대 형제 둘이 만들었는데, 우연한 사고와 마술에 대한 의지가 합쳐진 결과였다. 일하던 공장에서 머리를 부딪친 19세 소년 로버트 스위처는 시력을 회복하기 위해 어두운 지하에서 몇 달간 지내야 했다. 그의 동생 조셉은 마술 공연에서 쓰기 위해 어둠 속에서도 빛나는 형광 조명을 실험했고, 둘은 빛을 내는 무기물 혼합물과 끈적끈적한 도료를 섞어 데이글로Day-Glo 색 시리즈를 만들어냈다.

노란색과 초록색을 띠는 과일의 이름을 딴 라임 그린은 사실 더 오래되고 그럴듯한 역사가 있다. 라임 그린은 1890년에 색으로 처음 만들어져 빅토리아풍 디자인에서 인기를 얻었다. 하지만 데이글로로 재탄생하면서 이 색은 1960년대의 초미래적인 디자인에서 진정으로 역량을 발휘하게 됐다. 가정용품, 인테리어, 패션에서 볼 수 있었고 특히 고출력·고성능 자동차에 쓰였다. 크라이슬러는 PPG(미국의 도료 및 특수화학제품 제조 기업·옮긴이)와 함께 1969년 고객이 선택할 수 있는 하이 임팩트High-Impact 페인트 색 목록을 출시했다. 그때부터 눈에 확 띄는 별난 색의 자동차들이 나타나기 시작했는데, 라임 그린색인 서브라임Sublime 모델이 특히 인기가 많았다.

현재

고성능 자동차와 이 색의 인연은 계속된다. 달라진 점이라면 오늘날에는 지속 가능성이 중요해졌다는 것이다. 2016년 토요타는 서모 텍트 라임 그린 Thermo-Tect Lime Green색 자동차 프리우스를 출시했다. 이 새 페인트에는 검은 탄소 분자가 없는데, 덕분에 자동차가 열을 덜 흡수하고 에어컨 가동이 줄어들어 에너지 효율이 개선되었다. 나이키 역시 수십 년간 색을 실험해왔고 2015년에는 빛나는 라임 그린에 활동성을 강조한 주름치마를 선보였다.

색상 값
Hex code: #00bb74
RGB: 0, 187, 116
CMYK: 76, 0, 75, 0
HSL: 157, 100%, 73%

일렉트릭 라임의 다른 이름
• 네온 그린Neon Green
• 라임 그린Lime Green

일반적 의미
• 화려한
• 흥분되는
• 독창적인

'루이 비통의 네온 그린 팝업 스토어',
버질 아블로Virgil Abloh가 디자인한 남성복 컬렉션과 함께, 뉴욕, 2019년 가을/겨울

사용법

시원한 초록색과 대비되는 불꽃 같은 주황색을 사용해 일렉트릭 라임을 세련되게 바꿔보자. 전형적인 온도 대비 효과를 줄 것이다.

예술, 디자인, 문화에 등장하는 일렉트릭 라임

• '도지자동차의 서브라임 모델', 자동차, 1970년/2019년
• '나이키랩×사카이', 패션, 2015년 봄/여름
• 도요타, '서모 텍트 라임 그린', 자동차, 2016년
• 옴므 플리세 이세이 미야케, '남성복 컬렉션', 패션, 2021년 봄/여름

클로로필(엽록소) Chlorophyll

과거

투명하고 깨끗한 초록색인 클로로필(엽록소)은 식물에서 볼 수 있는 광합성 색소로, 파란색과 빨간색 빛의 파동을 흡수하고 초록색은 반사해 식물에 독특한 색을 부여한다. 엽록소는 식물이 자라고 호흡하는 데 필요한 에너지를 만들어내기도 한다. 따라서 잎의 초록색은 항상 새로운 삶, 건강, 신록을 떠올리게 한다.

프랑스의 화학자 조제프 비엥에메 카벙투Joseph Bienaimé Caventou와 피에르 조제프 펠르티에Pierre-Joseph Pelletier가 1817년 처음으로 엽록소 추출물을 분리해냈다. 빛에 반응하는 이 안료의 특징은 사진술의 발전에도 큰 역할을 했다. 1840년대에는 존 허셜 경Sir John Herschel이 '감광성 물질 Anthotype' 기법('안토스Anthos'는 그리스어로 꽃이라는 뜻이다)을 발명했다. 그는 꽃잎과 잎, 채소 즙을 사용해 종이 위에 음화가 생기도록 빛에 반응하는 유화액을 만들었다.

오늘날 엽록소는 식품 착색제로 많이 사용된다. 그런데 엽록소가 발견되기도 훨씬 전에 악명 높은 이름을 얻기도 했다. 18세기 후반 스위스에서 만들어져 '녹색 요정'이라 불렸던 술인 압생트Absinthe(향정신성 물질이 함유된 것으로 밝혀져 한동안 금지된 적이 있다·옮긴이) 때문이다. 이 술은 원료 식물에 함유된 엽록소 때문에 자연스럽게 초록색을 띠었다.

색상 값

Hex code: #96d69c
RGB: 150, 214, 156
CMYK: 42, 0, 51, 0
HSL: 126, 30%, 84%

일반적 의미

• 성장
• 정화
• 생명력

현재

착색제로 자주 쓰이는 클로로필은 노화 방지, 방취, 암 치료에 효과가 있으며 건강보조식품으로도 인기가 많다. 한편 클로로필의 광합성은 기술 혁신에서도 매우 중요하다. 마르얀 반 아블Marjan Van Aubel은 광합성에서 착안하여 염료감응형태양전지Dye-Sensitized Solar Cell로 된 색 유리판을 만들었는데, 이 유리판으로 가정의 전자기기를 충전할 수 있도록 했다.

사용법

엽록소의 순수한 초록색은 마음을 안정시키고 건강 증진을 돕는다. 이 색은 건강 관련 산업에서 긍정적인 메시지를 전달하며, 식물을 연상하는 특성은 친환경적인 신뢰를 준다. 특히 점점 성장하는 채식 관련 분야에 적격일 것이다.

레오폴드 크니L. Kny,
'면마 뿌리Aspidium Filix
(식물 흑판 전시품 중)', 1874년

예술, 디자인, 문화에 등장하는 클로로필
• 빈 단, 연작 '불멸: 베트남과 미국 전쟁의 잔재' 중 2번, 엽록소 판화, 2009년
• 에밀리 메이 마틴, '클로로필로 염색한 대나무 비단 스카프', 장신구, 2019년

앨지(조류) Algae

과거

과거 인류는 색을 만들기 위해 광물이나 식물, 동물성 재료, 진흙 같은 땅에서 나는 안료에 주목했다. 하지만 색의 미래는 바다에 있을지도 모른다. 이런 생각이 완전히 낯선 개념은 아닌데, 고대 페니키아 사람들은 티리안 퍼플Tyrian Purple(202쪽 참고)을 대체할 수 있는 저렴한 보라색 염료를 만들기 위해 해안의 지의류(균류나 조류의 공생생물·옮긴이)에서 나는 자주색, 보라색 염료인 오칠Orchil을 사용했다. 붉은 해조류인 덜스Dulse와 바위에 붙어서 자라는 지의류는 수세기 동안 스코틀랜드의 타탄을 염색하는 데 쓰였지만, 해리스 트위드Harris Tweed(스코틀랜드의 섬에서 나는 양모를 지역 주민들이 직접 손으로 짠 모직물·옮긴이)에 독특한 냄새가 있다고 알려진 것처럼 지의류는 후각적인 특성도 있다. 하지만 20세기 중반에 들어서야 과학자들은 여러 조류의 구조와 기능을 이해했으며 최근에야 안료로서 엄청난 가능성이 있다는 것을 알아보기 시작했다. 오늘날에는 미세조류의 인기에 힘입어 파란색과 초록색을 띠는 남조류인 스피룰리나Spirulina가 큰 각광을 받고 있다.

현재

최근 들어 항산화물질을 다량 함유한 조류가 건강보조식품으로 사용되고 있다. 지속 가능한 대안 에너지 개발을 추진하면서부터는 스피룰리나 혁명이 시작됐다. 바이오 건축회사 에코로직스튜디오EcoLogicStudio는 스피룰리나를 이용한 환경 조성을 모색하고 있다. 스피룰리나는 영양가가 풍부한 식재료일 뿐 아니라 광합성 작용으로 에너지를 발생시키고 환경오염 물질을 분해하며 이산화탄소는 흡수하고 산소는 만들어낸다.

조류는 식품과 섬유 둘 다 착색할 수 있는 지속 가능한 염료로, 환경오염을 일으키는 합성 염료를 대체하고 있다.

색상 값
Hex code: #61c69b
RGB: 97, 198, 155
CMYK: 60, 0, 52, 0
HSL: 154, 51%, 78%

앨지의 다른 이름
- 피코시아닌Phycocyanin
- 해초Seawead

일반적 의미
- 소박한
- 유기적인
- 환경친화적인

사용법

합성 안료가 땅에서 난 천연 안료를 대체한 이유는 저렴하고 퇴색에 저항성이 더 강했기 때문이다. 하지만 미적 가치관이 바뀌면서, 빛에 노출돼 생긴 독특한 패턴과 특징은 친환경적이고 유기적인 아름다움으로 인정받게 되었다. 스피룰리나를 비롯한 천연 안료들은 정교하게 사용하기보다는 거칠고 고르지 않은 자연적인 특성을 드러낼 때 더 매력적이다.

해리스 트위드, '천을 짜기 직전 전통 베틀 위에 놓인 염색된 방적사', 스코틀랜드

예술, 디자인, 문화에 등장하는 앨지
• 아룹, '미세조류를 활용한 BIQ 빌딩', 독일 함부르크, 건축물, 2013년
• 스키핑 록스 랩, '먹을 수 있는 우호 물병', 제품 디자인, 2013년
• 블룸, '비보베어풋 울트라 III', 신발, 2016년
• 바이오 인티그레이티드 디자인 랩, '인더스', 조류 하이드로젤 타일, 2019년

파랑 Blue

파랑은 자연에서 가장 눈에 띄는 색이지만, 오랜 세월 동안 예술과 디자인에 사용할 안료를 추출하는 데 어려움을 겪었다. 반보석(가치가 비교적 낮게 평가되는 보석·옮긴이)인 라피스 라줄리Lapis Lazuli(청금석)는 고대부터 아프가니스탄의 산악 지대에서 채굴되었고 여기서 추출한 안료는 메소포타미아와 이집트에서 매우 귀한 대접을 받았다. 오늘날 중동 전역에서 파랑은 영성이나 불멸과 관련된 색으로, 하늘을 본뜬 파란 아치형 천장이 있는 회교 사원 같은 신성한 장소에서 자주 보인다. 곱게 간 청금석은 울트라마린Ultramarine이라는 가장 훌륭한 파란색 안료가 되었고, 나중에 이 색은 유럽의 화가들도 탐내는 색이 되었다. 울트라마린이라는 이름은 진귀하고 이국적이며 신화적이기까지 한 이 색의 유래를 나타낸다.

시대가 흐르면서 분야에 상관없이 모든 예술가들이 완벽한 파란색을 찾으려고 노력했다. 20세기 중반, 프랑스 예술가 이브 클랭은 원하는 하늘색을 찾기 위해 그 유명한 울트라마린의 한 버전을 개발했다. 기존의 전색제 때문에 줄어들었던 안료의 순수한 강렬함을 되찾기 위해서였다. 다른 예술가들과 마찬가지로 클랭은 파란색에 마음을 움직이는 효과가 있다고 믿었다. 연구에 따르면 파란색은 실제로 마음을 안정시키고 정신 건강에 도움이 된다고 하는데, 이런 이유로 실내 디사인에 자주 쓰이기도 한다.

하지만 매력적인 파란 안료는 오래도록 매우 귀했으므로 부유하고 권력이 있는 사람들의 전유물이었고, 그들은 예술가들이 가장 가치 있는 대상을 그리거나 중요한 의뢰를 받았을 때만 파란색을 사용하도록 안료를 아껴두었다. 이 색이 흔해진 것은 18세기에 프러시안 블루Prussian Blue가 우연히 발견되어 최초의 합성 안료로 만들어진 뒤부터다. 2009년에는 무기 안료인 인망 블루가 실험실에서 뜻하지 않게 발견됐다. 인망 블루는 우리가 볼 수 있는 가장 순수한 파랑으로, 온도를 낮추어준다는 특징이 있다. 파란색과 과학적 혁신의 연관성 때문에 미디어 회사나 첨단 기술 회사들이 자사 로고에서 이 색을 즐겨 쓰는 것으로 보인다.

고귀한 상류층을 의미하는 '블루 블러드', 사회의 노동자 계층을 가리키는 '블루 컬러' 그리고 영적인 세계와도, 과학의 세계와도 관련된 파랑. 파랑에는 끝없는 하늘과 바다처럼 많은 의미가 부여되었으며, 그 인기는 사그라들지 않는다. 수렵·채집 사회에서는 깨끗한 하늘과 맑은 물을 가까이했던 인류가 생존할 확률이 높았으므로, 그때의 선택이 지금까지 오래도록 영향을 미치고 있는 것인지도 모른다.

이 장에서 살펴볼 색

인디고Indigo

과거

빛에 따라 초록색이나 바이올렛색을 띠는 아름답고 어두운 파랑인 인디고는 수천 년간 인디고페라라는 식물의 씨앗으로 만들었다. 염료로서 가치가 높았기 때문에 인디고는 전 세계적으로 필수품이 되었고, 덕분에 아시아와 유럽을 잇는 교역로가 생기기도 했다. 최근에 고고학자들은 고대 페루의 매장지에서 인디고로 염색된 천을 발견했는데 6200년 전의 것으로 추정된다.

울트라마린(174쪽 참고)과 마찬가지로 인디고는 부, 사치와 연관이 있었고 많은 문화권에서 이 색으로 옷이나 예복, 가정에서 사용하는 직물, 또는 종교적인 물건을 장식하는 독특한 방법을 개발했다. 우리는 서아프리카에서 고대부터 내려오는 수제 염색장 코파 마타Kofar Mata, 인도의 인디고 농장, 일본의 목판 인쇄술까지 다양한 곳에서 인디고를 볼 수 있다. 17세기에 아이작 뉴턴은 스펙트럼의 일곱 번째 색을 인디고라고 명명하기도 했다.

현재

이제는 무지개의 일곱 가지 색에 포함되지 않지만 인디고는 청바지를 염색하는 데 사용되며 여전히 상징성을 지닌다. 오늘날 인디고는 노동자들의 옷을 연상시킬 때가 많지만, 인디고의 짙은 색은 여전히 컨템퍼러리 인테리어에 고급스러움을 가져다준다. 일본의 인디고 염색 개척자인 부아이소우는 2019년 핀란드 가구 제조업체 아르텍과 협력하여 수천 년간 전해 내려오는 방식을 사용해 목재 의자를 인디고로 물들였다.

색상 값
Hex code: #0c426a
RGB: 12, 66, 106
CMYK: 100, 77, 34, 21
HSL: 206, 89%, 42%

일반적 의미
• 편안한
• 정직
• 지혜

토라푸 건축사무소Torafu Architecs , 〈에어베이스Airvase(아티스트 컬렉션)〉, 부아이소우 염색, 일본

사용법

전통적인 인디고는 여전히 아름다우며 단색으로 배색할 때 더 부각된다. 그러니 대담한 비율로 사용해보자. 짙은 톤은 집중력을 높이고 밝은 톤은 마음을 가라앉히므로 편안한 인테리어를 꾸밀 때 인디고를 팔레트에 추가하면 아주 효과적일 것이다.

예술, 디자인, 문화에 등장하는 인디고
• 나이지리아와 카메룬의 반양족, '바신좀 가면과 긴 겉옷', 의상, 1973년
• 〈인디고의 상태〉, 인디아 파빌리온에서 전시, 런던 디자인 비엔날레, 설치미술, 2018년
• 아부바카르 포파나, 〈알려지지 않은 역사를 위한 교향곡〉, 텍스타일, 2018년

워드(대청)Woad

과거

워드는 대청(학명은 이사티스 틴토리아Isatis tinctoria) 잎에서 추출한 짙은 파랑이다. 이 색을 만들려면 열, 산소, 물을 이용한 오랜 제조 과정을 거쳐야 하는데 이때 수많은 색조가 만들어진다. 냄새가 자극적이고 제조 과정도 비위생적이지만 워드는 고대 지중해와 중동에서 필수품이었다. 특히 유럽에서 중요도가 높았는데, 야생의 비탈진 언덕에서도 잘 자라고 온대 기후에서도 생존력이 높아 싼 가격으로 인디고를 대체할 수 있기 때문이었다(168쪽 참고). 워드는 로마군을 공포에 떨게 한 켈트족을 떠올리게 하는데 켈트족 전사들은 몸과 얼굴을 대청으로 험악하게 칠했다.

하지만 워드를 만들려면 어마어마한 양의 대청 잎이 필요했고, 특히 물이 잘 드는 염료는 부유한 사람들만 살 수 있었기 때문에 나중에는 귀족을 떠올리게 하는 색이 되기도 했다. 중세의 태피스트리(다양한 색의 실로 그림을 짜넣은 직물·옮긴이)에서는 프랑스의 왕 샤를마뉴와 루이 11세가 금색 수를 놓은 파란색 직물과 산족제비 털로 된 예복을 입은 모습을 볼 수 있다. 17세기 브란덴부르크의 선제후 프리드리히 빌헬름 1세는 군복을 파란색으로 지정한 최초의 통치자였는데 그 이유는 경제에 있다. 수입 안료에 대항하여 독일(당시 프로이센)의 염료 산업을 지키려는 목적이었다.

북아메리카가 유럽의 식민지였던 시기에 새로운 인디고 작물이 개발되었고 18세기부터 엄청난 규모로 수출되면서 워드는 결국 대체되었다. 하지만 영국에서는 1930년대까지 천연 워드로 양모를 염색했는데, 이 염료가 사라지지 않은 이유 중 하나는 경찰 제복에 사용되었기 때문이다.

색상 값

Hex code: #20355c
RGB: 32, 53, 92
CMYK: 97, 84, 37, 29
HSL: 219, 65%, 36%

일반적 의미

• 신뢰
• 권력
• 신비주의

〈죽음을 이긴 명예The Triumph of Fame over Death〉, 네덜란드 남부 지역, 1500~1530년

예술, 디자인, 문화에 등장하는 워드

- '유니콘 태피스트리', 프랑스/네덜란드, 태피스트리, 1495~1505년
- '누디 진'(워드/구아도 컬렉션), 패션, 2012년
- 빅터&롤프, 클라우디 용스트라, '스피리추얼 글래머 컬렉션', 패션, 2019~2020년 가을/겨울

현재

최근 몇 년에 걸쳐 워드는 여러 유기 염료와 함께 부활하고 있다. 지속 가능성의 윤리와 현대 디자인에서의 '느리게 살기 운동Slow Movement'이 떠오르면서 자연이 가져다주는 짙은 파랑이 주목받기 시작했다. 패션 브랜드인 빅터&롤프는 섬유 예술가이자 천연 염색 전문가인 클라우디 용스트라 Claudy Jongstra에게 워드의 사용량을 달리해 다양한 색이 나오도록 작품을 만들어달라고 의뢰했고, 이 작품은 2019~2020년 가을/겨울 컬렉션에서 큰 성공을 거두었다.

사용법

금색, 밝은 빨강, 워드 이렇게 세 가지 색을 사용해 워드를 현시대로 불러오자. 이 방법에서 중요한 것은 색의 비율로, 다른 색들은 전통적인 워드를 보조하는 정도의 소량만 사용해 강조색으로 배색하면 효과적이다. 환경을 의식하면서 고급스러운 이미지를 주려는 브랜드에게 적합하다.

지속 가능성의 윤리와 현대 디자인에서의
'느리게 살기 운동'이 떠오르면서
자연이 가져다주는 짙은 파랑이 주목받기 시작했다.

빅터&롤프Viktor&Rolf, 파리, 2019~2020년 가을/겨울

울트라마린 Ultramarine

과거

한때 금보다 귀했던 울트라마린은 아프가니스탄의 산악 지대에서 채굴한 청금석을 분말 형태로 분쇄해 만든 안료다. 청금석의 강렬한 색을 추출하는 복잡한 과정(왁스, 수지, 기름, 자연 발생한 운모, 금속 합성물을 모두 혼합한 것을 정제하고 치대는 과정을 거친다) 때문에 울트라마린은 진귀하고 고가일 수밖에 없었다.

청금석은 6세기 아프가니스탄 바미안의 불교 회화에서 처음 쓰였다. 고대 이집트의 『사자의 서Book of the Dead』에서는 눈 모양으로 조각되어 금 위에 놓여 있는, 이루 말할 수 없는 힘을 가진 부적으로 묘사된다. 그러니 고대 이집트의 최상류층이 장식품으로 사용했을 법도 하다. 투탕카멘의 석관은 청금석으로 장식했고 후에 클레오파트라는 이 보석 분말로 눈 화장을 했다.

울트라마린은 13~14세기에 우주의 구성 요소를 색으로 자세히 묘사한 앵글로색슨 족의 채색 필사본을 만드는 데에도 사용됐다. 이런 작품들은 창조주인 신을 밝은 울트라마린으로, 자연이나 땅은 버밀리언 레드(66쪽 참고)로, 육체는 레드 화이트Lead White(246쪽 참고)로 표현함으로써 색채 연상의 초기 예시를 보여준다.

치마부에Cimabue, 두초Duccio, 조토Giotto같은 당대 이탈리아 예술가들은 비싼 가격 때문에 울트라마린을 따로 보관해놓고 동정녀 마리아 그림과 같이 중요한 종교적 대상을 그릴 때만 꺼내 사용했다. 어떤 색조는 심지어 마리아의 이름을 따 마리안 블루Marian Blue라고 명명되기도 했다. 울트라마린의 매혹적인 깊이감, 선명한 색감, 비싼 값 때문에 바로크 시대의 화가 얀 페르메이르Jan Vermeer는 금전적으로 곤란한 상황에 처하기도 했다. 울트라마린은 1826년 프랑스 화학자 장 밥티스트 기메Jean-Baptiste Guimet가 합성 안료를 발명하고 나서야 값이 하락했으며 이후, 이 안료에 '프렌치 울트라마린'이라는 이름이 붙었다.

색상 값
Hex code: #4166f5
RGB: 65, 102, 245
CMYK: 77, 63, 0, 0
HSL: 228, 73%, 96%

일반적 의미
• 신성
• 탁월함
• 완벽함

사소페라토Giovanni Battista Salvi da Sassoferrato, 〈기도하는 성모The Virgin in Prayer〉, 1640~1650년

현재

합성 염료와 안료의 개발로 진하고 선명한 파란색이 수없이 생겨났지만 울트라마린은 여전히 저력을 가진 색으로 남아 있다. 20세기 예술가 바실리 칸딘스키와 이브 클랭은 울트라마린의 완벽함과 신성함을 알아보았고, 후에 이브 클랭이 최상급 안료인 인터내셔널 클랭 블루IKB(192쪽 참고)를 만들 때 이 색이 기초가 되기도 했다. 울트라마린은 오늘날에도 권력을 나타내는 중요한 상징으로 통한다. 영국의 여왕과 독일의 총리는 공식 석상에서 로열 블루 띠를 두른다.

사용법

바이올렛-분홍을 강조색으로 삼고, 해를 연상시키는 쨍한 노랑을 조합하여, 강력한 세 가지 색의 배색으로 울트라마린의 진하고 풍부한 색감을 발현해보자.

바실리 칸딘스키, 〈배가 있는 가을 풍경Autumn Land scorpe with Boats〉, 1908년

예술, 디자인, 문화에 등장하는 울트라마린

• 조토의 나폴리인 추종자, 〈죽은 그리스도와 동정녀 마리아〉, 회화, 1330~1340년경
• 카타리나 프리치, 〈수탉〉, 조각, 2013년
• 수전 딘, 『블루엣』(매기 넬슨 지음) 표지 디자인, 도서, 2017년

프러시안 블루 Prussian Blue

과거

짙고 어두운 색상인 프러시안 블루는 청산(시안화수소)으로 만든 화학 안료다. 스웨덴령 독일에서 태어난 화학자 칼 셸레가 1782년에 색이 변하는 매혹적인 안료를 합성했다. 짙은 암청색 안료는 햇빛을 받으면 파랑으로 보이지만, 안료의 화학 성분과 가시광선이 특정 파장을 흡수하는 성질 때문에 검은색으로 보일 때도 있다. 특히 인공조명의 제한된 빛 아래에서는 더욱 그렇다. 따라서 디지털 장치에서 이 안료의 색을 정확하게 식별하기는 어렵다.

초기 합성 안료인 프러시안 블루는 18세기 프로이센 군의 보병 연대가 입는 군복의 색으로 채택되며 세계 최초로 '이름과 사용처가 들어맞는' 색이 되었다(프로이센의 영어식 발음이 '프러시아'다·옮긴이). 이후 염료, 잉크, 유화 물감으로 신속히 만들어져 퇴색에 저항력이 낮은 울트라마린과 이집션 블루Egyptian Blue를 대체했다.

이 강렬한 색은 전 세계에 수출되었으며 가쓰시카 호쿠사이葛飾北斎 같은 일본 화가들의 손에도 들어가 일본에서 목판 인쇄에 사용되던 인디고를 대신하기도 했다.

현재

20세기의 동이 틀 무렵, 파블로 피카소는 자신의 '청색 시기Blue Period'(대략 1901년부터 1904년까지를 말한다·옮긴이) 동안 집착적으로 이 색을 사용했다. 어두우면서도 색이 변화하는 특성이 자신의 마음 상태를 묘사하는데 적합하다고 보았기 때문이다. 오늘날 프러시안 블루는 사려 깊고 지적인 색으로 주목받고 있다.

색상 값
Hex code: #010042
RGB: 1, 0, 66
CMYK: 100, 95, 31, 56
HSL: 241, 100%, 26%

프러시안 블루의 다른 이름
• 미드나이트 블루Midnight Blue

일반적 의미
• 구슬픈
• 자기 성찰적
• 든든한

파블로 피카소, 〈어머니와 아이Mère et enfant〉, 1902년

사용법

프러시안 블루는 빛을 거의 반사하지 않는 특성 때문에 강렬함과 함께 구슬픈 느낌마저 주며 자연스럽게 우리를 더 깊이 끌어들인다. 이런 진지한 색은 정신 건강과 관련된 곳에 사용하는 것이 적합하며 마음을 가라앉히는 초록색 계열과 조합하면 효과적이다.

예술, 디자인, 문화에 등장하는 프러시안 블루

- 가쓰시카 호쿠사이, 〈가나가와 해편의 높은 파도 아래〉, 목판화, 1830~1832년경
- 애나 앳킨스, 『영국 해조류 사진: 청사진 기법으로』, 사진집, 1843~1853년
- 시안 도넬리, 〈프러시안 블루에 든 잘린 그림들〉, 회화, 2004년

스몰트(화감청) Smalt

과거

스몰트는 광물에서 추출하는 반투명한 파랑으로 역사가 매우 깊다. 고대 이집트인들이 스몰트 원석을 땅에서 캐내 실험하는 과정에서 착색제로 만들었는데 석영Quartz, 탄산칼륨과 함께 가열하는 방식이 이집션 블루(184쪽 세룰리안 참고)를 만드는 방법과 거의 비슷했다. 그 결과 유리 같은 물질의 강렬한 파란색이 나왔고, 이것을 식히고 깨고 분쇄해 유리 제품이나 자기류를 만드는 사람들에게 팔았다.

8세기와 9세기, 스몰트는 중국의 도자기 도장공들에게 삶, 자연, 일상생활의 이야기와 모습을 그릴 수 있는 색을 선사했으며, 덕분에 오늘날 우리는 파란색과 흰색으로 된 전형적인 도자기를 볼 수 있게 되었다. 파란색 유약이 칠해진 도자기는 17세기 네덜란드 상인들이 유럽으로 실어 날랐으며 이것은 그 유명한 파란색과 흰색으로 된 델프트도기Delftware(17~18세기 유럽에서 유행한 네덜란드의 도기·옮긴이)의 탄생에 영감을 주었다. 그다음 세기에 스몰트는 도자기 장인의 선호도나 당시 상류층의 유행에 따라 옅은 미네랄 블루에서 강렬한 코발트까지 다양한 색을 띠었다.

현재

19세기에 이르자 스몰트는 화학적으로 안정적이면서도 다양한 특성을 지닌 합성 코발트(182쪽 참고)에 자리를 빼앗기며 점점 중심에서 멀어졌다. 하지만 예술과 디자인 영역에서 스몰트는 역사를 존중하는 차원에서 여전히 쓰이고 있다. 헤이그 미술관에서 일하는 네덜란드의 디자이너 올리비에 반 헤르프Olivier van Herpt는 2016년 최초로 도자기와 스몰트-코발트 안료를 동시에 3D로 인쇄해 도자기에 파랑을 흡수시키는 흥미로운 실험을 하기도 했다.

색상 값
Hex code: #295ea0
RGB: 41, 94, 160
CMYK: 90, 67, 8, 1
HSL: 213, 74%, 63%

일반적 의미
• 변치 않는
• 자신만만한
• 우아한

사용법

광택이 나는 스몰트의 청아한 특성을 응용해보자. 투명한 층 아래에 짙은 미드나이트 블루를 강조색으로, 본화이트로 부드러운 느낌을 주어 이 색상의 우아함을 표현해보자.

'모란무늬 병', 징더전 도자기, 원나라

예술, 디자인, 문화에 등장하는 스몰트
- 헤트 모리안슈프트 팩토리, '네덜란드 델프트 그릇', 도자, 1679~1686년
- 올리비에 반 헤르프, 〈불가사의〉, 도예, 2017년
- 바우크 더프리스, 〈한 쌍의 기억의 병 64〉, 조각, 2020년

코발트 Cobalt

과거

코발트는 자기류나 인상주의 작품에서 쓰이는 밝고 화사한 색상으로 알려졌지만 사실은 암울한 과거가 있는 색이다. 코발트 성분은 원석에서 추출했는데 이 광물은 대개 비소와 결합된 상태로 발견된다. 코발트를 추출하는 일에는 설명할 수 없는 괴이한 죽음이 따랐고, 17세기 독일 광부들은 민간전승에 등장하는 산속 악마의 이름을 따서 이 광물을 '코볼트kobold'라고 명명했다. 그 후 18세기 스웨덴의 화학자이자 제련소 소유주였던 게오르그 브란트Georg Brandt는 이 성분의 특성을 발견하고 악마라는 오해를 없애기 위해 '코발트'라고 이름을 바꾸었다.

1802년 프랑스 화학자 루이 자크 테나르Louis Jacques Thénard가 이 광석과 알루미늄 산화물에 열을 가하는 방식으로 안정적인 안료를 개발했고, J. M. W. 터너, 르누아르, 고흐와 같은 인상주의 화가들은 이를 주시했다. 테나르의 코발트는 재빨리 스몰트(180쪽 참고)를 대체하고 합성 울트라마린(174쪽 참고), 프러시안 블루(178쪽 참고)와 함께 새로운 파란색의 시대를 열며, 짙은 바다와 맑은 창공을 묘사할 또 하나의 섬세한 표현 수단을 제공해주었다. 명작 〈별이 빛나는 밤〉(1889)에서 이 세 안료를 모두 사용한 고흐는 코발트를 '신성한 색이며 코발트만큼 아름다운 분위기를 만드는 것은 없다'라고 설명했다.◆

현재

이 빛나는 코발트는 여전히 예술가들에게 영감을 주고 있다. 1972년 윌리엄 스콧William Scott은 '알렉산더를 위한 시A Poem for Alexander' 연작에서 코발트를 압도적으로 많이 사용했으며 갈색, 검정, 하양, 노랑, 초록은 조연의 역할만 맡게 했다.

◆ 빈센트 반 고흐 지음, 『반 고흐, 영혼의 편지The Letters of Vincent Van Gogh』, 예담, 2005년

색상 값

Hex code: #536fb0
RGB: 83, 111, 176
CMYK: 74, 57, 3, 0
HSL: 222, 53%, 69%

일반적 의미

• 초자연적인
• 즐거운
• 심오한

사용법

어둡고 지독한 광산에 얽힌 과거를 벗어던지고 나서 코발트는 밝은 여름날의 바깥 풍경을 나타내는 색으로 자리 잡았다. 밝은 인상주의 화풍의 색인 카민, 버밀리언, 연한 노랑, 잎색 초록과 조합하여 특유의 분위기를 조성해보자.

윌리엄 스콧, 〈코발트가 장악하다
Cobalt Predominates〉
('알렉산더를 위한 시' 연작),
1972년

예술, 디자인, 문화에 등장하는 코발트

• '셰프샤우엔', 모로코, 건축물, 1492년부터
• 루미너스 디자인 그룹, '림노스 와인: 크라마 림니오 메를로', 그래픽 디자인, 2019년
• 로나 심슨, '다크닝' 연작, 회화, 2019년

세룰리안 Cerulean

과거

이 풍부한 색상에 꼭 맞는 이름인 '세룰리안'은 하늘 또는 천상이라는 라틴어 단어에서 유래했다. 이 이름은 로마인들이 처음에 이집션 블루를 지칭하던 말이기도 했다. 최초의 합성 안료일 수도 있는, 역사적으로도 중요한 세룰리안은 고대 이집트인들이 이산화규소, 라임, 알칼리 혼합물과 파란색을 내는 구리로 만들었다. 그러나 이 방법은 로마 제국의 멸망과 함께 묻히고 말았다.

합성 세룰리안은 1805년 스위스의 화학자 알브레히트 회프너Albrecht Höpfner가 개발했다. 그 후 18세기 중엽 인상주의 사조가 떠오르면서 이 색은 예술가들에게 유독 인기를 얻었다. 빛의 효과를 잡아내는 데 혈안이 된 많은 인상주의 예술가들은 색채 이론의 발전, 특히 프랑스 화학자인 미셸 외젠 슈브뢸Michel Eugène Chevreul의 업적을 추종했다. 슈브뢸의 '동시 대비' 이론에 따르면 색의 시각적인 효과는 물감의 농도와 상관없이 주변의 색상에 영향을 받는다. 그에 따라 인상주의 화가들은 팔레트 위에서 색을 섞는 대신 순수한 색을 캔버스 위에 가볍게 칠하며 유사색과 보색을 바로 옆에 놓았다. 이런 기술은 색이 스스로 섞이는 광학 효과에 근거한 것인데, 클로드 모네의 작품 〈수련Water Lilies〉이 이를 입증하는 좋은 예다.

현재

모네의 작품을 가까이서 살펴보면 지나칠 정도로 화려한 색의 스펙트럼이 보이지만, 멀리서 보면 꽤 자연스럽게 보인다. 색이 자연스럽게 섞이면서 각각의 색이 서로의 미묘한 뉘앙스에 영향을 주어 빛이나 그림자 효과처럼 보이는 것이다. 조금 더 최근 작품을 보자면, 마크 로스코Mark Rothko나 빌럼 데 쿠닝Willem De Kooning 같은 '색면 회화Colour Field' 화가들이 비슷한 접근법을 시도하여 균형 잡힌 색의 중주를 창조하고 있다.

색상 값
Hex code: #6aa9de
RGB: 109, 169, 222
CMYK: 55, 22, 0, 0
HSL: 208, 51%, 87%

세룰리안의 다른 이름
• 이집션 블루Egyptian Blue
• 스카이 블루Sky Blue

일반적 의미
• 안식처
• 고요함
• 창의성

사용법

모네의 하늘이나 수련 연못을 보면 파랑 옆에 색상환에서의 유사색인 바이올렛 색조가 있는 모습이 종종 보이는데, 여기에 보색인 노랑을 아주 조금 칠해 전체 그림이 살아나게 보완한다. 모네의 예시를 보며 색이 어떻게 서로 상호작용하는지, 우리가 쓰는 색 팔레트와 색의 비율이 전체적으로 어떤 효과를 불러오는지 생각해볼 수 있다.

클로드 모네, 〈수련-아침〉(지베르니에서 그린 여덟 점의 연작 중), 1914~1918년경

예술, 디자인, 문화에 등장하는 세룰리안
- 베르트 모리조, 〈긴 의자에 앉은 소녀〉, 회화, 1885년경
- 제인 로 디자인, '신데렐라의 야회복(영화 〈신데렐라〉에서 릴리 제임스가 착용)', 의상 디자인, 2015년
- 엘리 사브, '쿠튀르 컬렉션', 패션, 2016년 봄/여름

글로쿠스 Glaucous

과거

초록과 파랑을 구별하지 않은 것으로 유명한 고대 그리스인들은 '글라우코 스γλαυκός 또는, glaukós'라는 단어로 연한 회색이나 알로에잎의 파란빛이 도 는 초록색을 묘사했다. 후에 이 색은 흰갈매기가 날아갈 때 보이는 회백색, 녹내장의 뿌연 회색빛 초록색으로 규정되었다. 고대 시인들은 이 색의 변화 무쌍함을 매우 좋아했기에 이 이름을 갈색, 노란색 또는 조금 더 쉽게 찾을 수 있는 회색, 초록색, 파란색 계열에 적용하기도 했다.

글로쿠스는 세월의 흐름과 함께 끝없이 변화하며 결국 살아남았다. 우리 가 현재 쓰는 철자는 라틴어에서 비롯됐으며 중세 영어에서 'glauk'가 되었 고, 이 색은 고대 그리스 문화와 글로쿠스 파랑이 떠올리게 하는 자연 세계 를 경외한 낭만주의 예술가들 덕분에 다시 부흥했다.

현재

끝없이 변화하면서 눈을 즐겁게 하는 특성을 지닌 글로쿠스는 변화하는 시 대에 알맞은 실용적인 색이 되었다. 1950년대 이탈리아의 타자기 제조업체 올리베티와 덴마크 건축가 아르네 야콥센Arne Jacobsen이 제품의 외관을 부 드럽게 보이도록 하고, 자신들의 진보적인 디자인이 받아들여지도록 하기 위해 글로쿠스를 사용하면서 이 색은 전성기를 맞이했다.

자연에서 쉽게 찾을 수 있음에도 정확하게 꼬집어서 표현하기 힘든 이 색은 명성을 얻지는 못했지만 여러 분야의 예술가들에게 중요한 색으로 남 아 있다. 2018년 테이트 세인트아이브스의 의뢰를 받은 멀티미디어 퍼포먼 스에서 영국 콘월의 예술가인 니나 로일Nina Royle은 〈글로쿠스Glaucous〉라 는 작품을 선보이며 정확하게 구분되지 않는 이 색의 특성과 모순을 표현 했다.

색상 값

Hex code: #849bab
RGB: 132, 155, 171
CMYK: 51, 31, 25, 0
HSL: 205, 23%, 67%

일반적 의미

• 자연스러운
• 모호한
• 사색적인

‘코스털 그레이Coastal Grey로 칠한 방
(듈럭스 컬러 퓨처 팔레트 중에서)’,
2021년

사용법

자연을 관찰한 결과 탄생한 글로쿠스는 어디에 있든 파란빛이 도는 녹색
바다처럼 사색적인 분위기를 풍긴다. 고요하고 절제된 색이므로 부담스럽
거나 눈에 무리를 주지 않으면서도 그 진가를 발휘한다. 시원한 바다색의
글로쿠스와 함께 보색 관계이며 따뜻한 색인 테라코타를 조합해 균형감 있
으면서도 원기 회복을 돕는 분위기를 완성해보자.

예술, 디자인, 문화에 등장하는 글로쿠스

• 아르네 야콥센, ‘606호실’, 코펜하겐 SAS 래디슨 호텔, 인테리어 디자인, 1950년
• 랩트 스튜디오, ‘이벤트브라이트 오피스’, 샌프란시스코, 인테리어 디자인, 2014년
• 허먼 밀러(스튜디오 7.5), ‘코즘 체어’, 가구, 2020년

틸 Teal

과거

현대판 영웅인 틸은 1917년 색으로 처음 등장했으며 파란색이 도는 독특한 초록색 무늬를 지닌 쇠오리Eurasian teal에서 이름을 따왔다. 틸이 등장한 해에 태어난 멕시코 예술가 레오노라 캐링턴Leonora Carrington은 화려한 틸을 금색, 파란색, 빨간색 계열과 함께 보석처럼 배합하여 자신의 초현실주의 작품에 사용하곤 했다. 틸은 색의 대가인 앙리 마티스의 작품에서도 풍부한 표현력을 뽐내는데, 마티스는 감각적으로 대담하고 재치 있는 효과를 내기 위해 틸을 주황색과 배색할 때가 많았다.

틸을 본격적으로 사용하기 시작한 것은 전후의 유럽에서였다. 새로운 것을 갈망했던 베스파Vespa가 1946년에 최초로 틸색 소형 오토바이를 출시했고, 획기적인 색으로 대중 매체에서 돌풍을 일으켰다. 2년 후인 1948년에는 인테리어 디자이너들을 위한 발행물인 〈플로셔 색 체계Plochere Color System〉에서 '틸 블루Teal Blue'를 색 목록에 추가하며 1950년대와 1960년대의 디자인 흐름에 편입시켰다. 이탈리아 디자이너인 조 폰티Gio Ponti는 현대적인 구성 안에 세련된 빈티지 분위기의 분홍 계열, 티크 목재가 돋보이는 날렵한 윙백 의자(등받이에 날개가 있는 의자·옮긴이)와 틸을 함께 배치해 화려한 인테리어를 시도했고, 그럼으로써 틸을 접근하기 쉬우면서도 현대적으로 표현으로 탈바꿈시켰다.

현재

현대적인 색으로서 틸의 인기는 수십 년간 식을 기미가 보이지 않았다. 틸은 신경 안정 효과 덕분에 집중력과 사고력을 향상시킨다고 여겨지며 HTML/CSS의 최초 16가지 색에 포함되었으며, 윈도95의 바탕화면 색으로도 채택되었다. 1998년 애플이 아이맥을 출시할 때 틸 색상도 포함되었다는 사실은 놀라운 일이 아니다.

색상 값

Hex code: #367589
RGB: 54, 118, 137
CMYK: 81, 43, 36, 8
HSL: 194, 61%, 54%

일반적 의미

- 명료성
- 창의성
- 고급스러운

올리베티(마르첼로 니촐리Marcello Nizzoli 디자인), '레트라 32 타자기Lettera 32 typewriter', 1963년

틸은 정보 기술이라는 혁신적인 분야에서 선호하는 색일 뿐 아니라 오랫
동안 패션 산업에서도 사랑받아 온 색이다. 1920년대와 1950년대, 1960년
대 같은 대단한 시대와 연관성이 있어서일까, 아니면 우아한 장미색·금색
과 잘 어울려서일까, 틸은 레드 카펫과 잘 맞기도 하다.

사용법
현대적이고 유연한 색인 틸은 중성색으로서 인테리어나 제품 디자인에서
편안함을 더해주기도 하고 때로는 대담한 분위기에서 세련된 매력을 발산
하기도 한다. 레트로 느낌을 풍기는 조 폰티의 세련된 디자인을 떠올려보며
보색인 중간 톤 분홍과 배색하고, 바탕색으로는 어둡거나 밝은 중성색을 사
용해보자.

예술, 디자인, 문화에 등장하는 틸
• 바네사 벨, 〈버지니아 울프〉, 회화, 1912년
• 엔리코 피아지오, '베스파 98', 이륜자동차, 1946년
• 애플, '아이맥 G3(본디 블루)', 제품 디자인, 1998년

프로세스 시안 Process Cyan

과거

시안은 노랑, 마젠타, 검정과 더불어 CMYK 색상 모델을 구성하는 네 가지 잉크 중 하나다. 1900년대 초반, 현대적인 인쇄 기술이 발달함에 따라 컬러 삽화가 적은 비용으로 정확하게 인쇄되고 특히 1930년대부터 만화책 시장이 급격히 확장되면서 시안은 진가를 발휘하기 시작했다.

1970년대가 되자 인쇄 기술의 발달로 당시 만화의 주요한 특징이었던 번쩍번쩍한 색상들이 점차 더 정교해지고 절제되기 시작했다. 또한 이때는 이탈리아 출신의 그래픽 디자이너 마시모 비넬리Massimo Vignelli가 뉴욕 지하철 노선도를 다시 디자인한 시기이기도 하다. 비넬리는 시안을 포함해 무지개의 일차색과 이차색으로 현대적인 타이포그래피를 사용했고, 파격적인 그래픽으로 명확하고 이용하기 쉬운 체계를 만들어냈다. 이 노선도가 곧바로 좋은 반응을 얻은 것은 아니었다. 당시 많은 사람들은 실제 도시를 추상적으로 도식화한 이 방식이 어렵고 과하다고 생각했다. 그러나 결국 이 노선도는 간단한 색과 디자인으로 사용자 경험을 바꿔놓은 전형적인 예시가 되었다.

현재

시안은 CMYK의 하나로서 앞으로도 디자인에서 중요한 위치를 차지할 것이다. 크기와 간격, 색이 다른 미세한 점으로 사실상 무한한 색을 만들어내는 망점 기술은 CMYK 인쇄의 기본이다. 이 방식에서는 감산혼합법(10쪽 참고)에 따라 색을 더할수록 색이 더 진해진다. 물감 팔레트에 여러 색을 계속 섞으면 결국 우중충한 흙빛 갈색이 되는 것과 비슷하다. 그러므로 가장 간결한 조합을 선택해야 가장 밝은 결과물을 얻을 수 있으며, 그런 이유로 디자이너들이 선명한 색을 전시하거나 인쇄 과정을 보여줄 때 순수한 시안, 마젠타, 노랑을 쓰는 것이다.

색상 값
Hex code: #00aeef
RGB: 0, 174, 239
CMYK: 100, 0, 0, 0
HSL: 196, 100%, 94%

프로세스 시안의 다른 이름
• 프린터스 시안Printer's Cyan
• 프로세스 블루Process Blue

일반적 의미
• 낙관주의
• 단순함
• 감화

사용법

색을 적절히 사용하면 복잡한 설명도 쉽게 이해시킬 수 있다. 장소를 안내
하는 문서나 기획서, 매뉴얼에서 시안을 비롯해 분명하게 구분되는 일차색
을 사용하여 보기 쉽게 하고 신뢰감을 높여보자.

마시모 비넬리,
'뉴욕시 지하철 노선도',
1972년

예술, 디자인, 문화에 등장하는 프로세스 시안
- 칼 게르스트너, 〈컬러 사운드〉, 실크스크린, 1973년
- 이반 체르마예프, 〈윈스턴 처칠: 광야의 해〉(포스터 디자인), 석판화, 1983년
- 어번 굿/네이처 데스크스, '암스테르담 어번 네이처 지도', 지도, 2019년

191

인터내셔널 클랭 블루International Klein Blue

과거

프랑스 예술가 이브 클랭은 이렇게 말했다. "파랑은 보이지 않는 것을 보이게 하는 색이다."◆ 그에게 파랑은 단순한 하나의 색이 아니라 무한함의 표현이었고, 결국 그는 파랑을 향한 열정으로 새로운 안료를 발명하기에 이르렀다.

이브 클랭은 완벽한 파랑을 만들기 위해 물감 전문가인 에두아르 아담Edouard Adam과 협력해 순수한 분말 형태로도 기존 울트라마린 안료의 강렬함을 보존할 수 있는 새로운 접합제를 만들었다. 그 결과 선명하면서도 광택이 없는 파란색 물감이 탄생했고 1960년에 클랭은 인터내셔널 클랭 블루IKB라는 이름으로 특허를 획득했다. 클랭은 이 색으로 선명하고 진한 색감의 작품을 계속해서 만들었다. 그는 IKB 단색조 작품 200여 점을 남겼고, 캔버스 위 '인간 붓' 역할의 나체 여성(여러 명일 때도 있었다)이 작품을 그리는 〈인체 측정Anthropometries〉이라는 행위예술을 펼치기도 했다.

현재

클랭은 르네상스 시대, 혹은 그보다 훨씬 전인 중동과 아프리카 예술의 오랜 전통을 따른다. 가장 신성하거나 빛나는 대상을 위해 색을 따로 지정해두는 것이다. 하지만 대상을 표현하는 수단으로서가 아니라 색 자체를 작품의 주제로 승격하는 신선한 방식을 시도하여 예술계를 뒤흔들었다. 최근까지도 많은 예술가, 작가, 의류 회사가 IKB를 사용하고 있다. 2017년 봄, 패션계의 거대 기업인 셀린느는 〈인체 측정〉에서 영감을 받은 작품 컬렉션을 출시했고, 존 갈리아노John Galliano의 2019년 메종 마르지엘라 봄 컬렉션은 IKB 블루로 온몸을 칠한 푸들을 모티브로 삼았다.

◆ 한나 바이터마이어Hannah Weitemeier, 『이브 클랭Yves Klein』, 2016년

색상 값
Hex code: #3b3ff6
RGB: 59, 63, 246
CMYK: 81, 73, 0, 0
HSL: 239, 76%, 96%

일반적 의미
• 무한함
• 유희적인
• 매혹적인

사용법

이브 클랭 아카이브는 탄생 90주년을 기념해 물감 제조업체 리소스와의 협력으로 공식적인 IKB 물감을 만들었다. 이목을 집중시켜 변화를 일으키는 힘이 있는 이 색은 그래픽, 글자, 사용자 인터페이스, 제품 디자인에 최적이다. 가장 강력한 효과를 내기 위해서는 IKB를 독자적으로 사용하거나 흰색 바탕에 사용하는 것이 좋다.

이브 클랭, 〈테이블 IKB®〉,
1961년

예술, 디자인, 문화에 등장하는 인터내셔널 클랭 블루
• 데릭 저먼, 〈블루〉, 영화, 1993년
• 셀린느, '레디 투 웨어 컬렉션', 패션, 2017년 봄/여름
• 메종 마르지엘라, '쿠튀르 컬렉션', 패션, 2019년 봄/여름

파랑에는
차원이 없다.
파랑은
차원을 넘어선다.
파랑이
연상시키는 것이
바다와 하늘 정도일지
모르지만

바다와 하늘은
자연에서
눈으로 볼 수 있는
실로 가장 추상적인
것이다.
– 이브 클랭

일렉트릭 블루 Electric Blue

과거

빛을 내기 위해 전기를 사용한 토머스 에디슨 때문인지 19세기 말부터 사람들은 파란 색조를 '일렉트릭(전기를 일으키는)'이라고 표현했다. 기술, 진보와 자주 연결되는 색으로, 데이비드 보위는 1977년에 발표한 〈사운드 앤 비전Sound and Vision〉에서 미래의 인테리어 디자인에 관해 이렇게 노래한다. "블루, 블루, 일렉트릭 블루 / 그것이 내 방의 색이지 / 내가 살 곳이지."

현재

일렉트릭 블루는 미래를 표현할 때 등장한다. 〈마이너리티 리포트〉(2002), 〈트론〉(1982), 〈월-E〉(2008) 등 SF 영화에서는 미래의 기술을 보여줄 때마다 파랑이 등장했다. 또한 어느 산업이든 혁신을 나타낼 때 에너지와 활기가 넘치는 파랑을 사용한다. 5G 이동통신 광고에서 이 색이 쓰이기도 하고, 포드는 2020년 '고 일렉트릭Go Electric' 광고에서 일렉트릭 블루 자동차와 시각 효과를 전면에 내세웠다. 폭스바겐, 메르세데스-벤츠, 버진 등 여러 기업이 다양한 광고에서 이 빛나는 색을 사용했다.

일렉트릭 블루가 미래의 색이라고는 하지만 경계해야 할 점도 있다. 하버드대학교 의학전문대학원의 최근 연구에 따르면 스마트폰 등 전자기기의 파란빛 파장은 멜라토닌 수치를 억제하므로 수면을 방해하고 건강상의 문제를 일으킬 수도 있다.

색상 값

Hex code: #0091ff
RGB: 0, 145, 255
CMYK: 73, 40, 0, 0
HSL: 206, 100%, 100%

일반적 의미

- 연결성
- 기술
- 속도

메르세데스-벤츠, '비전 AVTR' 콘셉트 카, 2020년

사용법

중요한 내용에 사람들의 이목을 집중시키려면 일렉트릭 블루를 소량만 사용하는 것이 좋다. 브랜드 홍보나 UI/UX 애플리케이션에 적합하며, 안정적인 짙은 남색 바탕으로 톡톡 튀는 일렉트릭 블루의 균형을 맞추는 것이 좋다. 손쉬운 사용을 위해 사용자가 입력해야 할 부분이나 버튼에 강조색을 배치하고 글씨나 그래픽은 보색인 강렬한 바이올렛으로 보완할 수 있다.

예술, 디자인, 문화에 등장하는 인터내셔널 일렉트릭 블루
• 조셉 코수스, 〈276. (파랑에 관해)〉, 조명설치미술, 1990년
• 폭스바겐, 'ID.R 경주용 전기 자동차', 자동차, 2018년

인망 블루 YInMn Blue

과거

2009년 오리건 주립대학교의 화학자 마스 수브라마니안Mas Subramanian은 아주 우연한 기회로 인망 블루를 발견했다. 실험실에서 일어난 작은 사고 덕분이다. 증발 접시 위에 있던 이트륨, 인듐, 망가니즈의 혼합물이 가열되면서 마음을 사로잡는 파란색이 만들어진 것이다. 더 놀라운 점은 이 색이 1802년, 즉 200년도 더 전에 만들어진 코발트 이후 처음으로 만들어진 파란색이라는 사실이다.

현재

이 인공적인 안료의 가장 중요한 특징은 다른 색 때문에 손상되지 않는다는 것이다. 시간이 지나도 퇴색하지 않고 기름이나 물과 섞여도 안정적이며 적외선 비율이 높은 빛도 반사한다. 인망 블루는 우리 눈에 보이는 가장 순수한 파란색 가운데 하나라고 할 수 있는데, 인망 블루의 결정 구조가 빨간빛과 초록빛 파장을 흡수하고, 반사하는 빛은 거의 파란빛밖에 없기 때문이다. 2015년 라이선스 계약으로 상업적인 생산이 가능해지면서 고부가 가치를 갖게 되었으며 기기 장치, 자동차, 항공기의 온도를 내리는 데 효과가 있다는 사실도 증명됐다.

사용법

시원한 환경을 조성할 때 초록색 계열, 파스텔톤 바이올렛과 함께 배색해보자. 밝은 빨강과 파랑을 나란히 배색하는 방식은 높은 대비 효과를 줄 수 있으므로 길 안내 또는 제어 장치를 표시할 때 제격이다.

색상 값
Hex code: #00289b
RGB: 0, 40, 155
CMYK: 100, 94, 4, 2
HSL: 225, 100%, 61%

일반적 의미
• 냉각 효과
• 초현대적인
• 균형 잡힌

크레머 피그먼트Kremer Pigmente, '인망 블루'

분홍 & 보라 Pink & Purple

우리가 생각하는 바이올렛과는 달리 실제 바이올렛은 조금 더 빨갛거나 더 파랗기 때문에, 스펙트럼에 있는 바이올렛을 자연 상태에서 보기란 어렵다. 게다가 바이올렛은 우리 눈이 감지하기 가장 어려운 파장이라서 아주 신비하고 파악하기 어려운 색이라는 평판을 얻었다. 한편 분홍색은 유연하고 변화가 가능한 계열로 여러 얼굴을 가지고 있다. 부드럽고 차분한 모습도 있지만 파격적이고 반항적이며 강렬한 모습도 있기 때문이다. 분홍과 보라는 둘 다 주요 일차색을 혼합한 색이다. 따라서 이 두 색상은 온갖 종류의 특징, 의미, 분위기를 소화할 수 있다.

역사를 통틀어 분홍은 다양한 역할을 맡았다. 시대에 따라 남성적이기도 여성적이기도, 관능적이기도 따분하기도, 세련되기도 화려하기도 했다. 17세기 중국에서는 분홍을 아예 색으로 인정하지 않아서 분홍을 지칭하는 단어가 '외부의 색'을 의미했다. 결국에는 서양 문화의 영향이 커지면서 중국에서도 분홍의 개념을 들이게 되었다. 분홍의 의미가 형성되기도 훨씬 전에 고대 이집트인들은 천을 염색하기 위해 석회암으로 자연스러운 로즈색이 도는 염료를 만들었을 것으로 추정된다.

현대 서구 사회에서 분홍은 여성성과 단단히 얽혀 있다. 하지만 이 연관성은 20세기 초중반이 되어서야 생긴 것이다. 19세기에 파스텔톤 분홍색과 하늘색이 만들어졌을 때 분홍은 남자다운 빨강의 소년 판으로 생각됐다. 당시에는 여자아이에게 얌전한 하늘색이 더 알맞고, 분홍은 그보다 강한 소년의 색으로 여겨졌다. 제2차 세계대전이 끝나고 1950년대에 이르자 미국에서 소비지상주의가 강해졌고 여성성의 상징으로 분홍을 선전한 광고 덕분에 상황이 바뀌었다. 1970년대 이후 반문화적인 성향과 더불어 밀레니얼 핑크가 출현하면서 색에 관한 인식이 세대에 따라 다르다는 사실이 밝혀졌다.

보라색 역시 유사한 진화 과정이 보인다. 클레오파트라에게 영향을 받은 율리우스 카이사르가 황제의 색으로 보라색을 채택하면서 이 색에 높은 지위를 부여했다. 그 뒤로 보라는 왕족의 색으로 승격되어 소수의 사람들이 독점했다. 하지만 이 색은 어차피 아주 일부의 사람들만이 접근할 수 있었는데, 직물 한 조각을 겨우 염색할 만큼인 티리안 퍼플 안료 1.4그램을 생산하려면 뿔소라 1만 2000마리 정도가 필요하기 때문이다. 그만큼 보라색 안료는 상상을 초월할 정도로 비쌌다.

보라는 여전히 많은 문화권에서 왕족, 신분, 고급스러움과 연관성이 있지만, 신비주의 또는 신성과 연결되기도 한다. 이 색은 인도 전통의학 아유르베다의 사하스라라 차크라, 탄트라 불교의 명상법에서 많이 쓰이며 순수한 의식, 가장 높은 영적 단계를 연상시킨다. 서구 사회 역시 오래도록 보라를 초자연적인 힘과 연결지었다. 오늘날 우리는 지속 가능한 섬유 생산에 엄청난 기회를 연 바이올렛색 박테리아 염료를 대표로, 보라색 안료가 활발하게 사용되는 마법을 목격하고 있다.

이 장에서 살펴볼 색

티리안 퍼플 Tyrian Purple

과거

이 진한 보라색 염료는 육식성 뿔소라Murex snails로 만드는데, 정확하게는 뿔소라의 아래쪽에 있는 점액샘에서 냄새가 나는 분비물을 짜내 말리고 끓인 것이다. 전설에 따르면 그리스의 영웅 헤라클레스의 개가 티레(현재 레바논 남부의 항만 도시·옮긴이)의 해안에서 뿔소라 껍질을 씹는 바람에 처음으로 발견되었다고 한다. 개의 입이 보라색으로 변하자 헤라클레스와 함께 있던 님프가 같은 색으로 된 옷을 선물해달라고 했다. 헤라클레스가 포이닉스 왕에게 안료에 관해 이야기하니, 그는 보라색을 왕족의 신분을 나타내는 상징으로 삼아 이 색으로 된 옷을 페니키아의 통치자들이 입을 것이라고 결정했다.

로마인들은 이 색을 사케르 무렉스Sacer Murex(신성한 보라)라고 이름을 붙였다. 염료의 값이 매우 비쌌고 사용할 수 있는 사람도 제한적이어서 황제의 허락 없이 보라색 옷을 입는 사람은 엄중한 처벌을 받았다. 로마의 행복을 책임지는 순결한 베스타 여사제들은 보라색 줄무늬의 머리 장식을 썼는데 이는 지극히 신성한 사람임을 나타내며 그들에게는 어떠한 도전도 범죄로 간주된다는 의미를 지닌다. 실제로 로마인들은 보라색이 가진 순수한에 사로잡힌 나머지 황제의 발 끝자락에 있는 보라색 천에 입을 맞추는 행위인 아도라티오 푸르푸라에adoratio purpurae(보라색의 키스)로 존귀한 자에 대한 경의를 표했다.

색상 값

Hex code: #472a4c
RGB: 71, 42, 76
CMYK: 72, 87, 42, 39
HSL: 291, 45%, 30%

일반적 의미

- 왕족
- 독점권
- 권력

〈유스티니아누스 1세와 수행단Justinian I and his retinue〉, 산 비탈레 성당의 모자이크, 이탈리아 라벤나, 서기 547년경

예술, 디자인, 문화에 등장하는 티리안 퍼플

- '티리안'(뉴발란스 x 콘셉트 990v2), 신발, 2016년
- 아모, '부드러운 앙필라드', 미우미우 패션쇼, 무대 디자인, 2017년
- 주디 시카고, 〈마이애미를 위한 보라색 시〉, 행위예술, 2019년

현재

1850년대 후반 영국의 화학자 윌리엄 퍼킨William Perkin은 산업혁명 당시 쉽게 구할 수 있던 물질인 콜타르에서 우연히 모브(접시꽃 색과 비슷한 연한 보라·옮긴이) 안료를 만들어냈다. 빅토리아 여왕과 외제니 황후가 우아한 모브 드레스를 입자 '모브 열풍'이 불면서 급속도로 인기를 얻었다.

　보라색은 퍼킨의 발명 이후로 흔한 색이 되긴 했지만 그렇다고 보라색의 독특한 특징이 사라진 것은 아니다. 보라색은 일반 사람들이 입으면서 급진적인 사상을 지지하는 색이 되었다. 예를 들면 초록색, 흰색과 나란히 쓰이며 20세기 초 '여성에게도 투표권을' 운동을 벌인 이들을 대변하는 색으로 사용되기도 했다. 최근에는 고급 브랜드 디올이나 입생 로랑이 포이즌(독), 오피움(아편)과 같이 자극적인 분위기의 향수를 출시할 때 사용하면서 보라색은 관능적인 신비로움을 되찾았다.

사용법

티리안 퍼플과 선명한 에메랄드 그린을 함께 배색해 강력하고 현대적인 조합을 만들어보자. 신뢰를 주면서 이목을 끄는 메시지를 전달할 수 있을 것이다.

흔한 색이 됐지만 그렇다고 보라색의
독특한 특징마저 사라진 것은 아니다.
보라색은 일반 사람들이 입으면서
급진적인 사상을 지지하는 색이 되었다.

아모AMO, 파리 패션 위크, 인테리어 디자인, 미우미우 여성복 2017~2018년 가을/겨울

마젠타 Magenta

과거

윌리엄 퍼킨이 발명한 모브가 성공하자 유럽의 과학자들이 앞다투어 염료 개발에 뛰어들었고 50가지가 넘는 염료가 만들어졌다. 1858년에서 1859년 사이에 프랑스 화학자 프랑수아 에마뉘엘 베르갱François-Emmanuel Verguin은 최초로 아닐린과 염화주석을 섞어 붉은 기운이 도는 보라색 염료를 만들었고 꽃 이름을 따서 푸크신Fuchsine(푸크시아라고도 한다)이라고 불렀다.

같은 시기, 영국의 화학자 조지 몰George Maule과 체임버스 니컬슨 Chambers Nicolson은 사실상 푸크신과 거의 똑같은 염료를 개발해 로제인 Roseine이라는 이름을 붙였다. 그 후에 염료 제조업자들이 푸크신과 로제인에 마젠타라는 새 이름을 붙여주었는데, 제2차 이탈리아 독립전쟁의 가장 치열하고 중요한 전투였던 마젠타 전투에서 승리를 거둔 프랑스와 사르데냐 왕국을 기념하기 위해서였다.

이 기묘하고 아름다운 색은 빅토리아 시대에 유행의 선두주자들이 받아들여 드레스, 속치마, 보닛(턱 밑에서 끈으로 매는 형태의 모자로 여자나 아이가 주로 씀·옮긴이), 긴 양말, 신발, 장갑, 양산, 부채, 보석 등 온갖 것에 쓰였다. 하지만 초기 염료가 대부분 그렇듯 매력적인 마젠타에도 치명적인 약점이 있었다. 합성 마젠타로 염색한 섬유에서 비소가 발견된 것이다. 그 후 마젠타 염료는 독성을 제거하는 과정을 거친 후에야 다시 와인, 시럽, 약, 벽지 등 수많은 제품에 사용되기 시작했다.

색상 값
Hex code: #ec008c
RGB: 236, 0, 140
CMYK: 0, 100, 0, 0
HSL: 324, 100%, 93%

마젠타의 다른 이름
• 푸크신Fuchsine
• 푸크시아Fuchsia

일반적 의미
• 혁명적인
• 적극적인
• 현란한

T. H. 게린T. H. Guerin, 〈크리놀린 드레스를 입고 로열 오페라 하우스 앞을 지나는 여인들Ladies Wearing Crinolines at the Royal Opera House〉, 런던 코번트 가든, 1859년

예술, 디자인, 문화에 등장하는 마젠타

• 앙리 마티스, 〈콜리우르의 지붕〉, 회화, 1905년
• 카를로 몰리노, '레지오 토리노 극장의 입구', 이탈리아 토리노, 인테리어 디자인, 1965~1973년
• 워런 플래트너, '아메리칸 레스토랑', 캔자스시티, 인테리어 디자인, 1974년

현재

저렴한 원료가 점점 많이 생산되면서 밝고 화려한 마젠타가 시장에 쏟아져 나왔다. 미국 예술가 제프 쿤스Jeff Koons는 〈신성한 심장Sacred Heart〉(1994~2007), 〈풍선 강아지Balloon Dog〉(1994~2000), 〈풍선 토끼Balloon Rabbit〉(2005~2010)라는 조각 작품에 마젠타를 사용함으로써 축하하는 의미로 서로 주고받는 선물의 따뜻함, 설렘을 강조한다.

오늘날 CMYK 인쇄 과정에서 중요한 역할을 하는 마젠타는 빨강과 파랑 사이에, 색상환에서는 초록의 반대편에 자리 잡고 있다. 자신만만하고 우아한 자태를 뽐낼 만큼 다양하게 사용되는 색이 된 것이다.

사용법

짙고 안정적인 딸기색, 금색, 오트밀색과 배색해보자. 고급스럽게 균형 잡힌 이 조합은 마젠타의 친근함을 돋보이게 해 포장이나 브랜드 홍보에 적합하다.

이 기묘하고 아름다운 색은
빅토리아 시대에 유행의 선두주자들이 받아들여
드레스, 속치마, 보닛, 긴 양말, 신발, 장갑,
양산, 부채, 보석 등 온갖 것에 마구 쓰였다.

제프 쿤스, 〈풍선 토끼〉, 2005~2010년

바이올렛 Violet

과거

다른 보라색과 바이올렛의 차이는 순수성에 있다. 바이올렛은 스펙트럼에 있는 색으로, 빨강과 파랑을 혼합한 색이 아니기 때문에 자연에서는 거의 보이지 않는다. 그럼에도 2만 5000년 전 네안데르탈인이 망가니즈 광물을 갈아서 짙고 어두운 바이올렛을 만든 것으로 추정된다. 오늘날 애리조나주의 원주민 호피족은 여전히 같은 방식으로 안료를 만들어 의례용품을 칠한다.

1856년에 모브가 발명되고 그 후에 보라 색상들이 인기를 얻으면서 새로운 바이올렛이 줄줄이 나오기 시작했다. 그중 채도는 아주 높지만 독성이 있는 코발트 바이올렛이 1859년에, 합성 망가니즈 바이올렛이 1968년에 개발됐다. 새로운 바이올렛은 예술가, 특히 인상주의 화가들의 상상력에 불을 붙였다. 이들은 바이올렛을 워낙 많이 사용해서 '바이오레토마니아(보라색광)'라는 별명이 생길 정도였다. 야외에서 주로 작업한 인상주의 화가들은 보색 배색을 이용해 빛과 그림자의 효과를 표현하고자 했고, 바이올렛은 필수적인 색이 되었다. 햇빛이 노랑인데 그 반대에 있는 그림자가 검정이 아니라 바이올렛이었으니 말이다.

현재

우리의 시력은 파장이 가장 짧은 바이올렛에 상대적으로 둔감하여 이 색을 검정으로 볼 때가 있다. 이런 특성 때문에 바이올렛이 불가사의나 영적인 것과 연결되는지도 모르겠다. 아유르베다의 전통에서 바이올렛은 가장 높은 영적 영역인 사하스라라 차크라를 상징한다. 가수 프린스는 자신의 음악 홍보에 '퍼플 레인(보라색 비)'이라고 이름을 붙여 짙은 바이올렛의 신비로운 분위기를 이용했다. 2018년에는 팬톤이 올해의 색으로 울트라 바이올렛 Ultra Violet(18-3838)을 선정했는데, 신속성과 정보로 포화된 세상에서 신비와 사색이 필요하다는 이유에서였다.

색상 값

Hex code: #6f6cb7
RGB: 111, 108, 183
CMYK: 63, 62, 0, 0
HSL: 242, 41%, 72%

일반적 의미

- 영성
- 직관력
- 기발함

사용법

'드물다'는 말은 '별나다'로 해석되기도 한다. 그래서인지 바이올렛은 기이한 색으로 보일 때가 많다. 대담한 단색 배색으로 사용한다면 사용자나 관객의 신뢰를 얻을 수 있다.

자하 하디드 건축사무소Zaha
Hadid Architects,
'수학: 윈턴 갤러리Mathematics:
The Winton Gallery',
런던 과학박물관, 2016년

예술, 디자인, 문화에 등장하는 바이올렛
- '팬톤 18-3838 울트라 바이올렛', 팬톤 올해의 색, 디자인, 2018년
- 르크루제, '울트라 바이올렛 컬렉션', 가정용품, 2019년
- 버진 하이퍼루프, 빅, 킬로, '페가수스 XP-2', 2020년

드디어 나는
대기의 진정한 색을
발견했다.

바이올렛이다.
신선한 공기는
바이올렛과 같다.
- 모네

헬리오트로프 Heliotrope

과거

순수한 놀라움으로 우리의 시선을 사로잡는 헬리오트로프는 1882년에 만들어졌다. 색의 이름이 된 이 꽃은 천연 안료인 안토시아닌이라는 성분 때문에 선명하고 고운 빛깔이 도는데, 이 성분은 특정 식물의 잎, 뿌리, 줄기, 꽃에서 발견된다. 블루베리처럼 특유의 파란색이나 빨간색, 보라색 빛깔을 띠는 과일 또는 채소에 안토시아닌이 함유되어 항산화물질이 풍부하다는 사실은 오늘날 잘 알려져 있다. 하지만 이런 사실이 알려지기 훨씬 전에도 사람들은 이 식물들을 약으로 썼다. 예를 들어 인도 타밀나두주 칸치푸람의 전통적인 치료사들은 수세기 동안 뿌리와 잎으로 독에 감염된 상처와 피부병을 치료해왔다.

현재

헬리오트로프가 물질적인 형태인 안료와 염료로 만들어지는 경우는 드물기 때문에 이 색을 재현하려는 노력은 오랫동안 계속되었다. 그리고 마침내 2000년대에 들어 인망 블루(198쪽 참고)가 발명됨으로써 새로운 보라색 무기 염료가 팔레트에 추가됐다.

오늘날 인테리어 디자인에서는 애덤 너새니얼 퍼먼Adam Nathaniel Furman의 작품에서 헬리오트로프의 유희적이고 생기 있는 특징을 볼 수 있으며 패션 분야에서는 니나 리치가 이 색을 자극제처럼 사용해 2020~2021년 컬렉션에서 현대적이고 대담하면서도 폭넓은 팔레트를 선보였다.

사용법

헬리오트로프와 반대되는 색인 햇빛을 머금은 마리골드와 함께 배색해보자. 개성과 재미가 담긴 대담한 꽃다발에 적격일 것이다.

색상 값
Hex code: #9a7ccf
RGB: 154, 124, 207
CMYK: 43, 55, 0, 0
HSL: 262, 40%, 81%

일반적 의미
· 영묘함
· 치유
· 개성

니나 리치, 파리 패션 위크, 여성복 2020~2021년 가을/겨울

예술, 디자인, 문화에 등장하는 헬리오트로프

• 프랭크 볼링, 〈턱수염〉, 회화, 1974년
• 앨리스 워커, 『컬러 퍼플』, 도서, 1982년
• 왕&소더스트롬, '피기 링 박스', 조각, 2018년

로즈 Rose

과거

그리스의 시인 호메로스는 고대로부터 완벽한 핑크로 알려진 로즈를 아침의 빛을 담은 색이라고 정의내렸다. 호메로스의 『오디세이아』에서는 '장밋빛 손가락을 가진 새벽'이라는 표현을 적어도 스무 번은 발견할 수 있다. 경이감과 경외감이 느껴지는 조용한 새벽의 빛은 앞으로 펼쳐질 날들에 대한 낙관적 전망을 안겨줌과 동시에 과거조차 분홍빛으로 바라보게 한다.

역사를 보면 이 불그스름한 색조는 남성성과 여성성, 사치와 천진난만함 사이를 오갔다. 라파엘로는 로즈의 부드러운 특성을 이용해 어머니와 아이의 다정하면서도 영적인 순간을 묘사했다. 반면 견고한 남성성을 나타내는 색으로 사용되기도 했는데, 1400년경에 제작된 채색본 『노바 스타투타Nova Statuta』에는 헨리 5세가 로즈 핑크 의복을 입고 자세를 취한 그림이 수록되어 있다. 18세기에 이르러 이 색은 유럽의 귀족들 사이에서 여성적인 지위를 얻기도 했다. 루이 15세의 애첩인 퐁파두르 후작 부인이 로즈 핑크를 너무나 좋아해서 1757년 프랑스의 도자기 제조사인 세브르는 퐁파두르 후작 부인에게 존경을 표하기 위해 그들이 새로 만든 아름다운 분홍색에 로즈 퐁파두르Rose Pompadour라는 이름을 붙였다.

20세기 초반 미국에서 로즈 핑크는 남성성(이번에는 남자들의 스포츠와 관련이 있다)과 막대한 부를 떠올리게 했다. 스콧 피츠제럴드가 1925년에 발표한 소설 『위대한 개츠비』를 재해석해 2013년 개봉한 동명의 영화에서 자신감이 넘치는 제이 개츠비 역을 맡은 리어나도 디캐프리오의 양복이 이 사실을 잘 보여준다. 양복의 로즈 색상은 개츠비의 지위를 강조하면서 그가 하는 충격적인 행동을 완화하기도 한다.

색상 값
Hex code: #d0747c
RGB: 208, 116, 124
CMYK: 16, 66, 40, 0
HSL: 355, 44%, 82%

로즈의 다른 이름
- 로사 핑크Rosa Pink
- 로코코 로즈Rococo Rose

일반적 의미
- 상냥함
- 달콤함
- 특권

세브르Sèvres,
〈코끼리 촛대 화병Vase à Tête
d'Eléphant〉, 1757~1758년

현재

현대 사회에서는 상황이나 메시지를 부드럽게 할 때 또는 어려운 시기에
낙관적인 태도를 표명할 때 로즈를 사용한다. 2020년 런던에서는 "공동체
는 친절함이다"라는 옥외 광고 캠페인이 큰 성공을 거두었다. 이 캠페인은
빌드할리우드 그룹이 제작한 것으로, 코로나19 팬데믹을 직면한 상황에서
공동체에서의 공감의 필요성을 역설한 작품이다.

사용법

대담하고 어두운 보라색과 꽃잎 색으로 현대적인 분위기를 조성해보자. 깊
은 디지털 소통 관계를 암시할 수 있다.

예술, 디자인, 문화에 등장하는 로즈

- 『노바 스타투타』, 영국, 채색본, 1400년경
- 장 오노레 프라고나르, 〈그네〉, 회화, 1767년
- 스튜디오 0321, 'Nous 식당과 꽃집', 중국 둥관, 인테리어 디자인, 2018년

빌드할리우드의 잭BUILDHOLLYWOOD family of JACK, 잭 아츠와 다이아볼리컬JACK ARTS and DIABOLICAL,
'공동체는 친절함이다', 옥외 광고, 런던, 2020년

현대 사회에서는 상황이나
메시지를 부드럽게 할 때
또는 어려운 시기에
낙관적인 태도를 표명할 때
로즈를 사용한다.

쇼킹 핑크Shocking Pink

과거

1937년 패션 디자이너 엘사 스키아파렐리Elsa Schiaparelli는 이 충격적인 색을 세상에 내놓았다. 제2차 세계대전 동안 절제된 팔레트가 주를 이룬 패션계에서 도발적인 핑크는 그녀의 디자인을 돋보이게 만들었다. 밝은 색, 특히 분홍은 전 세계적인 갈등 상황이 불러온 공포, 상실, 박탈에서 주의를 돌린다는 의미인 동시에 그에 맞서는 태도의 표현이기도 하다.

그 이후 몇십 년간 쇼킹 핑크는 인기가 없었다. 전쟁 직후인 1950년대에는 파스텔 색조가 사랑받았고 1960년대에 미국 사회는 반체제 페미니스트 운동을 연상시키는 이 색을 거부했다. 하지만 펑크록의 시대가 도래한 1970년대에 비비언 웨스트우드와 맬컴 맥라렌Malcolm McLaren은 런던의 킹스로드에 유명한 부티크를 여는데, 1.2미터 높이에 핑크 글씨로 'SEX'라고 적힌 간판을 달았다.

그때부터 쇼킹 핑크는 반체제 행동의 색으로 확고히 자리 잡았다. 라몬즈, 더 클래시 같은 여러 펑크 밴드들도 이 색으로 파격적인 개성을 더했고, 패션 디자이너 잔드라 로즈Zandra Rhodes 역시 핫 핑크로 머리를 염색했다. 한편 1987년 '침묵은 죽음Silence=Death'이라는, 의식을 일깨우는 중요한 포스터 캠페인이 시작된 후 분홍 삼각형은 에이즈 위기에 맞서는 연대를 상징하게 되었다.

색상 값
Hex code: #b51366
RGB: 181, 19, 102
CMYK: 25, 100, 36, 3
HSL: 329, 90%, 71%

일반적 의미
• 자율성
• 열정
• 에너지

엘사 스키아파렐리, '이브닝 재킷, 겨울Evening Jacket, Winter', 1937~1938년

예술, 디자인, 문화에 등장하는 쇼킹 핑크
- 아브람 핀켈스타인, 브라이언 하워드, 올리버 존스턴, 찰스 크릴로프, 크리스 라이언, 호르헤 소카라스, '침묵은 죽음이다 프로젝트', 석판화, 1987년
- 게릴라걸스, 〈여성이 메트로폴리탄 미술관에 들어가려면 발가벗어야 하는가?〉, 스크린 인쇄, 1989년
- '브랜든 맥스웰이 디자인한 의상을 입은 레이디 가가', 메트 갈라 자선행사, 패션, 2019년

현재

오늘날 쇼킹 핑크와 사회운동은 여전히 끈끈한 관계를 맺고 있다. 도널드 트럼프 대통령의 취임에 반대하는 여성들이 행진하며 '분홍의 물결'을 이룬 푸시햇 프로젝트Pussyhat Project부터 인도의 굴라비 갱Gulabi Gang과 같은 페미니스트 자경단, 멸종 저항Extinction Rebellion 캠페인까지 분홍은 여러 사회운동을 상징한다.

사용법

쇼킹 핑크와 동등한 저력을 지닌 파격적인 색을 사용해 강렬한 느낌의 브랜드를 만들거나 메시지를 창조해보자. 온라인, 오프라인 캠페인을 알리는 데 효과적일 것이다.

나는 핑크에 빨강의 대담함을 선사해
네온 핑크, 혹은 현실에 없는 것 같은
핑크를 만들었다.

-엘사 스키아파렐리

암스테르담의 '멸종 저항Extinction Rebellion' 단체가 만든 포스터, 네덜란드, 2020년

베이커밀러 핑크Baker-Miller Pink

과거

잠깐 스치는 것만으로도 색은 우리의 기분을 바꾸거나 사용자의 경험을 향상시킬 수 있다. 1970년대 후반 미국생물사회연구소American Institute for Biosocial Research의 생명과학부 책임교수 알렉산더 샤우스Alexander Schauss는 색을 보고 나서 나타나는 심리적, 생리적 반응을 연구했다. 그는 시애틀의 해군 형무소 수감자에게 실험한 결과, 특정 색조의 분홍(샤우스가 직접 순백의 페인트와 빨간색 반광택 페인트를 섞어서 만든 색이었다)에 진정 효과가 있다는 사실을 밝혀냈다. 그는 실험 환경을 조성하기 위해 감방의 벽과 난간을 칠하는 걸 허락한 교도관 진 베이커와 론 밀러의 이름을 따서 이 색을 베이커밀러 핑크라고 명명했다. 연구에 따르면 싸움과 폭력이 난무하던 교도소에서 그 이후 156일이 넘도록 폭력 사건이 한 번도 발생하지 않았다.

현재

베이커밀러 실험이 진행된 후 수십 년 동안 실험의 유효성은 도전을 받았지만 교도소 이야기는 디자이너들에게 여전히 영감을 주고 있다. 인테리어 브랜드 노만 코펜하겐은 고객들을 매장으로 들어오게 하려고 이 색을 사용했고, 매장에 들어온 고객들은 마음이 편안해져서 무엇을 구매할지 생각하느라 더 오래 머물렀다. 볼리백의 베이커밀러 핑크 후드 티셔츠는 지구력이 필요한 종목의 운동선수들을 위해 특별히 제작됐다. 지퍼를 올리고 색이 얼굴을 감싸면 옷을 입은 사람의 심장박동 수가 낮아지는데, 이는 색이 도움이 된다는 사실을 보여준다.

사용법

가벼운 중성색과 베이커밀러 핑크를 사용해 편안하고 안정된 환경을 조성해보자. 튀르쿠아즈와 같이 진정 효과가 있다고 알려진 다른 색과 함께 실험해봐도 좋을 것이다.

색상 값
Hex code: #e68d8d
RGB: 230, 141, 141
CMYK: 7, 54, 34, 0
HSL: 0, 39%, 90%

일반적 의미
• 느긋한
• 차분한
• 안심이 되는

볼리백Vollebak, '베이커밀러 핑크 릴렉세이션 후드티셔츠Relaxion Hoodi in Baker-Miller pink', 2016년

예술, 디자인, 문화에 등장하는 베이커밀러 핑크
- 한스 호네만과 브릿 보네센, '노만 코펜하겐 플래그십 스토어', 덴마크 코펜하겐, 인테리어 디자인, 2016년
- 매리엘스 번과 매니시 보라, '아이스크림 박물관', 미국 뉴욕, 인테리어 디자인, 2016년

네온 핑크 Neon Pink

과거

현대성, 혁신, 때로는 영성을 상징하는 매우 밝은 형광색을 통틀어 우리는 '네온'이라고 부른다. 1960년대와 1970년대 미국의 미니멀리즘을 이끈 예술가 댄 플래빈Dan Flavin은 형광 튜브와 다양한 색의 젤을 이용해 전에 없던 방식으로 빛과 색을 혼합하여 단순하고 기하학적인 설치예술을 창조했다. 같은 시대, 제임스 터렐James Turrell은 빛과 공간만을 이용한 몰입형 예술을 실험하기 시작했다. 어떤 작품에는 짙은 색의 퍼지는 듯한 강렬한 분홍 조명을 설치했는데, 관객들은 작품 공간으로 들어가는 경험이 심오하고 감동적이었다는 평을 남겼다.

1960년대의 환각적인 분홍과 주황의 소용돌이부터 1990년대 애시드 하우스 음악(빠르고 단순한 전자음악으로 환각제를 복용하는 파티에서 많이 연주되었다·옮긴이)까지 네온은 지난 50년 동안 반문화적 운동에 많이 등장했다. 1980년에 발행된 패션 매거진 〈아이디i-D〉의 창간호는 창립자인 테리 존스와 트리샤 존스가 핫 핑크로 인쇄한 종이를 스테이플러로 철해서 만들었다.

현재

2000년대로 들어서자 과거의 음악, 영화, 비디오게임을 그리워하며 역행하는 현상이 나타났다. 화려한 네온 핑크는 형광색에서 영감을 얻은 그래픽 디자인, 의류, 브랜드 홍보에 다시 사용되면서 신스웨이브 음악(1980년대 유행한 전자음악·옮긴이)이나 옛날식 조악한 화면을 연상하게 한다.

사용법

네온색을 사용할 때는 채도를 조심하자. 순수한 검은색이나 흰색 바탕 또는 타이포그래피를 활용하여 핫 핑크를 조금 누그러뜨림으로써 현대적이고 그래픽아트적인 이미지를 만들어보자.

색상 값
Hex code: #f600ca
RGB: 246, 0, 202
CMYK: 17, 87, 0, 0
HSL: 311, 100%, 96%

일반적 의미
• 환각적
• 유희적
• 혁신적

댄 플래빈Dan Flavin, 〈5월 25일의 사선The Diagonal of May 25th〉, 1963년

예술, 디자인, 문화에 등장하는 네온 핑크

• 라즐로 모홀리 나기, 〈무제/밤의 도로 교통(분홍과 빨강으로 된 교통류와 흰 불빛)〉, 사진, 1937~1946년경
• 제임스 터렐, 〈엔드 라운드: 간츠펠트〉, 조명설치미술, 2006년
• 하우스 오브 홀랜드, '레디 투 웨어 컬렉션', 패션, 2019년 봄/여름

핑키쉬 Pinkish

과거

바우하우스 디자인이라고 하면 우리는 대체로 원색의 팔레트와 콘크리트 건물을 떠올릴 것이다. 하지만 바우하우스의 팔레트와 사진, 벽지 디자인, 인쇄된 포스터의 바탕색에서는 흙빛이 감도는 로즈색도 자주 볼 수 있다.

이 현대적 분홍은 바우하우스의 예술가와 디자이너들의 예시를 따라, 집 안 살림들을 돋보이게 하는 중성색 바탕으로 사용된다. 바실리 칸딘스키의 집이 최근에 복원되었는데, 거실이 겨자 톤의 노란색과 핑키쉬 로즈였으며 금색 잎으로 장식되어 배치와 질감을 세심하게 고려했다는 것을 알 수 있었다. 발터 그로피우스Walter Gropius가 설계한 데사우 퇴르텐 주택 단지(주로 저소득층을 위한 주택 개발 사업을 의미한다·옮긴이)의 실내 복도와 입구에는 핑키쉬를 칠해 따뜻하고 친근한 분위기를 조성했다. 파울 클레는 〈세 집 Three Houses〉에서 핑키쉬로 공간과 차원을 실험했으며, 아니 알베르스와 요제프 알베르스는 집 안의 벽지와 직물에 사용함으로써 이 색의 친근함을 잘 살려냈다.

현재

바우하우스의 작품 중에 핑키쉬가 상대적으로 눈에 띄지 않은 이유는 분류가 어려워서일 것이다. 대부분 손으로 직접 혼합했기 때문에 정확히 색조를 꼬집어내기가 힘들다. 그러나 이 색은(또는 핑키쉬 범주의 색은) 현대성, 유행과 불가분한 관계를 맺고 있기에 오늘날 디자이너와 건축가들은 실내 공간과 건축물의 구성 요소에 분홍을 주된 중성색으로 사용하려는 경향을 보인다.

사용법

인테리어에서 핑키쉬를 중성적이고 따뜻한 바탕색으로 사용해보자. 보색인 보태니컬 그린과 배색하고, 채도 높은 짙은 빨강이나 주황을 강조색으로 사용해 현대적인 분위기를 내보자.

색상 값

Hex code: #ceafb2
RGB: 206, 175, 178
CMYK: 19, 31, 21, 0
HSL: 354, 15%, 81%

일반적 의미

- 지적인
- 편안한
- 친근한

바우하우스 데사우Bauhaus Dessau, '마스터 하우스Master House No. 3', 인테리어

예술, 디자인, 문화에 등장하는 핑키쉬

- 파울 클레, 〈세 집〉, 회화, 1922년
- 사릿 샤니 헤이, '바우하우스에 바치는 컬렉션', 가구/텍스타일, 2019년
- 아자이 어소시에이트, '미국 로스앤젤레스의 웹스터 매장', 건축물, 2020년

밀레니얼 핑크 Millennial Pink

과거

밀레니얼 핑크는 명확하게 정의 내리기 어려운 색이지만 2017년 온라인상에서 3만 2000번 이상 언급됐다. 미디어에 수없이 출현하고, 실용적인 라이프스타일 브랜드 소셜 미디어와 Y세대 소비자들의 각광을 받으며 이 모호한 색은 일약 스타가 되었다. 로즈 골드와 더스티 핑크(회색이 도는 분홍·옮긴이) 사이 어딘가에 있는 이 색은 심지어 이름을 지을 때조차 '텀블러 핑크'와 '스칸디나비안 핑크' 중 해시태그에서 더 많이 언급된 쪽으로 정하겠다고 하여 경쟁이 벌어지기도 했다.

이 색이 중요해진 건 1998년 사진작가 유르겐 텔러Juergen Teller가 영국 모델 케이트 모스를 찍은 사진 때문일 것이다. 뿌리 부분의 물이 빠져 연어색처럼 보이지만 원래는 밝은 분홍이었던 머리카락이 베개 위에 마구 흐트러져 있는 모습이었다. 한편 영국의 패션 디자이너인 폴 스미스Paul Smith는 2005년 로스앤젤레스에 매장을 열었을 때 외관을 완전히 파스텔 핑크로 칠해 자신의 스타일을 아주 강렬하게 표현했다. 2010년대에 들어서자 인스타그램에서 유행하는 것이 미의 기준으로 주목받으며 폴 스미스의 분홍색 벽은 이 세대의 상징이 되었고, 2014년 폴 스미스의 남성복 봄 컬렉션은 분홍색 계열이 주를 이루었다. 같은 해에 인테리어 디자이너 인디아 마다비India Mahdavi는 런던의 갤러리 앳 스케치를 새로 디자인했는데, 이곳은 군침이 도는 로즈 쿼츠 핑크로 눈을 뗄 수 없을 만큼 매력적인 공간으로 변신해 세계에서 가장 인스타그램에 자주 올라오는 레스토랑이 되었다.

그 후의 일은 디자인계에서 중요한 순간으로 남았다. 나이키, 아크네, 셀린느, 조나단 선더스를 포함해 유명 브랜드들이 밀레니얼 핑크로 짧지만 큰 상업적인 성공을 거둔 것이다.

색상 값

Hex code: #efc7c5
RGB: 239, 199, 197
CMYK: 4, 29, 19, 0
HSL: 3, 18%, 94%

밀레니얼 핑크의 다른 이름

- 텀블러 핑크Tumblr Pink
- 스칸디나비안 핑크 Scandinavian Pink
- 로즈 쿼츠(장미 석영)Rose Quartz

일반적 의미

- 젊음
- 도전적인
- 열망하는

현재

밀레니얼 핑크의 상승세는 중대한 분기점을 맞았다. 분홍색 계열은 상업적으로 어마어마하게 사용되면서도 이와 동시에 젠더와 관련된 전통적인 개념에 반하는 새로운 입장을 취하게 되었다.

사용법

단색 톤 배색으로 우아하고 현대적인 밀레니얼 핑크 팔레트를 만들어보자. 이 색은 분홍을 사용하는 기존 방식에 도전하여 여러 분야의 디자인에 적용해보도록 우리를 유혹한다.

리한나Rihanna, '펜티 x 푸마Fenty x Puma', 2017년 봄/여름

예술, 디자인, 문화에 등장하는 밀레니얼 핑크
- 애플, '아이폰 6S 로즈 쿼츠', 제품 디자인, 2015년
- '팬톤 13-1520 로즈 쿼츠', 팬톤 올해의 색, 디자인, 2016년
- 키너슬리 켄트, '페기 포션 매장', 영국 런던, 인테리어 디자인, 2019년

페일 핑크 Pale Pink

과거

밀레니얼 핑크의 열기가 사라지자 그 자리에는 화려함은 낮추고 차분함은 높인 색조가 남았다. 이제 우리는 수십 년 동안 계속된 과도한 소비지상주의에 등을 돌리고 더 의미 있는 제품을 폭넓은 시야로 찾기 시작했다. 색을 선택할 때도 마찬가지다.

　2017년 여름, 런던의 킹스크로스에 격자무늬의 두 건물이 갑자기 들어섰다. 이 새로운 사무실 건물은 대규모 재개발 계획의 일부였다. 이 두 건물이 같은 시기에 개발된 다른 건축물보다 더 눈에 띈 이유는 로즈 핑크와 페일 핑크를 사용한 외관 때문이다. 근처에 있는 세인트 판크라스 르네상스 호텔의 벽돌을 닮은 두 분홍색은 서로 이야기를 주고받는 듯했다. 연결되면서도 구별되는 두 건물은 공간의 가치를 높여주었다.

현재

페일 핑크 사용법은 이해하기 쉬우며 2019년에 완공된 스위스 로만스호른의 중등학교처럼 건물이나 도시 계획에 유용하게 사용되기도 한다. 건축가 박 고든Bak Gordon과 베른하르트 마우러Bernhard Maurer 건축사무소가 함께 설계한 이 중등학교는 짙은 분홍색 창문 셔터가 달린 분홍색 콘크리트 건물이었고, 단조로울 수도 있는 건물에 부드럽게 조화를 이루는 베이직 타일을 사용해 학습에 알맞은 밝은 환경을 조성했다.

　건축물에 색을 적절히 사용하면 세련되고 지속적인 좋은 결과물을 기대할 수 있다. 우리가 생활하는 건물의 주요 부분에 밝은 색을 배색하면, 자연광을 이용해 복잡한 도시 환경에서도 시각적으로 확 트이고 친근한 공간을 만들 수 있다.

색상 값
Hex code: #efded4
RGB: 239, 222, 203
CMYK: 5, 12, 13, 0
HSL: 22, 11%, 94%

페일 핑크의 다른 이름
· 모던 핑크Modern Pink
· 네오 파스텔 핑크Neo-
Pastel Pink

일반적 의미
· 편안한
· 친근한
· 연결된

더건 모리스 아키텍트Duggan Morris Architects, 'R7', 영국, 2017년

사용법

친근한 페일 핑크와 대비되는 초록색과 하늘색을 보조색으로 배색하면 다
정하면서도 활기찬 공간을 만들 수 있다.

예술, 디자인, 문화에 등장하는 페일 핑크

• 애그니스 마틴, 〈무제〉, 회화, 1963년
• 'COS + 스나키텍처 팝업 스토어', 로스앤젤레스, 인테리어 디자인, 2015년

오베르진 Aubergine

과거

짙은 보라색이 감도는 갈색 색조인 오베르진(가지를 뜻하는 프랑스어·옮긴이)
이 처음 색으로 명명된 건 1915년이었다. 20세기의 전반부에는 전후의 절
제된 분위기와 기능주의 때문에 사용하는 색이 표준화되었고 색을 제조하
는 것 역시 제한적이었다. 그런 경향은 헨리 포드 덕분에 페인트와 산업용
도료에서 특히 심해졌다(포드가 대량생산한 자동차 모델T는 검은색으로만 생산
되었다·옮긴이). 다양함을 추구하는 찰스 임스Charles Eames와 레이 임스Ray
Eames 같은 디자이너들은 매우 분노했다. 레이 임스는 허먼 밀러 가구 회사
에 영입되어 새로운 가구를 만들 때까지 사용할 수 있는 합성수지 도료의
색상이 별로 없어서 매우 낙심한 상태였다. 그녀는 가지에서 영향을 받아
1968년 임스 셰즈 롱(긴 의자인 롱 체어를 프랑스어로 발음한 것·옮긴이)의 다리
부분과 초기 라운지 체어의 가죽 덮개에 윤기가 흐르는 오베르진 유약을
세심하게 사용했고, 출시되자마자 이 독특한 색은 고급스러운 분위기로 호
평 받았다.

현재

오늘날 오베르진은 평범한 검정을 대신하는 세련된 색으로 사용된다. 로낭
부홀렉과 에르완 부홀렉 형제는 비트라 가구의 '식물형 의자'를 만들었는
데 산업용 플라스틱의 메마른 느낌을 상쇄하기 위해 짙은 오베르진을 사용
했다. 그럼으로써 인테리어의 다른 요소와 조화를 이루는 친근한 아름다움
을 창조했다.

사용법

그윽하고 어두운 오베르진과 검은색에 따뜻한 금색을 강조색으로 사용하
면 균형을 이루므로 인테리어에 전반적으로 아늑하고 조화로운 느낌을 줄
수 있다.

색상 값
Hex code: #503c47
RGB: 80, 60, 71
CMYK: 61, 68, 47, 49
HSL: 327, 25%, 31%

오베르진의 다른 이름
• 에그플랜트(가지)Eggplant

일반적 의미
• 특색 있는
• 세련된
• 편안한

무티나Mutina(바버＆오스거비Barber&Osgerby 디자인), '레인 타일Lane Tiles', 2018년

예술, 디자인, 문화에 등장하는 오베르진
• 허먼 밀러(찰스와 레이 임스 디자인), '670 라운지 의자', 가구, 1958년
• 비트라(로낭 부홀렉, 에르완 부홀렉 디자인), '식물형 의자', 가구, 2009년

비트루트 Beetroot

과거

뿌리채소인 비트루트(국내에서는 비트 또는 사탕무라고 주로 부른다·옮긴이)로 요리해본 적이 있는 사람은 옷에 묻은 비트루트즙이 얼마나 지우기 힘든지 알 것이다. 사실 비트루트즙은 적어도 16세기부터 식물성 염료로 사용되어 왔다. 빅토리아 시대에는 거의 모든 음식을 비트루트즙으로 착색했으며 심지어는 모발 보호제, 입술과 볼을 물들이는 화장품으로도 사용했다. 비트루트는 베타레인 색소 때문에 분홍색을 띤다. 1856년까지 거의 대부분의 섬유염료는 천연 재료로 만들어졌으나 합성 염료가 발명되고 선명한 색상을 원하는 수요가 높아지며 비트루트와 같은 천연 색상은 거의 기억 속으로 사라졌다.

현재

독성이 강하고 생분해되지 않는 인공염료가 초래하는 건강과 환경 문제를 걱정하는 목소리가 커지면서 천연 안료의 시대가 다시 오고 있다. 천연 안료를 사용하면 재활용하기 쉬워 결과적으로 더 지속 가능한 제품을 만들 수 있다. 아보카도, 양파, 오렌지 같이 우리가 매일 섭취하는 다양한 과일과 식물의 과육, 껍질에도 귀중한 색이 들어 있다. 니콜 스티언스워드가 설립한 재료 혁신 스타트업 회사인 카이쿠 리빙 컬러는 예술가와 디자이너들을 위해 매립지에서 썩기 마련인 쓰레기들을 귀중한 자원으로 변신시킨다.

사용법

흙색 뿌리부터 빨간빛이 도는 보라색 중심부와 부드러운 초록색 잎까지, 비트루트의 여러 부분을 보고 영감을 얻어 천연 팔레트를 만들어보자.

색상 값
Hex code: #d31448
RGB: 214, 90, 83
CMYK: 10, 99, 59, 2
HSL: 344, 90%, 83%

일반적 의미
- 생생한
- 소박한
- 천연의

카이쿠 리빙 컬러Kaiku Living Color의 기계로 추출한 비트루트 염료

예술, 디자인, 문화에 등장하는 비트루트
- 지스타 로우와 아크로마, '천연염색', 패션, 2019년
- 제인 버스틴, 〈2층 창문에서〉, 혼합 매체, 2019년

리빙 라일락 Living Lilac

과거

아주 작은 바이올렛 점들이 매혹적인 표면 효과를 만든다. 이 복잡하고 정밀한 모양은 인간이 아니라 박테리아가 자라며 만들어낸 작품이다. 미생물은 색상과 색조의 새로운 영역을 보여준다. 2018년 페이버 퓨처스의 포브스 안료 컬렉션에 새로 추가된 것은 단순히 안료나 염료가 아니라 박테리아가 새로운 색을 만들어내는 일련의 과정이었다.

바이오 디자인의 선구자이자 생명공학 자문회사인 페이버 퓨처스의 설립자 나차이 오드리 치자Natsai Audrey Chieza는 지난 7년 동안 안료를 생산하기 위해 미생물을 연구해왔다. 스트렙토미세스 코엘리콜로Streptomyces coelicolor 박테리아 안료 분자(악티노로딘)는 다양한 파랑-보라색의 비밀을 쥐고 있다. 흙에서 사는 이 유기체는 단백질 섬유와의 상호작용으로 생체분해가 가능한 살아 있는 안료를 만들며, 기존의 공정보다 훨씬 더 적은 양의 물을 사용하여 화학물질 없이도 섬유를 염색할 수 있다. 빛에 서서히 퇴색하는 유기적인 색이 점점 부상하는 오늘날 이 색은 소비자와 브랜드에 새로운 미의 가치와 제로 웨이스트Zero-Waste에 관한 개념을 제시한다.

색상 값
Hex code: #9e9af7
RGB: 158, 154, 247
CMYK: 39, 39, 0, 0
HSL: 243, 38%, 97%

리빙 라일락의 다른 이름
• 리빙 리비둠Living Lividum

일반적 의미
• 혁신적인
• 지속가능한
• 지적인

스트렙토미세스 코엘리콜로 박테리아 군집

예술, 디자인, 문화에 등장하는 리빙 라일락
- 라우라 러크먼&일파 시벤하르, '리빙 컬러 프로젝트', 텍스타일, 2017년
- 클로리픽스, '섬유를 위한 바이오 염료', 염료, 2018년

현재

이 색이 가져온 혁신은 굉장하다. 그 자체로 색을 만드는 공정의 엄청난 기술적 변화이며, 섬유 산업에서 쓰레기를 배출하지 않을 수 있다는 획기적인 가능성을 보여준다. 2020년 바이오 디자인 회사인 리빙 컬러 컬렉티브는 박테리아의 한 종류인 잔티노박테리움 리비둠Janthinobacterium lividum의 짙은 바이올렛 안료 분자로 수소이온 농도, 온도, 심지어 소리에 반응해 유기적인 색들을 만들어내는 기술을 스포츠의류 대기업인 푸마에 공개했다. 그들이 협력한 '디자인 투 페이드Design To Fade' 개념은 환경에 미치는 영향을 최소화하면서도 평범한 스포츠의류 팔레트를 새롭게 창조해냈다.

　의류 분야의 과학적 연구는 계속해서 진보할 것이며, 나중에는 다양한 바탕 재료나 환경에 반응하는 팔레트를 개발할 것으로 예상된다.

사용법

유기물질로 만들어진 다양한 파랑-바이올렛 색조에서 영감을 얻어보자. 보색인 코럴로 강조하면 진보적이고 지적인 팔레트를 만들 수 있다.

이 색이 가져온 굉장한 혁신은
그 자체로 색을 만드는 공정의 엄청난
기술적 변화이며, 섬유 산업에서 쓰레기를 배출하지
않을 수 있다는 획기적인 가능성을 보여준다.

푸마×리빙 컬러 컬렉티브Puma×Living Colour Collective, '디자인 투 페이드', 2020년

흰색 & 페일 White&Pale

이 얌전한 색들은 눈 깜짝할 사이에 지나쳐버리기 쉽다. 하지만 흰색 계열의 미묘함을 알아채는 법을 배운다면 우리는 이 색이 언뜻 보기와는 다르다는 사실을 알게 될 것이다. 다른 모든 색과 마찬가지로, 조금 깊게 들어가면 흰색에서도 깊이와 이중성을 볼 수 있다. 흰색은 빛과 밀접한 관계를 맺고 있으므로 우리 눈은 페일 톤Pale Tone(채도는 낮지만 가장 밝은 계열·옮긴이)의 변화를 잘 감지한다. 색상이 흰색에 가까울수록 더 많은 빛이 우리 눈에 반사되기 때문이다.

어떤 색이든 맥락과 문화가 감정적인 반응에 영향을 준다. 그리고 이런 미묘한 차이는 다른 색보다 페일 계열에서 분명하게 관찰하기 쉽다. 예를 들어 손바닥에 놓인 멋진 페일 조약돌은 특별하고 순수하며 깨끗해 보이지만, 같은 색을 방 전체에 칠하면 방이 차가운 병실처럼 보인다.

최초의 자연적인 흰 안료인 백악과 불에 그을린 뼈는 전통을 떠올리게 한다. 일본에서 '하양'을 뜻하는 白(시로)는 '텅 비어 있음'을 나타내고, 중국에서 흰색은 변화를 뜻하므로 죽음과 슬픔, 거듭남을 의미한다. 백지, 깨끗한 석판clean slate(영미 문화권에서 새로운 시작을 뜻하는 표현이다·옮긴이), 새로운 삶을 의미하는 흰색은 앞으로 서서히 채워나갈 빈 공간이 될 수 있다.

이런 다양한 색상과 더불어 흰색의 극치인 브릴리언트 화이트도 있다. 타이타늄 화이트라고도 불리는 이 색은 지금은 어디서든 볼 수 있지만 20세기 초까지는 구할 수 없는 안료였다. 이 빛나는 흰색은 사용자들이 신뢰하는 '안전하고 깨끗한' 신호를 전달하며, 눈에 확 띄는 도로 표시부터 주방용품, 의료 용품에 이르기까지 오늘날 이 색을 폭넓게 사용하는 건 너무도 당연한 일이 되었다.

1950년대 후반 미니멀리즘이 확산되면서 무채색은 정점에 도달했다. 빛을 인식하고 경험하는 텅 빈 하얀 공간을 이상적으로 그렸기 때문인데 이런 미적인 가치는 지금도 유효하다. 오늘날 구글, 페이스북과 같은 기술 회사는 글씨와 배경에 흰색을 두루 배치한다. 애플은 색이 조금 들어간 흰색과 밝은 메탈색을 브랜드의 핵심 팔레트로 사용하여 제품에 중요하고 현대적인 분위기를 불어넣으며 제품의 질에 최대한 집중할 수 있도록 했다.

최근에 컨템퍼러리 디자이너들과 과학자들은 진주를 비롯한 특정 물질에서 자연 발생하는 은화Iridescence 현상을 연구하기도 한다. 은화 현상에서 보이는 아름다운 색은 안료가 아니라 물질 구조가 빛과 상호작용한 결과로, 색 자체를 다른 방식으로 보도록 영감을 준다.

이 장에서 살펴볼 색

초크 화이트(백악) Chalk White

과거

수백만 년 전, 오늘날 대륙의 모습으로 지구가 한창 형성되고 있을 때 바다는 미세한 식물성 플랑크톤의 저질(물속 바닥을 구성하는 퇴적물·옮긴이)을 어마어마하게 남겼고 세월이 흘러 이는 탄산칼슘 즉, 백악이 되었다. 영국 해협의 유명한 흰 절벽은 백악층으로 유명하다.

분말 형태로 잘 부서지는 부드러운 흰색 물질인 백악(초크)은 광물과 색이 합쳐진 것으로, 물질적 특성이 사용법과 깊게 연관되어 있다. 초기 동굴 벽화를 보면 초크는 레드 오커색 들소 그림에 음영을 넣는 데 사용됐다. 고대 영국에는 '초킹Chalking'이라는 의식이 있었는데 이때 각 집단에 속한 사람들 또는 '초커Chalker(백악을 으깨는 사람)'들이 백악을 으깨고 개어 영국 예술의 가장 오래된 형태를 창조했다. 옥스퍼드셔에 있는 〈어핑턴의 백마 Uffington White Horse〉, 산비탈에 새겨진 사람들과 말들의 형상이 그 예시다. 백악은 수천 년간 미술에서 밝은 색상을 혼합하는 데 쓰였으며, 오늘날에도 예술가들이 자주 찾는 표현 수단이다.

현재

칠판, 아스팔트 포장재, 사람의 몸 위에도 갈겨쓸 수 있는 백악은 즉각적인 소통 수단이다. 에티오피아의 카라족은 전통적으로 연인을 찾고 적을 위협하기 위해 몸과 얼굴을 백악으로 칠했다. 이러한 장식 행위는 집단 소속감의 경험이자 정체성을 느끼게 하고 통과의례을 치르는 수단이기도 하다.

사용법

초크 화이트는 채도의 균형을 잘 잡아준다. 핫 핑크, 옐로 오커와 배색해 시각적 정체성을 자신감 있게 표현해보자.

색상 값
Hex code: #f5ede4
RGB: 245, 237, 228
CMYK: 0, 3, 7, 4
HSL: 32, 7%, 96%

초크 화이트의 다른 이름
• 잉글리시 화이팅English Whiting
• 크레타Creta

일반적 의미
• 감촉
• 평온한
• 표현력

캐럴 벡위스Carol Beckwith, 앤절라 피셔Angela Fisher,
'초크를 칠한 카라족 청년Young Kara Man with Chalk Paint', 에티오피아 오모강, 2013년

예술, 디자인, 문화에 등장하는 초크 화이트
• 〈어핑턴의 백마〉, 영국, 랜드아트, 후기청동기시대
• 에릭 레빌리어스, 〈백악으로 난 길〉, 회화, 1935년
• 대런 하비 리건, 『에라틱』, 사진집, 2019년

레드 화이트(연백) Lead White

과거

플레이크 화이트라고도 알려진 레드 화이트('레드lead'는 납을 의미한다·옮긴이)는 예술가들이 주로 사용한 흰색 안료다. 이 위험한 색은 19세기에 합성 안료가 개발되고 나서야 대체됐다.

4세기 소아시아 지역(현재의 터키)에서 레드 화이트를 사용했다는 최초의 기록이 있다. 그에 따르면 도기 단지를 납과 식초로 칠한 다음 동물의 독한 분뇨로 봉했고, 유독한 발효 증기가 얇은 탄산납 층을 만들면 그것을 긁어내어 분말로 만들어 팔았다. 티치아노, 페르메이르, 렘브란트와 같은 화가들은 납을 함유한 이 안료를 우아한 의복의 주름이나 도기 주전자를 표현할 때 썼고, 사람의 피부색을 또렷하게 칠하는 데 사용하기도 했다. 한편 엘리자베스 여왕 시대의 영국에서는 나이를 숨기고 피부의 결점을 가리는 화장품으로 레드 화이트를 사용했는데, 피부에 빠르게 흡수되어 신체와 신경 손상의 원인이 되는 납중독을 일으키기도 했다. 얼굴을 하얗게 칠할수록 고통도 더 컸다.

현재

독성분이 있는 이 안료는 1970년대에 금지령이 떨어지기 전까지 가정용 페인트, 법랑 그릇, 화장품에 사용되었다. 레드 화이트의 유산은 현대 화장품에서도 볼 수 있다. 다행히 오늘날 우리가 바르는 컨실러에는 독 성분이 들어 있지 않지만, 레드 화이트의 교훈을 꼭 기억해야 한다. 완벽한 피부는 결코 손에 넣을 수 없고 심지어 치명적이기까지 하다는 사실을 말이다.

색상 값
Hex code: #f2f9e7
RGB: 242, 249, 231
CMYK: 3, 0, 7, 2
HSL: 83, 7%, 98%

레드 화이트의 다른 이름
• 플레이크 화이트Flake White
• 코스메틱 화이트Cosmetic White
• 크렘니츠 화이트Cremnitz White

일반적 의미
• 순수
• 은폐
• 우울한

얀 페르메이르, 〈편지를 읽는 파란 옷의 여인Woman in Blue Reading a Letter〉, 1663~1664년

사용법

레드 화이트와 비슷한 불투명한 흰색 바탕과 배색해 독특한 팔레트를 만들어보자. 레드 화이트는 미세하게 따뜻한 언더톤이 있으므로 탁한 겨자빛 노란색과 잘 어울린다. 농후하고 무거운 색의 듀오톤 팔레트는 고급스러운 브랜드에 이상적이다.

예술, 디자인, 문화에 등장하는 레드 화이트

- 티치아노, 〈여인의 초상〉, 회화, 1510~1512년경
- 마를렌 뒤마, 〈루시〉, 회화, 2004년

플라스터(석회) Plaster

완벽한 바탕인 플라스터는 분홍색이 약간 도는 따뜻하고 부드러운 페일Pale 이다. 석고, 물, 재(심지어는 머리카락)로 만들어진 석회는 초기 문명사회에서 갈대로 만든 집을 보호하기 위해 처음 사용됐다. 고대 상형문자는 주로 부드러운 석고 표면 위에 쓰였고, 로마인들은 그리스 조각상 복제품 수천 개를 석고로 주조했다. 또한 폼페이에 있는 '베티의 집House of Vettii'에서 볼 수 있는 것처럼 부유한 사람들은 저택 벽에 회반죽을 바르고 그 위에 바로 그림을 그리는 프레스코 벽화로 건물을 꾸미기도 했다.

현재

현대의 디자인은 따뜻한 지역의 인테리어에서 주로 보이는 석회와 백악질의 그윽한 분위기를 점점 더 그리워하고 있다. 연한 석회 벽은 우리의 마음 깊은 곳에서 촉감과 색, 심지어 그 장소에 대한 감각마저 환기시킨다. 이는 인테리어에서 날 것 그대로의 표면 처리를 원하는 새로운 요구와 잘 맞아떨어진다.

환경을 의식하는 목소리가 커진 덕분에 플라스터는 재료 측면에서도 새롭게 인기를 얻고 있다. 다른 도료에 함유된 화학물질의 피해가 알려지면서 백악과 석회 도료의 사용이 더 늘었다.

사용법

과거에서 온 이 부드러운 톤은 여전히 매혹적이며 현대적인 분위기를 자아내기도 한다. 짙은 갈색 계열, 짙은 캐러멜색과 조합해 차분하고 자연스러운 인테리어를 만들어보자.

색상 값
Hex code: #dbcabf
RGB: 219, 202, 191
CMYK: 16, 21, 24, 1
HSL: 23, 13%, 86%

플라스터의 다른 이름
- 라임워시(석회도료)
 Limewash
- 라임 화이트Lime White

일반적 의미
- 보호하는
- 정직한
- 가공하지 않은

〈아프로디테와 에로스가 조각된 석고 엠블레마〉, 지중해 연안, 1~2세기경
(엠블레마는 모자이크의 타일과 같이 삽입된 조각을 의미한다·옮긴이)

예술, 디자인, 문화에 등장하는 플라스터
- 〈타악기를 든 여인〉, 이집트, 회화, 기원전 1250~1200년
- 〈펜테우스의 죽음〉, 이탈리아 폼페이의 베티의 집, 프레스코 벽화, 서기 62년
- 레이철 화이트리드, 〈모델Ⅲ〉, 조각, 2006년

본 Bone

과거

고대 인류가 동물의 뼈를 화덕에 구우면서 역사가 가장 오래된 안료가 탄생했다. 까끌까끌하고 희끄무레한 이 무기질은 석회화된 상태라서 따뜻하고 부드러운 색을 띤다. 조금 덜 섬뜩한 대체품이 생기고 나서 예술가의 안료로서는 쇠퇴했지만 뼈 자체는 예술의 역사와 오래도록 관계를 맺어왔다. 그러한 예는 인체 구조를 더 잘 그리기 위해 시체를 해부한 레오나르도 다빈치부터 인간의 필멸을 상징하는 '메멘토 모리'를 표현하기 위해 정물화에 해골을 그린 17세기 네덜란드 예술가까지 다양하다.

현재

죽음은 전형적으로 흰 해골이나 망토를 걸친 저승사자로 표현된다. 하지만 타로카드와 같은 오래전부터 전해져 내려오는 풍속에서 죽음은 위협적인 것이 아니라 부활을 예고하는 사건이 되기도 한다. 어떤 것이든 간에 죽음 후에 인간이 남긴 자취는 계속해서 우리를 매료하는 주제이자, 오늘날까지도 예술가들에게 영감을 불어넣는 원천이다. 예를 들어 스위스 예술가인 올라프 브루닝Olaf Breuning은 2002년작 설치미술에서 우리의 진정한 모습을 뼈서리게 상기시키는 장치로서 방과 정원에 해골을 전시했다.

예세니아 티볼트 피카조Yesenia Thibault-Picazo는 2001년 구제역으로 수백만 마리의 소들이 도살되어 매장된 자리에서 수백, 수천 년 후에 뼈가 발굴되는 모습을 상상하여 '컴브리안 본 마블Cumbrian Bone Marble' 연작을 제작했다. 시사하는 바가 큰 이 작품을 마주하면 우리가 생산하는 수많은 음식 쓰레기를 다시 생각해보게 된다.

색상 값
Hex code: #d9cfc6
RGB: 217, 207, 198
CMYK: 17, 18, 22, 1
HSL: 28, 9%, 85%

일반적 의미
• 육체적인
• 안정적인
• 부드러운

사용법

이 현실적인 색을 표백하지 않은 부드러운 중성색과 조합하면, 과거를 돌아
보는 것의 중요성을 환기하는 공간이나 환경에 적합할 것이다.

예세니아 티볼트 피카조,
'컴브리안 본 마블' 연작 중,
2013년

예술, 디자인, 문화에 등장하는 본

- 필립 드 샹파뉴, 〈해골을 배치한 정물화(바니타스)〉, 회화, 1660년대
- 올라프 브루닝, 〈해골〉, 설치미술, 2002년
- 에마 위터, '당신이 반드시 죽는다는 사실을 기억하라' 연작, 조각, 2019년

타이타늄 화이트Titanium White

과거

수천 년 동안 손에 넣을 수 없었던, 흰색 중에서도 가장 흰 색은 20세기 초 반에 타이타늄 화이트(브릴리언트 화이트)가 발명되면서 마침내 안료의 형태 로 등장했다. 레드 화이트(246쪽 참고)보다 두 배나 은폐력이 뛰어나고 이전 의 흰색보다 빛을 훨씬 더 많이 반사하는 타이타늄 화이트는 도료로 쓰일 때 훨씬 밝아 보인다. 이 색은 예술과 디자인에서 흰색의 사용법을 완전히 바꿔놓았고 우리가 흔히 보는 밝은 톤을 탄생시켰다.

개념적으로 브릴리언트 화이트는 결연하고 단호한 시작을 나타낸다. 빅 뱅의 여파, 백색광, 깨끗한 뒤처리, 새로운 시작.

현재

오늘날 어디에서나 보이는 브릴리언트 화이트는 좋은 품질의 상징이 되었 다. 애플은 순수한 흰색과 양극산화 처리한 밝은 금속을 주요 제품의 중심 팔레트로 사용해 산만함을 줄이고 자신들의 디자인 언어를 최대한으로 살 렸다. 흰색, 검은색, 크림색을 사용한 제한된 단색 팔레트는 수많은 상업적 성공 사례를 만들어냈고, 세련됨의 보편적인 표현으로서 고급 브랜드에 효 율적으로 사용되었다. 샤넬의 수석 디자이너였던 칼 라거펠트Karl Lagerfeld 는 이렇게 말했다. "검은색과 흰색은 언제 봐도 현대적이다. 그게 무슨 의미 가 됐든."◆

◆ 칼 라거펠트, 카린 로이펠트Carine Roitfeld, 『사랑스러운 검은 재킷: 샤넬 클래식 리비지티 드The Little Black Jacket: Chanel's Classic Revisited』, 2014년

색상 값
Hex code: #fbfaf6
RGB: 251, 250, 246
CMYK: 2, 1, 4, 0
HSL: 48, 2%, 98%

타이타늄 화이트의 다른 이름
- 브릴리언트 화이트Brilliant White
- 브라이트 화이트Bright White

일반적 의미
- 순수한
- 신성한
- 상징적인

샤넬 '오트 쿠튀르Haute Couture', 파리, 2020년 봄/여름

사용법

타이타늄 화이트의 아주 선명하고 깨끗한 특징은 칠흑 같은 검정과 완벽한 조화를 이룬다. 이 조합을 사용해서 깔끔하고 유행을 타지 않는 세련된 브랜드 아이덴티티를 만들어보자.

예술, 디자인, 문화에 등장하는 타이타늄 화이트
• 카지미르 말레비치, 〈흰색 위의 흰색〉, 회화, 1918년
• 피터르 몬드리안, 〈브로드웨이 부기우기〉, 회화, 1942~1943년
• 애플, '아이북(흰색)', 제품 디자인, 2001년

루너 화이트Lunar White

과거

달의 신비함은 오래도록 예술가와 과학자들을 매료시켰다. 낭만주의 화가인 프란시스코 고야는 1789년 작품 〈마녀들의 안식일Witches' Sabbath〉에서 달을 '다른 세상'으로 사람들을 인도하는 하얀 빛으로 표현했다. 이와 비슷하게 J. M. W. 터너의 작품 〈전함 테메레르The Fighting Temeraire〉에서는 가느다란 초승달의 진주처럼 영묘한 빛이 전체 그림의 분위기를 장악한다. 그리고 1969년, 인류가 최초로 달에 착륙했을 때 편평한 회색 표면이 희미하게 전 세계 텔레비전에 방송되면서 달에 관한 완전히 새로운 관점과 신화가 탄생했다.

현재

달은 예술과 디자인에서 계속해서 영감이 되는 대상이다. 2007년 해비타트는 버즈 올드린Buzz Aldrin과 협력해 문버즈 램프Moonbuzz lamp를 만들었다. 우주 비행사 올드린이 1969년 발을 내디딘 달의 표면을 완벽하게 재현한 미니어처였다. 2019년 제임스 터렐은 빛나는 달에서 영감을 받아 〈어쿼리어스, 미디엄 서클 글라스Aquarius, Medium Circle Glass〉라는 조각 작품을 만들었는데, 다른 인식으로 사물을 봄으로써 잠시 멈추어 고요의 순간을 갖도록 한다. 오디오 회사인 소노스는 실내와 조화를 이루는 기기에 대한 수요에 부응하여 무브 스피커를 출시했다. 눈에 거슬릴 정도로 환한 브릴리언트 화이트나 너무 짙은 검정 대신에 고요한 루너 화이트를 선택한 것이다.

사용법

바이올렛과 회색이 감도는, 천상에서 내려온 듯한 루너 화이트는 자극이 난무하는 세상에 꼭 필요한 사색적이고 평화로운 분위기를 조성하는 데 도움이 된다. 부드러운 루너 화이트와 섬세한 보라, 파란색 계열을 조합하여 제품을 디자인해보자.

색상 값
Hex code: #ced5dc
RGB: 206, 213, 220
CMYK: 23, 13, 11, 0
HSL: 210, 6%, 86%

루너 화이트의 다른 이름
• 문 화이트Moon White

일반적 의미
• 성찰적인
• 매혹적인
• 고요한

소노스Sonos, '무브Move'(루너 화이트 색상의 스피커)

예술, 디자인, 문화에 등장하는 루너 화이트

- 만 레이, 〈르 몽드〉, 사진, 1931년
- 윌리엄 앤더스, 〈지구돋이〉 사진, 1968년
- 케이티 피터슨, 〈토털리티〉, 설치미술, 2016년

글레이셜 아이스(빙하얼음)Glacial Ice

과거

1893년 살을 에는 북극의 추위 속에서 노르웨이의 탐험가 프리드쇼프 난센 Fridtjof Nansen은 이렇게 말했다. "북극의 밤보다 더 아름다운 것은 세상에 존재하지 않는다. 상상 속에서나 볼 법한, 너무나 영묘한 색으로 칠해진 꿈의 세계다. 한 가지 색이 녹으면서 다른 색으로 번진다." 인간은 차가운 하늘색 언더톤을 반사하는 브릴리언트 화이트의 광활함에 강하게 매혹된다. 19세기 미국 예술가 프레더릭 에드윈 처치Frederic Edwin Church는 그의 작품에서 서서히 희미해지는 흰색 지평선 앞에 놓인, 단단히 얼어붙은 빙산의 모습을 담아냈다.

현재

지난 30년간 28조 톤의 남극 빙하가 녹아내렸고 앞으로 이런 추세는 계속될 것이다. 세계적 기온 상승이 북극권에 미치는 영향을 보여주기 위해 올라푸르 엘리아슨은 빙하의 변화가 지형에 미치는 결과를 관찰했다. 그의 작품은 얼린 물과 색을 사용해 생명체의 보금자리인 빙하가 파괴될 수 있음을 보여준다. 1989년 북극을 직접 방문한 앤디 골즈워디Andy Goldsworthy는 눈을 자르는 이누이트의 전통 기술을 배워, 지구 가장 북쪽에 있는 외딴 곳에 커다란 고리 모양의 작품 4개를 만들었다.

인류가 스스로 초래한 기후 변화의 충격과 그로 인해 우리가 잃을 수도 있는 중요한 가치를 깨닫는 동안, 이 색은 더욱 중요해지고 있다.

사용법

매끄럽고 신선한 얼음의 색은 지구의 생존과 관련한 매우 중요한 진실을 나타낸다. 해조류의 초록색, 밝은 시안, 빙하얼음의 흰색으로 팔레트를 구성하면 독창적이면서도 예리하게 생태계에 관한 메시지를 전달할 수 있다.

색상 값

Hex code: #c7d9e7
RGB: 199, 217, 231
CMYK: 26, 9, 7, 0
HSL: 206, 14%, 91%

일반적 의미

• 속세를 초월한
• 차가운
• 평온한

앤디 골즈워디, 〈터칭 노스Touching North〉, 1989년

예술, 디자인, 문화에 등장하는 글레이셜 아이스

- 프레더릭 에드윈 처치, 〈빙산〉, 회화, 1861년
- 후 샤오위안, 〈얼음을 가로지르며 바다를 건너다〉, 영상설치미술, 2014년
- 스나키텍처와 시저스톤, 〈아이스 아일랜드〉('얼터드 스테이츠' 설치미술 중), 부엌 디자인 콘셉트, 2018년

아키텍추럴 화이트 Architectural White

과거

흰색은 열린 공간, 개방성, 영성과 연관성을 맺어왔다. 따라서 아키텍추럴 화이트와 같이 환하고 부드러우며 중성톤 성격의 색이 디자인에서 중요하게 여겨지는 건 당연한 일인지 모른다. 페인트 회사 셔윈 윌리엄스의 자료에 따르면 이 색은 역대 판매가 가장 많은 색이다.

20세기 초반에서 중반, 현대 건축의 선구자인 스위스의 르코르뷔지에Le Corbusier는 흰색을 사용하여 단순한 순수성을 강조했다. 온통 새하얀 실내, 새것같이 깨끗하고 텅 빈 이미지는 일상생활에서도, 미적인 측면에서도 단순함과 질서를 상징하며 컨템퍼러리 디자인의 사랑을 독차지하고 있다.

현재

오늘날까지도 건축물은 흰색으로 칠해질 때가 많다. 흰색은 묵묵히 모든 것을 포용하는 깨끗한 캔버스다. 1980년대 영국의 건축가인 존 포슨John Pawson은 아키텍추럴 화이트를 자신의 시그니처로 정해, 평화롭고 깔끔한 미니멀리즘과 짝을 지어 건물 안의 공간성을 향상시켰다. 그는 "부피, 비율, 빛을 조화롭게 한데 모으는 것이 가장 어렵다"라고 말했다.◆ 포슨은 캘빈클라인 매장을 상징하는 깔끔함을 구상했고, 이언 슈레거Ian Schrager가 경영하는 부티크 호텔의 고급스러운 이미지에서 번지르르한 화려함만을 제거해 이 호텔을 유명한 장소로 만들어주었다.

사용법

비율을 신중하게 고려해 풀색이 도는 초록색이나 하늘색을 흰 톤과 조합하면 주변의 자연환경과 잘 어울릴 것이다.

◆ 존 포슨, '화이트 온 화이트White on White', 〈존 포슨 저널John Pawson Journal〉, 2016년 1월
 http://www.johnpawson.com/journal/white-on-white

색상 값

Hex code: #e3e3e3
RGB: 227, 227, 227
CMYK: 13, 9, 11, 0
HSL: 0, 0%, 89%

일반적 의미

• 현대적인
• 평온한
• 환한

톤킨 리우Tonkin Liu, 〈빛의 탑Tower of Light〉, 맨체스터, 2021년

예술, 디자인, 문화에 등장하는 아키텍추럴 화이트

- 르코르뷔지에, '빌라 사보아', 프랑스 파리, 건축물, 1928~1931년
- 존 포슨, '님부르크 지역의 성모 수도원', 체코공화국 보헤미아 지방, 건축물, 1999~2004년
- 사나, 루브르 렁스 박물관, 프랑스, 건축물, 2006년

펄(진주)Pearl

과거

파닥이는 잠자리의 날개에 비치는 빛이나 비누 거품, 진주, 조개껍데기에서 반짝임을 본 적이 있다면, 옅은 색이 일렁이며 선명해지는 장면을 기억할 것이다. 일몰이 비추면 크림 같은 톤의 펄 화이트는 아름답고 미묘한 광택을 자랑한다. 은화 현상이라고 알려진 이 현상은 자연에서 볼 수 있는 구조색의 한 예다. 자연히 생긴 지극히 작은 이랑은 육안으로는 볼 수 없지만 파장이 반사하는 것을 방해하며 보는 각도에 따라 색이 변하는 효과를 낸다. 이 현상은 옅은 색의 표면에서만 일어나는 것은 아니다. 까치의 깃털, 기름, 검은색 오팔과 같이 어두운 바탕에서도 같은 효과를 볼 수 있다. 놀라운 것은 은화 현상에서 보이는 색이 비물질적인 색이라는 사실이다. 즉, 안료가 아니라 빛의 작용으로 보이는 현상이므로 물체 자체의 기질이 분해되지 않는 한 사라지지 않는다.

19세기에 서구의 예술가들은 이 현상을 작품으로 남기려고 했다. 예를 들어 존 제임스 오듀본John James Audubon은 다채로운 색감의 이국적인 새들을 그렸다. 하지만 은화 현상의 아름다움을 완벽하게 담을 수 있는 표현 수단이 부족했기 때문에 한계가 있었다.

펄의 다른 이름	일반적 의미
• 펄레선스Pearlescence	• 매혹적인
• 은화Iridescence	• 신비한
	• 이국적인

존 제임스 오듀본, '미국 까치American Magpie', 『북미의 새The Birds of America』, 1827~1838년

예술, 디자인, 문화에 등장하는 펄
- 클레망 마시에, 〈화분〉, 러스터 도기, 1893~1895년
- 마티 브라운, 〈무제〉, 텍스타일 디자인, 2014년
- 알렉산드르 V. 야코블레프 외, '나노구조체의 방해를 이용한 잉크제트 컬러 인쇄', 미국화학학회, 나노잉크 연구, 2016년

현재

20세기 중반부터 계속된 연구 덕분에 은화 현상을 모방한 인공 재료의 발명이 증가하는 추세다. 자동차 도료와 화장품부터 지폐 위조 방지 기술까지 은화 현상이 적용되는 분야는 매우 넓다. 최근에는 플라스틱 폐기물에 관한 인식이 높아지는 가운데 디자이너 엘리사 브루나토Elissa Brunato가 빛을 산란하는 셀룰로오스의 특징을 이용해 색이 변하고 퇴비로도 만들 수 있는 플라스틱 대체품을 만들었다.

구조색은 과학과 디자인에서 대단히 흥미로운 연구 영역이지만 앞으로 무궁무진한 발전 가능성을 생각하면 이제 겨우 첫발을 내딛었을 뿐이다. 자연적인 은화 현상의 표면, 그 위의 유체와 너울거리는 색상을 가까이서 살펴보면 우리가 아직 전부 밝혀내지 못한 색의 세계가 있다는 사실을 깨닫게 된다.

사용법

검은색과 흰색을 주된 팔레트로 사용해 색의 밝기가 점층적으로 달라지도록 표현해보자. 선도적인 기술 기업의 브랜드에 적절할 것이다.

자연적인 은화 현상의 표면, 그 위의 유체와
너울거리는 색상을 가까이서 살펴보면 우리가 아직
전부 밝혀내지 못한 색의 세계가 있다는
사실을 깨닫게 된다.

엘리사 브루나토, 〈바이오 은화 현상 조각Bio Iridescent Sequin〉, 2018년

회색&검정 Grey&Black

회색과 검정은 어둡고 음침하다는 평판이 있을지 모르나, 실제로 이 색들은 미세하게 다른 여러 톤으로 이루어져 있으며 각각 다른 역사와 특징을 가지고 있다. 흰색부터 검은색 사이는 짙고 연한 차이만 있는 단일한 회색 영역이 아니라 파랑, 초록, 보라, 갈색의 무수히 많은 뉘앙스가 포함된다. 빛과 어둠 사이의 긴장감과 그림자는 오래도록 예술가들이 몰두한 영역이다. 이탈리아의 르네상스 화가들은 극적인 대비를 보여주는 명암법을 개발해 어두운 무대를 비추는 스포트라이트와 비슷한 방식으로 대상과 분위기를 강조했다.

실버, 콘크리트, 옵시디언과 같은 회색 또는 검정색 계열은 재료이지만 그 물질적인 특성만큼이나 색으로서도 사랑받고 있다. 최초의 검은색 안료는 오늘날에도 쓰인다. 바로 나무를 불에 태워서 만든 안료로, 고대 조상들이 동굴 벽에 그림을 그릴 때 썼던 목탄이다. 목탄은 아주 부드러우면서도 진한 검정을 표현했기에 많은 예술가가 두루 썼고, 오늘날 이 수수한 도구는 흡수력이라는 장점 덕분에 디자인 분야에서 인기를 얻고 있다. 한편 목탄의 정반대 편으로 눈을 돌리면 최첨단 기술로 개발한 비현실적이고 으스스하기까지 한 밴타블랙이 있다. 이 물질은 너무나 어두워서 빛을 99.965퍼센트나 흡수하며, 이 색으로 칠한 물체는 모양을 알아보기가 불가능할 정도로 검다. 밴타블랙은 먼 우주를 이미지화할 때나 광학에서 사용되며 디자이너와 예술가들도 활용하기 시작했다.

음울한 그림자부터 가벼운 색조까지 회색은 형상에 깊이와 섬세함을 부여하는 든든한 버팀목 역할을 한다. 이 책에 실린 대부분의 회색은 그을음으로 더러워진 듯한 산업적인 분위기를 풍긴다. 좋든 싫든 이런 회색이 일상의 팔레트 한 부분을 차지할 때가 많다. 그런 예는 알루미늄 계단부터 브루탈리즘(기능주의로 복귀하는 건축 양식으로 콘크리트와 같이 거칠고 가공하지 않은 재료를 그대로 사용한다·옮긴이)의 영향을 받은 콘크리트 고가 도로까지 곳곳에서 발견된다. 현대의 색 사용과 이론에서 특히 흥미로운 사실은 이 재료들이 탈공업화해, 오늘날 더 자연 친화적인 팔레트가 되었다는 점이다.

회색의 스펙트럼은 선형적이기보다는 다차원적으로 나타난다. 현대 디자이너와 예술가에게 회색은 매우 다면적이고 유연한 팔레트일 것이다.

이 장에서 살펴볼 색

실버(은) Silver

과거

금이 태양과 남성적 에너지를 연상하게 한다면 은은 달, 여성성과 연관성이 있다. 달과 마찬가지로 밝은 빛을 반사하는 이 금속은 복잡하고 상반된 의미를 지닌다. 주요 금속 원소로서 은은 순수성과 연결되어 있지만 사실은 쉽게 변한다. '은으로 된 혀Silver-tongue'라는 관용구는 설득력 있는 언변으로 그 이면을 숨기는 사람을 뜻한다. 유연한 금속인 은은 선사 시대부터 장신구를 비롯한 여러 물건을 만들기 위해 채굴됐지만 그 유연함 때문에 모양이 망가지기 쉽다는 단점이 있다.

귀중한 금속인 은을 차지하기 위해 전쟁이 일어났고, 은으로 화폐를 만들었으며, 심지어 나라 이름도 은으로 정할 정도로 역사 속에서 은은 재산이나 신분과 밀접한 관계를 맺어왔다. 그랬던 은이 1960년대에는 새로운 의미를 얻었다. 팝 아티스트 앤디 워홀이 자신의 머리카락을 은색으로 칠하고, 작품에도 은색을 사용했으며, 심지어는 '1960년대는 완벽한 은색 시대'라는 선언까지 한 것이다.♦ 우주 개발 경쟁에서 영감을 얻은 이 시대 패션계에서는 빛나는 은색 보디 페인트에 어울리는 금속 광택의 눈 화장이 눈에 띄었고, 모델들에게 초현대적인 은색 의상을 입힌 앙드레 쿠레주André Courrèges 같은 디자이너들이 주목받았다.

현재

여러 의미는 일단 접어두고도, 은은 용도가 다양하고 시대에 구애받지 않는 색조이다. 금과 달리 은의 중성적인 톤은 다른 색과 충돌하지 않으며 넓은 범위의 스펙트럼을 소화할 수 있다. 레드 카펫부터 영화관의 은막까지, 은은 대체로 우아한 교양미를 떠올리게 한다. 재료로서 은은 항균 물질을 함유하므로 의사 수술복과 외상 드레싱을 만들 때도 사용된다.

색상 값
Hex code: #d5d5d5
RGB: 213, 213, 213
CMYK: 19, 14, 15, 0
HSL: 0, 0%, 84%

일반적 의미
• 번영
• 세련
• 미래성

사용법

실버는 더 이상 장식용으로만 사용되지 않는다. 연한 크림색, 누드 색조(피부색)와 함께 사용해 신미래주의적Neo-Futuristic 스타일을 표현해보자.

◆ 킹스턴 트린더Kingston Trinder, 『희귀하고 친숙한 색에 관한 지도An Atlas of Rare and Familiar Colour』, 2019년

릭 오웬스Rick Owens, 여성복,
2015~2016년 가을/겨울

예술, 디자인, 문화에 등장하는 실버
• 앤디 워홀, 〈은빛 구름〉, 설치미술, 1966년
• 파코 라반, '새로운 소재로 만든 열두 벌의 입을 수 없는 드레스 중 실버와 블랙 드레스', 1966년
• MM6 메종 마르지엘라, '레디 투 웨어 컬렉션', 패션, 2018년 가을/겨울

알루미늄 Aluminium

과거

비교적 최근 현대적인 산업에서 역사가 시작된 알루미늄은 밝은 회색빛이 도는 주요 금속으로 세계에서 가장 흔한 재료이기도 하다. 알루미늄은 수천 년 동안 혼합물의 형태로 사용되었고, 19세기 후반이 되어서야 순수한 알루미늄이 생산되었다. 가벼운 특성 덕분에 20세기가 시작될 무렵 라이트 형제의 비행이 성공하는 데 공을 세우기도 했다. 그 후에 맥주 회사 쿠어스가 맥주를 담는 알루미늄 캔을 개발해 오늘날에는 전 세계 어디서나 알루미늄을 볼 수 있게 되었다.

저렴하고 구하기 쉬우며 상대적으로 다루기도 쉬운 이 금속은 항공기, 자동차 엔진뿐 아니라 가정용품, 건축물, 장식 미술 등 여러 산업과 제품에 채택되었다. 알루미늄은 주조하고, 자르고, 가공하고, 압출 성형하고, 돌돌 말고, 구부리고, 기계로 다양한 형태를 만들 수 있어서 광범위하게 쓰인다. 기계공학에서 특히 널리 사용되므로 일부러 산업적인 느낌이 들도록 만들기도 한다. 예를 들어 에메코의 '네이비 체어 1006'은 미 해군용으로 디자인되었는데, 흔들리는 바다에서도 사용할 수 있도록 볼트 구멍을 내서 의자를 고정하게끔 만들었다. 이 의자는 나중에 고급 인테리어 디자인에도 사용되었다.

색상 값
Hex code: #adacab
RGB: 173, 172, 171
CMYK: 35, 27, 28, 6
HSL: 30, 1%, 68%

일반적 의미
• 산업적인
• 차가운
• 매끈한

브람 반데르베커Ram Vanderbeke, 웬디 앙드뢰Wendy Andreu,
〈피라미드 선반The Pyramid Shelves〉, 2019년

예술, 디자인, 문화에 등장하는 알루미늄
• 앨프리드 길버트 경, 〈섀프츠베리 기념 분수〉, 런던 피카딜리 서커스, 조각, 1892~1893년
• 바버라 헵워스, 〈날개 형상〉, 조각, 1963년
• 4플러스 디자인의 헤더 폴딩, '데일리 페이퍼 매장', 뉴욕, 실내/외부 디자인, 2020년

현재

산업 디자인에서 알루미늄이 대량생산된 세련된 물건을 의미했다면 이제 새로운 세대의 디자이너와 브랜드는 알루미늄을 대규모 공장이 아닌 작은 공방으로 보내 다른 모습을 부여한다. 한때 포뮬러 원 자동차에 사용되었던 양극산화 처리와 같은 투명 도료 기술은 금속의 진정한 아름다움을 보여주고자 하는 예술가들도 사용하고 있다.

알루미늄은 품질을 손상하지 않고서도 여러 번 재활용할 수 있으므로 제품 디자인에서 지속 가능한 재료다. 2018년 애플은 '맥북에어' 새 모델을 100퍼센트 재활용된 알루미늄으로 만들 것이라고 발표했다.

사용법

알루미늄은 다듬어지지 않은 산업적인 분위기와 매력을 풍긴다. 선명하고 채도가 높은 색과 조합하면 알루미늄의 톤과 잘 어울려 전체 팔레트의 색감을 더욱 활력 있게 해줄 것이다.

기계 공학에서 특히 널리 사용되므로
알루미늄은 일부러 산업적인 느낌이 들도록
만들기도 한다.

애플, '맥북에어MacBookAir(알루미늄 소재)', 2018년

앨토스트래터스(높층구름) Altostratus

과거

앨토스트래터스는 중층운에 속하는 회색과 파란색을 띠는 구름의 이름이다. 수많은 작가들과 예술가들이 그 모습에서 영감을 얻어 시시각각 아름답게 변하는 구름을 작품으로 표현하고자 했다. J. M. W. 터너는 일출과 일몰에 구름이 빛을 발하는 장면과 잡아먹을 듯 난파선을 향해 몰려오는 어두운 먹구름의 장엄함을 그림에 담았다.

일본어에는 변화하는 구름을 묘사하는 다양하고 구체적인 표현이 있다. 영어에서 생선 비늘처럼 생긴 구름을 '고등어 모양 구름(비늘구름)'이라고 부른다면 일본어에서는 이를 '정어리 모양 구름'이라고 한다. '갓 출가한 승려 구름'과 같은 종교적인 표현도 있다. 승려가 되었을 때 머리를 깎은 모습에서 따온 이름이다. 계절 이름에서 따온 '가을 구름'은 기분 좋은 파란 하늘에 높고 얇게 퍼진 높층구름과 비슷하다. 호쿠사이의 걸작 '후가쿠 36경'(후지산의 36가지 경치) 연작에서는 수많은 종류의 멋진 구름을 볼 수 있다. 그의 작품은 파란 구름이 드문드문 떠다니는 하늘부터 구름으로 뒤덮인 흐린 오후까지, 하늘을 덮은 구름의 양이 그날의 분위기를 얼마나 좌우하는지 잘 보여준다.

현재

구름을 바탕으로 한 수많은 색상 중 앨토스트래터스는 반투명하며 약간의 빛을 내는 특성을 지니고 있다. 일본의 디자인 스튜디오 '넨도'는 가볍고 시적인 느낌을 주는 이 색을 가정용품에 적용해 아름답게 표현했다. 맞춤 제작되는 넨도의 선반은 따뜻하고 시원한 느낌을 주는 여러 가지 회색으로 착색한 유리판을 겹쳐 섬세한 아름다움을 자랑한다.

색상 값
Hex code: #a9abb1
RGB: 169, 171, 177
CMYK: 42, 28, 25, 6
HSL: 205, 5%, 69%

앨토스트래터스의 다른 이름
•클라우드 그레이Cloud Grey

일반적 의미
•천상의
•고독한
•온화한

사용법

편안하면서도 우둔하지 않은 포근한 구름 같은 회색은 사색적인 효과를 주기도 한다. 연어색과 피치로 시작해 회색이 도는 파랑으로 번져나가는 수평선에서 영감을 얻어 차분한 인테리어 팔레트를 만들어보자.

가쓰시카 호쿠사이,
〈스루가 지방의 에지리〉('후가쿠 36경' 연작), 1830~1832년경

예술, 디자인, 문화에 등장하는 앨토스트래터스

- 존 컨스터블, 〈바다 풍경 습작: 배와 폭풍우〉, 회화, 1828년
- 게르하르트 리히터, 〈추상화(회색)(880-3)〉, 회화, 2002년
- 라스빗(넨도), '회전하는 유리 선반', 가구, 2013년

콘크리트 Concrete

과거

좋든 싫든 콘크리트는 현대적인 도시 어디에서든 건축물이나 기반 시설에서 쉽게 볼 수 있다. 골재(자갈, 모래), 석회로 이루어진 이 합성 물질은 물과 섞어 반유동체로 만들어 건조시키면 돌처럼 딱딱하게 굳는다. 콘크리트는 광택을 내거나 분말로 만들 수도 있고, 타설하거나 표면을 긁는 기법을 적용할 수도 있으며, 케이크 반죽처럼 부을 수도, 테라초 파편(대리석 파편)을 넣어서 표면 효과를 낼 수도 있는 등 가능한 질감과 형태가 무궁무진하다.

이 재료는 대개 20세기 중반의 기능주의나 브루탈리즘을 연상시키지만, 기원전 1300년 중동에서 이미 석회를 원료로 한 콘크리트의 초기 형태가 제작되어 그 잠재력을 확인할 수 있다. 나바테아인(기원전 7세기~2세기경까지 활약한 민족·옮긴이)들은 집을 지을 때만이 아니라 놀랍게도 땅 밑의 수조를 방수 처리하기 위해 콘크리트를 사용하기도 했다. 물을 모으고 저장하는 능력 덕분에 나바테아인들은 페트라(현재 요르단 서쪽)를 수도로 강력한 왕국을 세울 수 있었다. 이들은 놀랍게도 사막에 바위로 도시를 건설했다.

현재

오늘날 콘크리트는 기능적인 용도만이 아니라 화분, 매끈한 조리대, 심지어 꼼데가르송의 향수까지 영역을 가리지 않고 두루 사용된다. 훤하게 드러난 콘크리트는 절제된 고급스러움을 전하는 거친 미적 감각을 일깨우기도 하고, 날렵하고 미끈한 자재가 될 가능성을 보여주기도 하며 많은 디자이너와 건축가들에게 영감의 원천이 되어주고 있다.

색상 값

Hex code: #a6a2a0
RGB: 166, 162, 160
CMYK: 36, 30, 31, 9
HSL: 20, 4%, 65%

일반적 의미

- 탄탄한
- 촉각을 자극하는
- 미니멀한

하지만 콘크리트는 만드는 과정에서도, 처리하는 과정에서도 환경에 미치는 영향이 상당히 크다. 사막의 모래는 콘크리트를 만드는 데 점도가 적합하지 않아서 어마어마한 양의 해변 모래가 필요하고, 만들 때는 엄청난 양의 이산화탄소를 배출한다. 처리할 때도 항상 매립지에 폐기해야 한다. 영국의 건축가 공동체 어셈블은 현장에서 직접 손으로 칠한 콘크리트 타일로 임시 건물을 지음으로써 도시 환경을 다시 생각하게 만든다. 이 건물들은 해체할 수 있도록 설계되었고 필요한 다른 곳에서 다시 세울 수 있다.

사용법
따뜻하고 활력을 주는 자연스러운 색상을 사용하면 콘크리트의 칙칙한 톤을 상쇄할 수 있다. 우리가 만든 디자인이 환경에 영향을 줄 수 있다는 사실을 항상 기억하자.

어셈블 건축사무소Assemble Architects, '야드하우스 Yardhouse', 런던, 2014년

예술, 디자인, 문화에 등장하는 콘크리트
- 힉스&힐, '헤이워드 갤러리', 런던, 건축물, 1968년
- 데이비드 테일러, 촛대, 2013년
- 소프트 바로크, '콘크리트로 된 부푼 덩어리', 조각, 2018년
- 소피 힉스 건축사무소, '아크네 스튜디오', 서울, 건축물, 2019년

슬래그(광재) Slag

과거

슬래그는 약간의 광택이 있는 갈색빛 회색으로, 금속을 제련하고 남은 불순물로 만든 쇠 찌꺼기다. 고대 메소포타미아인의 유리 제품에서도 슬래그의 흔적을 찾을 수 있는데 그들은 슬래그를 분쇄하고 구워서 검은 유리그릇을 만들었다. 산업혁명 당시 철을 제련해 산업화가 시작된 이래 20세기 초에 이르자 엄청난 슬래그 더미가 자연에 버려졌고 그 모습은 많은 예술가에게 충격을 주었다. 한적한 시골에 버려진 거친 쇠 찌꺼기 더미에 주목한 영국의 예술가 프루넬라 클러프Prunella Clough는 이 생태계 파괴의 끔찍한 현장을 작품으로 남겼다.

현재

슬래그는 다른 실용적인 회색인 시멘트를 만들 때 주로 사용된다. 스튜디오 더스댓은 이 찌꺼기에 새로운 가치를 부여하고 탄소 발자국을 줄일 수 있는 또 다른 용도를 발견했다. 그들은 지오폴리머(환경문제를 일으키는 시멘트를 대체하는 결합재·옮긴이)를 사용해 슬래그를 검은 시멘트로 만들어 에너지를 절약하고 부산물로 가구도 생산한다.

사용법

산업화의 결과를 있는 그대로 보여주고 있지만, 이 따스한 회색은 여전히 바탕색으로서 유용할 수 있다. 차콜 블랙, 페일 블루와 조합하여 현대적이고 환경친화적인 팔레트와 어울리는 외관과 질감을 만들어보자.

색상 값
Hex code: #736f6c
RGB: 115, 111, 108
CMYK: 51, 43, 44, 29
HSL: 26, 6%, 45%

일반적 의미
- 더러운
- 폐기물
- 재평가

스튜디오 더스댓Studio ThusThat, '이것은 코퍼이다This is Copper' 컬렉션 중에서, 2019년

예술, 디자인, 문화에 등장하는 슬래그
- 에드윈 버틀러 베일리스, 〈슬래그 버리기〉, 회화, 1940~1945년경
- 프루넬라 클러프, 〈슬래그 더미II〉, 회화, 1959년
- 제이미 노스, 〈슬래그 습작〉, 조각, 2019년

차콜(목탄, 숯) Charcoal

과거

산소가 거의 없는 상태에서 목재가 서서히 타고 남은 부산물인 숯은 최초의 그림 도구였으며 전 세계 수많은 곳에서 사용됐다. 고대 이집트인은 의료 목적으로, 페니키아인은 물을 정수하는 데 사용했다. 9세기에 중국의 어느 연금술사는 숯에 질산칼륨과 황을 혼합해 화약을 발명하기도 했다.

부드럽고 표현력이 뛰어나며 다용도로 사용할 수 있는 목탄은 예술 영역에서 짙은 검은색을 표현하는 도구로 쓰인다. 에드가르 드가는 여성의 인체를 섬세하게 스케치하기 위해 목탄을 사용했고, 산업적인 소재와 배경을 기하학적인 형태로 표현한 20세기 영국의 예술가 데이비드 봄버그David Bomberg는 목탄의 풍부한 명암법으로 작품 구성 요소들의 긴장감과 에너지를 강조했다.

현재

숯은 불순물을 거르는 기능으로 다시 대중의 관심을 받고 있다. 하지만 역사에서 알 수 있듯 숯의 정수 기능은 새로운 발견이 아니다. 일본에서는 17세기부터 식수를 정수하기 위해 일반적으로 숯을 사용해왔으며 미국의 잭 다니엘Jack Daniel은 단풍나무 숯으로 여과하는 공정을 거쳐 맑고 독특한 풍미의 위스키를 제조했다.

디자인 분야에서는 암스테르담의 의류 브랜드인 센스코먼이 일본의 섬유 디자이너 우치노와 협력해 '자기 정화'가 가능한 의류를 만들었는데, 체취를 없애고 오염된 환경으로부터 착용자를 보호하기 위해 활성탄을 이용했다. 네덜란드에서 활동하는 이탈리아 디자이너 그룹 포르마판타스마는 목탄을 만드는 전통적인 방식과 목탄 자체에서 아이디어를 가져와 여과기와 국자, 그릇을 만들었다.

색상 값
Hex code: #2a271f
RGB: 42, 39, 31
CMYK: 61, 55, 63, 80
HSL: 43, 26%, 16%

일반적 의미
• 변하지 않는
• 태고의
• 표현력이 있는

사용법

긴 역사를 가진 짙은 검은색 숯은 본질적으로 안정된 색조다. 부드러운 검정과 회색 계열로 이루어진 고요하면서 감동적인 단색 팔레트를 구성해보자.

포르마판타스마Formafantasma, '차콜 프로젝트The Charcoal Project' 중에서,
비트라 디자인 박물관, 2012년

예술, 디자인, 문화에 등장하는 차콜
• 데이비드 봄버그, 〈일하는 공병들: 캐네디언 터널링 회사 R14, 세인트 엘로이〉, 소묘,
 1918~1919년
• 비야 셀민스, 〈밤하늘 #19〉, 소묘, 1998년
• 센스코먼, 우치노 재팬 공동 작업, '온 저니 웨어 컬렉션', 패션, 2019년

잉크 블랙 Ink Black

과거

글을 쓰는 도구로 사용된 최초의 탄소 기반 검정 잉크는 램프블랙 lampblack(유연)으로, 타는 기름이나 목재에서 나온 그을음을 가리킨다. 기원전 3200년, 고대 이집트에서는 이미 글을 쓰는 규칙이 확립되어 있었다. 검은색 잉크로 본문을 쓰고 다른 색, 특히 철로 만든 빨간 잉크로는 강조하는 부분이나 제목을 썼다. 15세기 중엽 유럽에서 기계식 인쇄기가 처음으로 발명되었을 때 램프블랙은 이 새로운 영역을 개척한 최초의 잉크였다.

중국, 일본, 동남아시아의 초기 문명사회에서 잉크와 뾰족한 침으로 글을 쓰는 것은 일반적인 일이었다. 다른 문화권에서는 식물과 나무껍질을 끓이거나 핵과核果를 불에 구워 천연 잉크를 만들기도 했다.

오늘날 가장 잘 알려진 잉크는 인디언 잉크다. 은폐력이 좋고 부드러운 이 검은색은 원래 중국에서 만들어졌으나 무역협정으로 인디언 잉크라는 이름이 붙여졌다. 섬세하게 간 유연과 셸락Shellac(천연수지의 일종·옮긴이) 같은 전색제로 만들어진 이 잉크는 독특하고 영구적이며 예술 작품, 필기, 서예에 쓰인다.

현재

디지털 기술로는 표현하기 힘든 자유롭고 본능적인 잉크의 매력은 오늘날에도 여전하다. 최근 몇 년간 마음 챙김 활동으로 서예가 부활하고 있고, 매년 열리는 온라인 행사인 잉크토버를 통해 전 세계의 예술가들은 잉크로 작품을 만들고 소셜 미디어에 게시하기도 한다. 잉크는 미술 재료로도 계속해서 인기를 얻고 있다. 서예가 시모다 게이코는 자신의 할머니가 사용했던 수미su mi 잉크(먹)를 사용하면서 안료의 특징과 유산을 더 깊게 탐구하고 있다.

색상 값
Hex code: #3b3e41
RGB: 59, 62, 65
CMYK: 70, 58, 52, 56
HSL: 210, 9%, 25%

잉크 블랙의 다른 이름
· 잉크웰(잉크병)Inkwell
· 인디언 잉크Indian Ink

일반적 의미
· 격식을 차린
· 명성이 높은
· 진품인

사용법

부드러운 초록색과 분홍색 계열, 잉크 블랙, 금색으로 팔레트를 구성해 사색과 배움을 장려하는 공간을 조성해보자.

시모다 게이코, 〈창조Creation〉

예술, 디자인, 문화에 등장하는 잉크 블랙
- MIT 미디어 랩, '피부의 심연 프로젝트', 전자피부(웨어러블 잉크), 2017년
- 김준, 〈섬바디-010〉, 디지털 프린트, 2014년
- 우타가와 도요쿠니III, 〈시라타키 사키치로 분장한 이치무라 카쿄〉, 일본 목판화, 1861년

페인스 그레이 Payne's Grey

과거

음울함의 극치를 보여주는 페인스 그레이는 19세기 초에 처음으로 만들어
지고 사용됐다. 이 색은 원래 프러시안 블루, 옐로 오커, 크림슨 레이크의
조합으로, 농도에 따라 미드나이트 블루(검은색에 가까운 짙은 파란색·옮긴이)
또는 청회색을 띤다. 페인스 그레이를 만든 수채 화가인 윌리엄 페인William
Payne은 그림자, 구름의 모양, 멀리 보이는 산을 그릴 때 이 색을 사용했다.
이 색은 한 번만 칠해도 불길한 예감이나 울적한 분위기가 강한 풍경을 표
현할 수 있다.

〈먹구름, 조지 호수Storm Cloud, Lake George〉에서 나타나듯, 조지아 오키
프Georgia O'Keeffe는 이 색상으로 감정을 전달하는 데 노력했다. 연기 같은
색으로 아득히 멀리 있는 산자락에 깊이감을 더했고, 어두운색을 사용함으
로써 조지 호수에서 남편의 가족과 함께 지내며 느낀 압박감을 표현했다.

현재

수수한 자연주의적 색상들은 중요성이 변하지 않는 경우가 많고, 어떤 색
은 시간이 지날수록 밝은색을 능가하기도 한다. 2010년대 〈그레이의 50가
지 그림자〉가 인기를 얻으면서 인테리어 디자인에 놀랄 만큼 큰 영향을 미
쳤다. 우중충한 회색이 신선한 흥미를 불러일으킨 것이다. 후속편인 〈50가지
그림자〉는 영화 시작 장면부터 페인스 그레이와 차가운 느낌의 중성톤이 칠
해진 실내를 보여줌으로써 비밀스럽고 관능적인 분위기를 연출했다.

사용법

페인스 그레이의 다양한 색조를 이용해 섬세한 팔레트를 만들고, 보태니컬
그린 계열이나 인디고 블루와 같이 밝고 자연주의적 색상으로 생동감을 더
해보자.

색상 값
Hex code: #395266
RGB: 57, 82, 102
CMYK: 76, 51, 33, 40
HSL: 207, 44%, 40%

일반적 의미
• 음울한
• 생각에 잠긴
• 성 중립적

조지아 오키프, 〈먹구름, 조지 호수〉, 1923년

예술, 디자인, 문화에 등장하는 페인스 그레이
- 윌리엄 페인, 〈당나귀가 있는 풍경〉, 회화, 1798년
- 넬슨 코츠, 〈50가지 그림자〉 촬영장, 프로덕션 디자인, 2017년
- 후세인 살라얀, '레디 투 웨어 컬렉션', 패션, 2018년 봄/여름

옵시디언(흑요석) Obsidian

과거

옵시디언은 매혹적인 검은 색조에 파란색과 초록색의 언더톤이 비치는 흑요석을 말한다. 석기 시대부터 인간은 절단 도구로 날카로운 흑요석을 사용했다. 메소아메리카에서는 서기 900년부터 흑요석 날이 양쪽에 박힌 무기인 마쿠아휘틀을 사용했다. 아즈텍족도 테스카틀리포카 신을 기리기 위해 흑요석 거울을 만들었는데, 신의 이름은 '연기가 나는 거울'이라는 의미를 지닌다. 빛나는 검은 거울은 점을 치는 도구로서도 매우 귀했다.

17세기의 많은 예술가들이 이 재료를 작품에 사용했는데, 스페인의 바르톨로메 에스테반 무리요Bartolomé Esteban Murillo는 유화의 바탕으로 흑요석을 사용한 화가였다. 흑요석의 자연스러운 광채는 어둠과 빛의 매혹적인 상호작용을 창조했고, 종교적인 장면에서 경이감을 고양하는 역할을 했다.

현재

빛을 굴절시키는 흑요석의 효과를 사용해 유선형의 흐르는 듯한 효과를 만들어내기도 한다. 2020년 현대자동차는 매끈한 옵시디언으로 마감한 콘셉트 카 '프로페시Prophecy'를 선보였다. 컨템퍼러리 예술가들을 사로잡은 것은 바로 넋을 놓게 만드는 자동차의 재질이었다. 한편 한국의 디자이너 송승준이 제작한 '옵시디언' 거울은 흑요석을 사용한 고대 아즈텍족을 연상시킨다. 거울에 붙은 작은 흑요석 반구는 거울에 반사되어 완전한 구의 형태로 보이는데, 그것은 일상의 무의미함 한가운데 떠 있는 초현실적이면서도 깊은 생각에 빠지게 하는 작은 틈이다.

사용법

당당하고 화려한 옵시디언을 사용해 전자 제품에 호기심을 일으켜보자. 도발적인 빨간색으로 강렬함을 높이면 제품의 성능을 효과적으로 전달할 수 있을 것이다.

색상 값
Hex code: #011a22
RGB: 1, 26, 34
CMYK: 99, 66, 56, 70
HSL: 195, 94%, 7%

일반적 의미
• 신비한
• 숭배하는
• 무정형

송승준, '옵시디언' 연작 중에서, 2020년

예술, 디자인, 문화에 등장하는 옵시디언

- 조반니 발리오네, 〈신성하고 세속적인 사랑〉, 회화, 1602~1603년
- 바르톨로메 에스테반 무리요, 〈성탄도〉, 회화, 1665~1670년
- 현대, '프로페시' 전기 콘셉트 카, 자동차, 2020년

밴타블랙 Vantablack

과거

밴타블랙은 색의 역사에서 유례를 찾을 수 없는 마술을 부렸다. SF 영화에 나 나올 듯한 이 검정은 인식하기 힘든 데다 가시광선의 99.965퍼센트를 흡수한다. 육안으로는 밴타블랙이 칠해진 물체의 모양을 가늠하기가 거의 불가능하다. 색 반사 자체를 하지 않는 밴타블랙은 엄밀하게 말하자면 색이 아니므로 팬톤 등록 번호도 없다. 이 물질은 자극을 받으면 일어서는 '포레스트Forests'라고 불리는 아주 미세한 슈퍼 탄소 단섬유가 수직으로 정렬된 나노 튜브로 차 있다.

2014년 서리 나노시스템이 발명한 이 독특한 물질은 미국항공우주국 NASA의 심우주 통신망과 광학 장비에서 쓰이고 있으며 예술계에서도 인기를 얻고 있다. 논란이 많았지만 예술가 애니시 커푸어Anish Kapoor는 자신의 작품에만 이 안료를 사용할 수 있도록 독점 허가를 신청했고 전 세계에서 유일무이한 예술 프로젝트 연작을 제작했다.

현재

커푸어의 밴타블랙 독점권에 분개한 예술가 스튜어트 셈플은 2019년 블랙 3.0을 출시하면서 '세계에서 가장 광택이 없는 검은색 아크릴 도료'라고 설명했다. 가시광선의 98~99퍼센트를 흡수하는 이 도료는 킥스타터 홈페이지에서 누구나 구매할 수 있다. 단, "이 재료를 애니시 커푸어에게 넘기지 않도록 최선을 다하겠습니다"라는 조건에 동의해야 한다.

그 이후부터 MIT 연구원들을 비롯해 많은 사람들이 상업적으로 사용될 수 있는 나노블랙 물질을 개발하고 있다. BMW는 X6 모델을 밴타블랙으로 칠했고, 2018년 평창 동계올림픽의 파빌리온 건물을 설계한 건축가 아시프 칸Asif Khan은 최면에 걸릴 것 같은 밴타블랙 벽으로 공간에 관한 인식을 바꿨다.

밴타블랙의 다른 이름	일반적 의미
• 나노블랙Nanoblack	• 초미래적
	• 흡수적
	• 은밀한

사용법

나노블랙을 물체나 세부 묘사에 적용하면 미술관의 설치 작품에서나 하나
의 체험으로서 인상적이고도 미적인 환상을 불러일으킬 수 있다. 이 색의
기능적인 특징, 가령 열을 제어하는 것은 영하로 떨어지는 표면에 적용 가
능하다. 이 외에도 다른 더욱 중요한 응용 분야에 대한 연구가 계속해서 진
행되고 있다.

아시프 칸, '현대 파빌리온Hyundai Pavillion', 평창 동계올림픽, 한국, 2018년

예술, 디자인, 문화에 등장하는 밴타블랙
• 애니시 커푸어, 〈림보로 하강〉, 설치미술, 1992년
• 디무트 슈트레베, 브라이언 워들, 〈허무의 구원〉, 설치미술, 2019년
• BMW, 'X6 밴타블랙', 자동차, 2019년

갈색 Brown

갈색에는 분명 안정적이고 견실한 면이 있다. 영양이 풍부한 흙이 생명을 키워내는 것처럼 갈색의 기원에는 재생력이 있기 때문이다. 알타미라와 라스코 동굴에서 발견된 선사 시대의 동굴 벽화는 지금도 존재하는 땅의 안료로 그려졌고 점토와 진흙은 전 세계 초기 문명에서 소통, 장식, 예술의 주된 수단이었다. 오늘날 도예와 천연 점토의 부활은 전통 유산과 공예의 가치를 증명한다(296쪽 덴모쿠 참고).

옷감 염색에 관한 역사를 살펴보면, 갈색은 밝은 옷을 입을 수 없는 가난한 사람의 색으로 치부됐다. 프란체스코 수도회의 수도자들은 가난과 겸손의 상징으로 갈색을 입어야 했다. 고전 라틴어에서 평민이나 서민을 뜻하는 '풀라티Pullati'를 문자 그대로 해석하면 '어두운 옷을 입은 자'라는 뜻으로, 과거에 신분을 나타내는 데 얼마나 색이 중요한 역할을 했는지 알 수 있다.

색 스펙트럼으로 보자면 갈색은 하나의 색상이 아니라 어두운 노랑이나 주황 색조다. 이 파장들의 저강도low-intensity 빛이 눈에 들어올 때 우리는 갈색이라고 인지한다. 이 색은 장인들의 공방에서 여전히 매우 중요한 도구다. 예술적인 안료로서 풍부한 번트 시에나나 거친 엄버가 존재하지 않는다면 명암과 톤이 내는 극적인 효과도 없을 것이다. 반 다이크부터 로스코까시 다양한 예술가들의 작품에서 갈색은 무엇과도 비교할 수 없는 아름다운 어둠의 깊이감을 선사한다.

최근에는 수수하고 꾸밈없는 갈색이 자연 친화적이고 건강한 색으로 주목받고 있다. 여러 브랜드와 매장, 공공기관 등은 갈색 종이 가방과 상자를 사용함으로써 은근히 환경보호에 참여한다는 신호를 보낸다(그렇다고 모두 환경 친화적인 것은 아니다). 본질적으로 자연스럽고 부드러운 흙의 색이 다시 부상하고 있다. 이 색은 우리의 혼란스러운 세상을 진정시키고 모든 것이 제자리에 뿌리내리도록 안정감과 따뜻함을 선사한다.

이 장에서 살펴볼 색

세피아 Sepia

과거

세피아의 짙은 갈색은 갑오징어에서 추출한다. 이 천연 재료는 수천 년 동안 스케치용 잉크와 수채화 물감으로 쓰였다. 세피아 단색 수채화는 특히 18세기와 19세기에 인류학적 발견을 기록하는 탐험 삽화에 많이 쓰였다. 화가들과 장인들은 세피아로 섬세한 바탕을 만들고 나서 붓질로 톤과 깊이를 쌓아 올렸다. 윌리엄 모리스William Morris의 직물 디자인 초안 작업에서 이런 기술을 볼 수 있다.

하지만 세피아는 오늘날 초기 사진술에 이용된 것으로 가장 잘 알려져 있다. 19세기에 시아노타입(청사진법)으로 촬영한 사진을 세피아에 담그거나 씻으면 빛으로 인한 손상에서 보호할 수 있으며 동시에 독특한 갈색을 입힐 수 있다는 사실이 밝혀졌다.

현재

이제는 갑오징어 잉크가 널리 사용되지는 않지만 세피아의 자연스러운 색감 표현은 현대에도 여전히 사랑받는다. 옛날 사진이나 골동품을 향한 향수를 담아내는 세피아 필름은 인스타그램의 필터나 암실의 화학약품으로 다시 돌아왔다.

사용법

채도가 낮고 부드러운 두 가지 보색을 사용해 자연스러운 풍부함을 연출해 보자. 채도가 낮은 세피아와 색이 빠진 인디고 블루의 대비는 아름다우면서도 부담스럽지 않다. 어둡고 그윽한 갈색에 섬세한 윤곽이나 생생한 강조색을 추가하면 중요한 세부 묘사에 시선을 집중시킬 수 있는 자연주의적 팔레트가 만들어진다.

색상 값

Hex code: #bf9f64
RGB: 191, 159, 100
CMYK: 24, 33, 64, 10
HSL: 39, 48%, 75%

일반적 의미

• 향수를 불러일으키는
• 섬세한
• 진품의

에드워드 번 존스Edward Burne-Jones, 〈인어Mermaid〉(만화), 직물, 1880년경

예술, 디자인, 문화에 등장하는 세피아

• 벤저민 브레넬 터너, 〈크리스털 팰리스〉, 사진, 1852년경
• 존 제임스 와일드, 〈거대한 갑오징어〉, 석판 인쇄, 1889~1890년경

반 다이크 브라운 Van Dyke Brown

과거

저명한 예술가들의 미술용품점인 런던의 앨코넬리센&선의 선반에는 반 다이크 브라운이라는 유기 안료가 놓여 있다. 그 병에는 "모든 매개물에 불안정함. 유화에 사용 시 건조 상태도 좋지 않고 빛이 잘 바램"이라는 설명이 붙어 있었다. 그림 역사상 한때 가장 극적이고 심오한 어둠을 표현한 색조치고는 썩 매력적인 광고는 아니다.

검은 그을음과 탄화되지 않은 어두운 갈색 석탄 사이 어딘가에 있는 이 음울한 색은 흙으로 만든다. 플랑드르의 바로크 화가였던 안토니 반 다이크는 금방 파낸 흙, 갈탄, 카셀 어스를 포함한 여러 황토를 기름통에 넣어 타르질의 광택제를 만들었는데, 이 재료는 찰스 1세를 그린 것으로도 유명하다. 반 다이크의 걸작은 극적이고 어두운 특유의 분위기를 풍기는데, 안료가 퇴색된 것도 그 이유 중 하나라는 사실이 밝혀졌다.

현재

산화철을 함유하는 광물로 만든 안료가 모두 그렇듯 반 다이크 브라운도 자외선에 노출되면 자연스럽게 색이 바랜다. 전보다 개선된 물감을 오늘날에도 구할 수 있으며, 이 어두운 갈색은 우리가 밟고 있는 땅에서 색이 탄생한다는 사실을 상기시킨다.

사용법

당신이 사는 지역에서 볼 수 있는 다양한 흙빛 색조를 바탕으로 팔레트를 구성함으로써 반 다이크 브라운의 자연스러운 면을 받아들여보자. 강조색으로 빨간 흙색, 연한 점토색과 배색하면 투박한 분위기와 잘 어울리며 생명력과 오랜 세월을 떠올리게 하는 독특한 대비를 이룰 것이다.

색상 값
Hex code: #28171a
RGB: 40, 23, 46
CMYK: 63, 75, 57, 82
HSL: 349, 43%, 16%

반 다이크 브라운의 다른 이름
• 카셀 어스Cassel Earth
• 쾰른 엄버Cologne Umber

일반적 의미
• 구슬픈
• 전통적인
• 진정한

안토니 반 다이크, 〈찰스 1세의 기마초상Equestrian Portrait of Charles I〉, 1637~1638년

예술, 디자인, 문화에 등장하는 반 다이크 브라운
• 안토니 반 다이크, 〈마르케사 제로니마 스피놀라〉, 회화, 1624년경
• 아틀리에 NL, '길을 만드는 사람: 도시의 색' 프로젝트, 연구 프로젝트, 2019년

엄버 Umber

과거

천연 갈색인 엄버는 가장 오래된 안료로 알려져 있으며, 망가니즈와 산화철 함유량이 아주 높아서 구석기 시대에 그려진 스페인 알타미라 동굴의 벽화에서 아직도 그 흔적을 찾아볼 수 있다. 시대가 흘러 렘브란트는 램프블랙과 엄버 오커를 여러 겹 덧바르고 거친 붓 자국을 남겨 초콜릿 색상을 만드는 기법을 사용했다.

색채 이론과 용어가 발달함에 따라 노란색과 갈색 언더톤이 있는 엄버는 따듯하고 어두운 크로매틱 다크로 묘사된다. 1923년 파울 클레는 〈정적-동적 그러데이션Static-Dynamic Gradation〉에서 어두운 유채색부터 밝은 유채색까지 조화로운 변화를 보여주고 시선을 그림 중심으로 집중시키며 색의 관계를 탐구했다. 바깥쪽에 있는 어두운 사각형은 짙은 엄버이며, 중심부에는 차가운 파란색과 대비되는 따뜻한 주황이 있다.

현재

중성적이고 보완적인 톤인 엄버는 채도가 높은 색이 돋보이도록 뒷받침해 주므로 분위기 있는 마크 로스코의 작품부터 어둡고 현대적인 풍경을 그리는 피터 도이그까지 다양한 예술 작품에서 널리 사용되었다. 실제로 마크 로스코는 1970년 테이트 모던 미술관 측에 '엄버가 섞인 황백색에 약간의 붉은 색을 사용하여 따뜻한' 분위기의 벽으로 전시장을 배색해달라고 요청했다.◆

사용법

클레의 원칙을 참고하여 특정 기능이나 특징에 이목을 주목시킬 수 있는 따뜻한 유채색을 다양하게 배색해보자. 대비나 강조를 하려면 부드럽고 시원한 파랑을 강조색으로 설정하면 좋다.

◆ 존 밴빌John Banville, '미스터리의 사원: 마크 로스코Temple of Mysteries: Mark Rothko', 〈테이트 ETCTATE ETC〉, 7호, 2006년 5월 1일

색상 값

Hex code: #534024
RGB: 83, 64, 36
CMYK: 49, 57, 80, 59
HSL: 36, 56%, 33%

일반적 의미

• 변하지 않는
• 칙칙한
• 보완하는

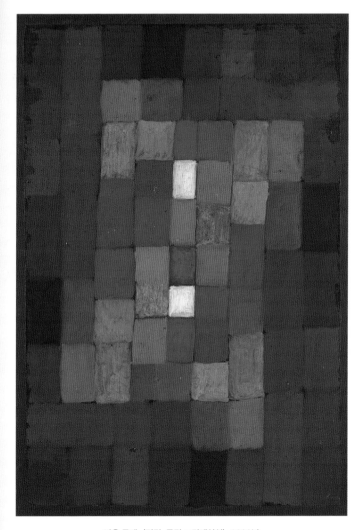

파울 클레, 〈정적-동적 그러데이션〉, 1923년

예술, 디자인, 문화에 등장하는 엄버

- 렘브란트, 〈야경〉, 회화, 1642년
- 마크 로스코, 〈무제〉(엄버, 파랑, 엄버, 갈색), 회화, 1962년
- 피터 도이그, 〈모루가〉, 회화, 2002~2008년

덴모쿠 Tenmoku

과거

덴모쿠 도자기(흑자)는 송나라 시대 저장성 텐무산天目山(일본어로는 덴모쿠)에서 유학한 승려들에 의해 일본으로 건너가 크게 유행했다. 철이 풍부한 도자기 유약으로 마감 칠을 했는데, 이 유약은 식물의 재나 탄산칼륨, 산화철로 만들어졌다. 일본의 선승들은 다구와 함께 차를 만드는 과정를 배워 돌아갔다.

전통적인 덴모쿠 유약은 따뜻한 느낌의 진한 검은색이지만 반점 무늬나 갈라지는 듯한 적갈색 무늬의 특성 때문에 손으로 직접 만든 고유의 자연스러운 아름다움이 있다.

현재

덴모쿠가 되살아나고 있지만 까다로운 전통적 과정을 그대로 재현할 수 있는 장인은 거의 없다. 일본의 컨템퍼러리 도예가인 하야시 교스케가 그중 한 명으로, 그의 빼어난 작품은 전 세계 화랑에서 전시 중이며 이러한 전통적인 공예가 현시대에도 매력을 발산할 수 있다는 사실을 보여준다.

사용법

전통적인 덴모쿠 유약에서 영감을 받아 그을린 나무껍질 색과 따뜻한 초콜릿 갈색의 미묘함을 팔레트에 담아보자. 우리에게 힘을 실어주는 고요한 실내 공간이 만들어질 것이다.

색상 값
Hex code: #341601
RGB: 52, 22, 1
CMYK: 54, 76, 78, 80
HSL: 25, 98%, 20%

덴모쿠의 다른 이름
• 산토끼의 털Hare's Fur

일반적 의미
• 독특함
• 시대를 초월한
• 진귀한

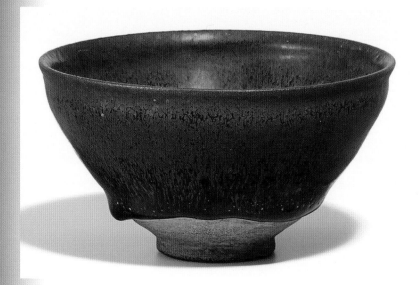

'덴모쿠 다완', 송나라, 10~13세기

예술, 디자인, 문화에 등장하는 덴모쿠

• 버나드 리치, '납작한 술병', 도예, 1957년
• 하야시 교스케, '요헨 덴모쿠 차완', 도예, 2001년
• 갤럭시, 곤도 다카히로, 도예, 2001년

번트 시에나 Burnt Sienna

과거

로 시에나Raw Sienna는 땅에서 자연히 생긴 오커 또는 어스 컬러다. 따뜻한 갈색이 감도는 빨간 색조인 번트 시에나는 노란 오커의 산화철이 부분적으로 적철광Hematite이 될 때까지 가열해서 만드는 안료이다. 이 이름은 르네상스 시대에 엄청난 양의 시에나를 생산한 토스카나의 도시 시에나Siena에서 유래했다. 카라바조나 렘브란트를 비롯한 유럽 예술가들은 희석한 번트 시에나에서 은은한 분홍이나 밝은 갈색의 언더톤을 끌어내 이 색의 아름다움을 극대화했다. 20세기의 예술가 피에르 술라주Pierre Soulages와 하워드 호지킨Howard Hodgkin은 역동적이고 추상적인 그림에 번트 시에나를 사용했고, 특히 호지킨은 이 색의 원시적인 투박함에 크롬 그린Chrome Green 같은 강한 합성 색을 병치하기도 했다.

현재

20세기 말에 이르렀을 때 토스카나의 광산에 있던 오커 매장량이 대폭 감소하여 화학적으로 만들어진 산화철을 쓰기 시작했다. 하지만 컨템퍼러리 예술가들은 전통적인 방식으로 되돌아갔다. 콜롬비아의 디자이너이자 예술가인 라우라 다자Laura Daza는 지역에서 구한 흙을 사용해 노란색부터 불그스름한 갈색까지 다양한 색의 시에나 톤을 만들었다.

사용법

깊고 자연스러운 갈색이 도는 빨간 톤은 자연에 초점을 맞춘 브랜드나 회사에 알맞다. 옐로 오커와 배색하고 강조색으로 소량의 풀색 초록을 선택한다면 자연 경관을 떠올리게 하는 조화롭고 따스한 배색을 만들 수 있다.

색상 값
Hex code: #8d3715
RGB: 141, 55, 21
CMYK: 29, 83, 99, 32
HSL: 17, 85%, 55%

일반적 의미
- 흙에서 나온
- 자연스러운
- 변화하는

라우라 다자, '번트 시에나 컬렉션' 중에서, 2015년

예술, 디자인, 문화에 등장하는 번트 시에나
- 카라바조, 〈이삭의 희생〉, 회화, 1602년
- 피에르 술라주, 〈36〉, 회화, 1965년
- 프랜시스 베이컨, 〈침대에 누워 있는 두 인물과 지켜보는 사람들〉, 회화, 1968년

토프 Taupe

과거

정확하게 정의하기가 어려운 이 색의 이름은 두더지를 뜻하는 프랑스어에서 유래됐다. 역사적으로 이 단어는 따뜻하고 갈색이 도는 회색 계열을 의미하는데, 어스름한 보라색이나 불그스름한 갈색 언더톤을 띨 때도 있다. 20세기에 들어설 무렵 토프 계열은 세련되고 중립적인 색으로 인식되어 실내 장식에도, 몸에 착용하는 장신구에도 사용됐다. 미술공예운동Arts and Crafts Movement의 영향을 받은 당시의 실내 장식은 부드러운 흰색 계열과 채도가 낮은 파란색, 초록색, 토프 브라운이 특징이었다. 토프는 번트 오렌지Burnt Orange(불꽃빛이 도는 짙은 주황색·옮긴이), 하베스트 골드Harvest Gold(주황과 노랑의 사이에 있는 색·옮긴이) 계열과 함께 1970년대에 다시 유행했다. 건강함이 느껴지는 이 팔레트는 주방용품부터 사출성형으로 만든 의자까지 온갖 제품에 사용됐다.

현재

채도가 낮은 토프 계열은 2000년대에 다시 부상한 후로 여전히 인테리어와 패션에서 인기가 많다. 특히 편안하고 안전한 안식처를 만들 때 매우 중요하게 사용된다. 색채 심리학의 관점에서 보면 안정적인 토프가 부드럽고 채도가 낮은 중성색과 만났을 때 보기에도 편할 뿐 아니라 마음도 편안하게 해주는 효과가 있다.

사용법

자연주의적이고 중성적인 배색을 하려면 점토색, 채도가 낮은 아보카도색, 갈색을 띠는 흙색, 모래색과 함께 사용해보자.

색상 값

Hex code: #a59089
RGB: 165, 144, 137
CMYK: 35, 39, 39, 12
HSL: 16, 17%, 65%

일반적 의미

• 절제된
• 편안한
• 힘을 주는

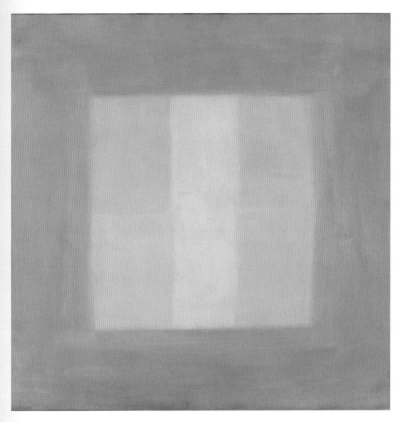

애그니스 마틴Agnes Martin, 〈사막의 비Desert Rain〉, 1957년

예술, 디자인, 문화에 등장하는 토프

• 프랭크 로이드 라이트, 〈로비하우스〉, 건축물, 1909~1910년
• 조르조 모란디, 〈정물화〉, 회화, 1960년
• 릭 오웬스, '남성복 컬렉션', 패션, 2017년 봄/여름

카키 Khaki

과거

'카키'라는 이름은 흙, 재, 먼지의 색을 의미하는 우르두Urdu어 단어를 차용한 것이다. 영어에서 카키가 뜻하는 노르스름한 갈색 직물은 해리 버넷 럼스덴Harry Burnett Lumsden 중장이 19세기 인도의 북서쪽 국경을 지키던 군인에게 위장 패턴 군복을 지급하면서 처음 사용되었다. 군복은 커치Cutch라는 염료를 사용해 만들었는데, 이것은 세네갈리아 카테큐Senegalia catechu 나무의 껍질에서 추출한 염료로, 인도에서 옥양목을 착색할 때 쓰이던 재료였다.

제1차 세계대전에 참전한 국가의 군복 수요가 높아지면서 카키 직물의 제조 규모도 점차 커졌다. 염색업자들이 사용하는 용액에 따라 카키는 옅은 갈색이 아니라 올리브에 가까울 때도 있었다. 1917년 무렵에는 모직으로 만든 군복 4500만여 벌이 참호에서 발견되기도 했다. 이 군복들은 대규모 회수 작업을 마친 뒤 분해되고 다시 만들어져 재분배되었다.

현재

20세기 후반에 다다르자 카키색 옷은 전 세계적으로 실용적인 일상복이나 반항석인 패션으로도 퍼지기 시작했다. 카키색 군복 바지를 입은 스킨헤드족이 영국 젊은이들의 문화를 상징하기도 했다. 1995년 센트럴세인트마틴스 예술대학교의 졸업 패션쇼에서 케이트 모스는 스텔라 매카트니가 디자인한 초록색 캐미솔 드레스, 분홍색 스타킹, 카키색 군 모자를 쓰고 워킹을 선보여 군복색에 불과했던 카키를 패션의 표현으로 승격시켰다.

사용법

따뜻하거나 시원한 다른 중성색과 카키를 조합해 현대적인 팔레트를 만들어보자. 카키는 자연과 가까움을 나타내므로 아웃도어 브랜드에 적절할 것이다.

색상 값
Hex code: #857856
RGB: 133, 120, 86
CMYK: 43, 40, 64, 27
HSL: 43, 35%, 52%

일반적 의미
• 실용적인
• 재사용한
• 반항적인

스텔라 매카트니의 졸업 패션쇼에 선 케이트 모스, 1995년

예술, 디자인, 문화에 등장하는 카키
- 버나드 메닌스키, 〈열차의 도착, 빅토리아 역〉, 회화, 1918년
- 프랑코 모스키노, '서바이벌 재킷', 패션, 1991년 봄/여름

카드보드(판지) Cardboard

과거

노란색이 도는 따뜻한 갈색 판지는 무두질한 가죽색, 비스킷색(담갈색), 낙타색과 비슷한 중성색을 띤다. 물체나 동물의 이름에서 가져온 다른 갈색과 달리, 판지는 세계 어디에서나 구할 수 있는 실용적인 재료이자 독특한 색상까지 지닌다는 점에서 큰 차이가 있다. 오늘날 대부분의 산업용 판지는 경영림(경영관리가 이루어지는 산림·옮긴이)에서 공급받은 나무나 재활용된 목재 펄프로 만들어져 자연스럽고 건강하게 보인다.

　판지 상자는 저렴하고 구하기 쉬워 현대의 많은 예술가에게 공평한 기회를 제공한다. 1919년 독일의 예술가 쿠르트 슈비터스Kurt Schwitters는 버려진 쓰레기와 판자로 콜라주 작품을 만들어 메르츠 예술Merz Art이라고 불렀는데, 다다Dada(서구의 합리주의 문명을 부정하고 파괴하려는 운동·옮긴이)와 비슷하게 별 의미가 없는 단어이다. 20세기 후반 캐나다계 미국인 건축가 프랭크 게리Frank Gehry는 판자의 골 모양에서 영감을 얻어 1960년대의 전형적인 가구를 대체하는, 저렴하고 가벼운 위글 사이드 의자 같은 물결 모양의 가구를 만들었다.

현재

마케팅 관점에서 보면 카드보드 브라운은 친환경의 상징이다. 고객에게 소박한 카드보드 제품 상자를 보내며 불필요한 것을 줄여 쓰레기를 덜 배출한다는 메시지를 전한다. 하지만 현실은 매년 미국에서만 8억 5000만 톤의 종이와 판자(대략 나무 10억 그루에 해당하는 양)가 배출되는 상황이다.

사용법

카드보드 브라운의 단순 명료한 특징을 활용해보자. 인쇄했을 때 이목을 사로잡는 옐로 오커와 대담한 틸 블루로 대비 효과를 내면 판지의 자연스러운 색을 돋보이게 할 수 있다.

색상 값

Hex code: #d7a77c
RGB: 215, 167, 124
CMYK: 15, 37, 53, 4
HSL: 28, 42%, 84%

일반적 의미

- 단순한
- 중성적인
- 검소한

프랭크 게리, '위글 사이드 의자Wiggle Side Chair', 1970년경
비트라 에디션Vitra Edition, 1998년

예술, 디자인, 문화에 등장하는 카드보드

- 쿠르트 슈비터스, 〈공간의 팽창 사진-두 마리의 작은 개 사진〉, 어셈블리지, 1920~1939년
- 미카엘 요한손, 〈케이크 리프트〉, 조각, 2009년
- 루이자 칼펠트, '카드보드 의자', 가구, 2016년

멜라닌 Melanin

과거

멜라닌은 세계에서 가장 오랜 역사를 지닌 강력한 색이다. 동물의 털, 새의 깃털, 인간의 피부색에서도 발견되는 자연 안료이며, 초기 원시 생물과 공룡의 화석에서 발견되기도 한다. 얼굴에 주근깨가 생기는 것도 자외선이 피부를 손상하지 못하도록 보호하기 위해 피부가 멜라닌 색소의 양을 늘리기 때문이다.

인류 조상의 몸이 털로 덮여 있었을 때 그들의 피부색은 밝았다는 것이 오늘날 학자들의 주된 이론이다. 신체 온도를 조절하는 정교한 기제가 생기면서 털이 빠졌고, 초기 호모 사피엔스는 적도 지방의 강한 복사열에서 몸을 보호하기 위해 멜라닌 생성을 높이고 피부가 어두워지도록 진화했다. 이후, 태양열이 적은 지방으로 이주한 후손들은 점차 피부가 밝아졌는데, 뼈를 튼튼하게 하는 비타민 D를 생성하기 위해서 어느 정도의 자외선은 흡수할 필요가 있었기 때문이다.

현재

MIT의 미디에이티드 매터 그룹은 디자인과 건축물의 재료로서 멜라닌을 연구하는 단체다. 이들은 새의 깃털에서 멜라닌을 추출해 화학적으로 합성해냈고, 건축물 유리창과 같은 자재에 자외선 차단 기능을 넣을 수 있을 정도의 큰 규모로 안료를 만들 수 있게 되었다. 그 결과 환경에 반응하는 멜라닌 유리를 생산하게 되었다. 이는 햇빛에 반응해 자연스럽게 어두워지는 안료가 탄생했음을 의미한다.

색상 값

Hex code: #996e43
RGB: 153, 110, 67
CMYK: 30, 50, 73, 27
HSL: 30, 56%, 60%

일반적 의미

• 자연발생적인
• 진화하는
• 강인한

사용법

반응성을 지닌 멜라닌의 잠재력은 디자인 분야에 많은 기회를 가져다줄 것이다. 클로로필 같은 강력한 천연 안료와 함께 멜라닌은 우리에게 한 가지 메시지를 던진다. 심미적인 목적이나 상징적 의미를 위해 색을 찾기보다 혁신적인 사용성과 기능을 위해 색을 찾아야 한다는 것이다.

네리 옥스만Neri Oxman, 미디에이티드 매터
그룹The Mediated Matter Group, '토템스Totems', 2019년

참고 문헌

Introduction

Albers, Josef *The Interaction of Color: 50th Anniversary Edition*, New Haven and London: Yale University Press, 2013 (1963)

Cheung, Vien, Mahyar, Forough, Westland, Stephen, 'Complementary Colour Harmony in Different Colour Spaces', *International Colour Association (AIC) Conference*, July 2013
https://www.researchgate. net/publication/263334546 (accessed October 2020)

Chu, Alice and Rahman, Osmud, 'What Color is Sustainable? Examining the Eco-friendliness of Color', *International Foundation of Fashion Technology Institutes Conference*, March 2010
https://www.researchgate.net/ publication/332401739_What_ color_is_sustainable_Examining_the_eco-friendliness_of_ color (accessed October 2020)

Eastlake, Charles L., '*The Theory of Colours by Johann Wolfgang von Goethe*', first published 1810

Franklin, Anna, 'Origins of Color Preference – Prof. Anna Franklin, Ph.D.', *Internationalen Konferenz Farbe im Kopf*, Universität Tübingen, September 2016
https://www.youtube.com/ watch?v=XM3eZDg6xwg (accessed January 2021)

Haller, Karen, *The Little Book of Colour*, London: Penguin, 2019

Harrison, Sara, 'A New Study About Color Tries to Decode 'The Brain's Pantone', *Wired*, 24 November 2020
https://www.wired.com/story/
a-new-study-about-color-tries-to-decode-the-brains-pantone (accessed 10 December 2020)

Itten, Johannes, *The Art of Color: The Subjective Experience and Objective Rationale of Color*,
New York: John Wiley&Sons, 2001 (1961)

Jongerius, Hella, '*I Don't Have a Favourite Colour*', Berlin: Gestalten, 2006

Loske, Alexandra, *Colour: A Visual History*, London: Ilex, 2017

Klee, Paul, 'On Modern Art' [lecture], Kunstverein, Jena, 26 January 1924, trans. Paul Findlay in *Paul Klee: On Modern Art*, London: Faber&Faber, 1948

Street, Ben, *Art Unfolded: A History of Art in Four Colours*, London: Ilex, 2018

Wohlfarth, Harry and Sam, Catherine, 'The Effect of Color Psychodynamic Environmental Modification upon Psychophysiological and Behavioral Reactions of Severely Handicapped children', *The International Journal of Biosocial Research*, Vol. 3, No. 1, 1982

Wright, Angela, *Beginner's guide to Colour Psychology*, London: Colour Affects, 1998

Red

Amar, Zohar, Gottlieb, Hugo, Iluz, David and Varshavsky, Lucy, 'The Scarlet Dye of the Holy Land',
BioScience, Volume 55, Issue 12, December 2005
https://academic.oup. com/bioscience/article/55/12/1080/407161 (accessed
July 2020)

Coles, David, *Chromatopia: An Illustrated History of Colour*, London: Thames&Hudson, 2018

Geeraert, Amélie, 'Traditional Meanings of Colors in Japanese Culture', *Kokoro*, 15 June 2020
https://kokoro-jp.com/culture/298 (accessed 1 August 2020)

'In Search of Forgotten Colours: Sachio Yoshioka and the Art of Natural Dyeing', Victoria&Albert Museum, 6 June 2018
https://www.youtube.com/ watch?v=7OiG-WjbCQA (accessed August 2020)

Isean Honten, 'Beni: A Special Red Color Extracted from Safflower'
https://www.isehanhonten. co.jp/en/about (accessed October 2020)

Kaukas-Havenhand, Lucinda, *Mid-Century Modern Interiors: The Ideas that Shaped Interior Design in America*, London: Bloomsbury, 2019

Larking, Matthew, 'Genta Ishizuka: Beneath and On the Surface', *Japan Times*, 13 August 2019
https://www.japantimes.co.jp/ culture/2019/08/13/arts/genta-ishizuka-beneath-surface (accessed August 2020)

Liles, J.N, *The Art and Craft of Natural Dyeing*, Knoxville: University of Tennessee Press, 1990

Nelson, Kate Megan, 'A Brief History of the Stoplight', *Smithsonian*, May 2018

https://www.smithsonianmag.com/innovation/brief-history-stoplight-180968734 (accessed September 2020)

Oxford Psychology Team, 'Seeing Red at the Olympics', *Oxford Education Blog*, 1 September 2016 https://educationblog.oup.com/secondary/psychology/seeing-red-at-the-olympics (accessed August 2020)

Pastoureau, Michel, *Red: The History of a Color*, Princeton: Princeton University Press, 2016

Phipps, Elena, *Cochineal Red: The Art History of a Color*, New York: Metropolitan Museum of Art/Yale University Press, 2010

Spindler, Ellen, 'The Story of Cinnabar and Vermilion (HgS) at The Met', *Met Museum*, 28 February 2018 https://www.metmuseum.org/blogs/collection-insights/2018/cinnabar-vermilion (accessed July 2020)

Travis, Anthony S, 'Madder Red: A Revolutionary Colour', *Chemistry&Industry*, via Colorant History, 3 January 1994 http://www.colorantshistory.org/MadderRed.html (accessed November 2020)

Viegas, Jen, 'Why is the Colour Red so Powerful', *Seeker*, 2015 https://www.seeker.com/why-is-the-color-red-so-powerful-photos-1769836764.html (accessed August 2020)

Wininger, Aaron, 'China's Supreme Court Rules in Favor of Christian Louboutin's Red Sole Trademark', *The National Law Review*, 18 February 2020 https://www.natlawreview.com/article/china-s-supreme-court-rules-favor-christian-louboutins-red-sole-trademark (accessed January 2021)

Orange
Atelier Éditions (Ed.), *An Atlas of Rare and Familiar Colour:*

The Harvard Art Museums' Forbes Pigment Collection, Los Angeles: Atelier Éditions, 2019
Baker, Logan, 'Manipulating the Audience's Emotions with Color', *Premium Beat*, 2 August 2016 https://www.premiumbeat.com/blog/manipulate-emotions-with-color-in-film (accessed October 2020)

Blumberg, Jess, 'A Brief History of the Amber Room', *Smithsonian*, 31 July 2007 https://www.smithsonianmag.com/history/a-brief-history-of-the-amber-room-160940121 (accessed October 2020)

Chapman, John and Gaydarska, Bisserka, 'The Aesthetics of Colour and Brilliance', *Geoarchaeology and Archaeomineralogy Conference*, 2008 http://citeseerx.ist.psu.edu/viewdoc/download?-doi=10.1.1.548.8669&rep=rep1&type=pdf (accessed October 2020)

Coles, David, *Chromatopia: An Illustrated History of Colour*, London: Thames&Hudson, 2018

'Conservators Struggle to Preserve True Original Colors of China's Terracotta Warriors', *Southern Weekly – Global Times*, 10 October 2017 https://www.globaltimes.cn/content/1069632.shtml (accessed October 2020)

'Japanese Traditional Colors', Kidoraku Japan http://kidorakujapan.com/know/others_color.html (accessed October 2020)

Maerz, Aloys John and M. Rea, *A Dictionary of Color'*, New York: McGraw-Hill, 1930

'Orange Light Helps Thinking' *Science Learning Hub*, 10 March 2014 https://www.sciencelearn.org.nz/resources/2290-orange-light-helps-thinking (accessed

October 2020)

Salamone, Lorenzo, 'The History of the Most Iconic Color of Luxury', *NSS Magazine*, 7 June 2020 https://www.nssmag.com/en/fashion/22580/hermes-packaging-orange (accessed October 2020)

Schüler, C. J, *Along the Amber Route: From St. Petersburg to Venice, Inverness:* Sandstone Press, 2020

Yates, Julian, 'Orange' in *Prismatic Ecology: Ecotheory Beyond Green*, ed. Jeffery Jerome Cohen, Minneapolis, University of Minnesota Press, 2013

Yellow
Atelier Éditions (Ed.), *An Atlas of Rare and Familiar Colour: The Harvard Art Museums' Forbes Pigment Collection*, Los Angeles: Atelier Éditions, 2019

Ball, Philip, *Bright Earth*, Kindle Edition: Vintage Digital, August 2012

Chatterjee, Meeta, 'Khadi: The Fabric of the Nation in Raja Rao's Kanthapura', *New Literatures Review*, Issue 36, June 2000

Griffith, Ralph T. H. (trans.), *The Rig Veda*, Santa Cruz: Evinity Publishing, March 2009

Han, Jing, 'Imperial Yellow: A Costume Colour at the Top of the Social Hierarchy', *The Asia Dialogue*, 22 July 2015 https://theasiadialogue.com/2015/07/22/imperial-yellow-a-costume-colour-at-the-top-of-the-social-hierarchy (accessed September 2020)

Harley, Rosamond D., *Artists' Pigments c.1600-1835*, London: Butterworth&Co., 1970

Hulsey, John and Trusty, Ann, 'Turner's Mysterious Yellow', *Artists Network* https://www.artistsnetwork.

com/art-subjects/plein-air/
turners-mysterious-yellow
(accessed September 2020)

Indian Yellow', *Bulletin of
Miscellaneous Information
(Royal Botanic Gardens, Kew)*,
No. 39, 1890
www.jstor.org/stable/4111404
(accessed September 2020)

Maerz, Aloys John and M. Rea,
A Dictionary of Color', New
York: McGraw-Hill, 1930

Potts, Lauren and Rimmer,
Monica, 'The Canary Girls:
The Workers the War Turned
Yellow', *BBC News*, 20 May
2017
https://www.bbc.co.uk/news/
uk-england-39434504 (accessed
September 2020)

Prance, Ghillean T. and Nesbitt,
Mark, *The Cultural History of
Plants*, New York: Routledge,
2005

Ravenscroft, Tom, 'Grey Brick
and Yellow Polycarbonate
Contrast to Create Striking
Peckham Primary School',
Dezeen, 27 July 2020
https://www.dezeen.
com/2020/07/
27/bellenden-prima-
ry-school-peckham-cottrell-ver-
meulen-architecture (accessed
September 2020)

St Clair, Kassia, *The Secret
Lives of Colour*, London: John
Murray, 2016

Thorpe, Harriet, 'This Year's
Dulwich Pavilion is Inspired
by Nigerian Fabric Markets',
*Wallpaper**, 3 June 2019
https://www.wallpaper.com/
architecture/dulwich-pavilion-
2019-pricegore-yinka-ilori-lon-
don (accessed September 2020)

Welbourne, Lauren, 'Human
Colour Perception Changes
Between Seasons', *Current
Biology*, Volume 25, Issue 15, 3
August 2015
https://www.cell.com/current-bi-
ology/fulltext/S0960-
9822(15)00724-1 (accessed
September 2020)

Whybrow, Kayleigh, 'Influ-
encing Learning with the
Psychology of Colour', *Building
4 Education*, 26 August 2017
https://b4ed.com/Article/influ-
encing-learning-with-the-psy-
chology-
of-colour (accessed September
2020)

Wilkinson, Tom, 'Gilt Com-
plex: Buildings that Glitter',
Architectural Review, 3 Sep-
tember 2019
https://www.architectural-
review.com/essays/gilt-complex-
buildings-that-glitter (accessed
October 2020)

Green
Ball, Philip, '*Bright Earth*', Kin-
dle Edition: Vintage Digital,
August 2012

Barton, Chris, *The Day-Glo
Brothers*, Watertown: Charles-
bridge Publishing, 2009

Becker, Doreen, *Color Trends
and Selection for Product
Design*,
Norwich: William Andrew,
2016

Berry, Jennifer, 'What Are the
Benefits of Chlorophyll?', *Med-
ical News Today*, 4 July 2018
https://www.medicalnewstoday.
com/articles/322361 (accessed
September 2020)

Coles, David, *Chromatopia: An
Illustrated History of Colour*,
London: Thames&Hudson,
2018

Ferro, Shaunacy, 'This Is the
Most Visible Color in the
World', *Mental Floss*, 10 May
2017
https://www.mentalfloss.com/
article/500751/most-visible-
color-world (accessed July
2020)
Finlay, Victoria, *Color: A Nat-
ural History of the Palette*, New
York: Ballantine, 2002

Gerritsen, Anne and Riello,
Giorgio, *The Global Lives of
Things: The Material Culture
of Connections in the Early
Modern World*, New York:

Routledge, 2015

Higham, James P., 'All the
Colors That Human Vision
Neglects', *The Atlantic*, 7 Feb-
ruary 2018
https://www.theatlantic.
com/science/archive/2018/02/
seeing-red/552473 (accessed
September 2020)

Lee, David, *Nature's Palette:
The Science of Plant Color*,
Chicago: University of Chica-
go Press, 2010

'Life Seacolors: Demonstration
of New Natural Dyes from Al-
gae as Substitution of Synthetic
Dyes Actually Used by Textile
Industries', *European Union
Life Projects*, Third Newsletter,
1 July 2016
https://ec.europa.eu/environ-
ment/life/project/Projects/
index.cfm?fuseaction=search.
dspPage&n_proj_id=5017
(accessed September 2020)

Maerz, Aloys John and M. Rea,
A Dictionary of Color', New
York: McGraw-Hill, 1930

Nierenberg, Cari 'A Green
Scene Sparks our Creativity',
NBC News, 28 March 2012
https://www.nbcnews.com/
health/
body-odd/green-scene-sparks-
our-
creativity-flna578364 (accessed
July 2020)

Oakley, Howard, 'Pig-
ment: The unusual green
of Malachite', *The Eclectic Light
Company*, 1 June 2018
https://eclecticlight.
co/2018/06/01/pigment-the-un-
usual-green-of-malachite
(accessed July 2020)

Pastoureau, Michel, *Green: The
History of a Color*, Princeton:
Princeton University Press,
2014
Pritchard, Emma-Louise, 'The
Real Reason Wine and Beer
Bottles are Only Ever Brown or
Green', *Country Living*, March
9, 2017
https://www.countryliving.
com/uk/create/food-and-drink/

news/a1465/reason-wine-beer-bottles-brown-green (accessed July 2020)

'Textile Produced from Algae', *Sustainable Fashion*, 2 April 2020 https://www.sustainable-fashion.earth/type/recycling/textile-produced-from-algae (accessed September 2020)

'Urban Algae Folly', ecoLogic-Studio at Expo Milan 2015, 23 May 2015 https://www.youtube.com/watch?v=os2ZznTTIYA (accessed September 2020)

Ziegler, Chris, 'Toyota's Weird, Bright Green Prius Uses Science to Stay Cooler in the Sun', *The Verge*, 12 February 2016 https://www.theverge.com/2016/2/12/10979166/toyota-thermo-tect-lime-green-prius-sun-heat (accessed August 2020)

Blue
Ball, Philip, '*Bright Earth*', Kindle Edition: Vintage Digital, August 2012

'Blue Light Has a Dark Side', *Harvard Health Publishing*, May 2012; updated 7 July 2020 https://www.health.harvard.edu/staying-healthy/blue-light-has-a-dark-side (accessed August 2020)

Brown, D., Barton, J.&Gladwell, V., 'Viewing Nature Scenes Positively Affects Recovery of Autonomic Function Following Acute-Mental Stress', *Environmental Science&Technology*, 4 June 2013 https://www.ncbi.nlm.nih.gov/pmc/articles/PMC3699874 (accessed February and June 2020)

Cascone, Sarah, 'The Chemist Who Discovered the World's Newest Blue Explains Its Miraculous Properties', *Artnetnews*, 20 June 2016 https://news.artnet.com/art-

world/yinmn-blue-to-be-sold-commercially-520433 (accessed February 2020)

Cifuentes, Beatriz and Vignelli, Massimo, *Design: Vignelli: Graphics, Packaging, Architecture, Interiors, Furniture, Products*, New York: Rizzoli International Publications, 2018

Coles, David, *Chromatopia: An Illustrated History of Colour*, London: Thames&Hudson, 2018

Geldof, Muriel and Steyn, Lise, 'Van Gogh's Cobalt Blue: Van Gogh's Studio Practice', *Mercatorfonds*, July 2013 https://www.researchgate.net/publication/304626297_Van_Gogh's_Cobalt_Blue (accessed July 2020)

Koddenberg, Matthias, *Yves Klein: In/Out Studio*, Dortmund: Verlag Kettler, 2016

Loske, Alexandra, *Colour: A Visual History*, London: Ilex, 2017

Maerz, Aloys John and M. Rea, *A Dictionary of Color'*, New York: McGraw-Hill, 1930

McCouat, Philip, 'Prussian Blue and Its Partner in Crime', *Journal of Art in Society*, **2014** http://www.artinsociety.com/prussian-blue-and-its-partner-in-crime.html (accessed July 2020)

McKinley, Catherine, *Indigo*, London: Bloomsbury, 2011

Meier, Allison, 'Lapis Lazuli: A Blue More Precious than Gold', *Hyperallergic*, 5 August 2016 https://hyperallergic.com/315564/lapis-lazuli-a-blue-more-precious-than-gold (accessed February 2020)
Morris, William, *The Collected Letters of William Morris, Volume I: 1848-1880*, ed. Norman Kelvin, Princeton: Princeton University Press, 2014

Pappas, Stephanie, 'Oldest

Indigo-Dyed Fabric Ever Is Discovered in Peru', *Live Science*, 14 September 2016 https://www.livescience.com/56099-oldest-indigo-dyed-fabric-discovered-peru.html (accessed March 2020)

Penrose, Nancy L., 'Curious Blue', *Hand and Eye Magazine*, 19 September 2012 http://handeyemagazine.com/content/curious-blue (accessed February 2020)

Roy, Ashok, 'Monet's Palette in the Twentieth Century: "Water-Lilies" and "Irises"', *The National Gallery Technical Bulletin*, Volume 28, 2007 https://www.nationalgallery.org.uk/upload/pdf/roy2007.pdf (accessed March 2020)

St Clair, Kassia, *The Secret Lives of Colour*, London: John Murray, 2016

Street, Ben, *Art Unfolded: A History of Art in Four Colours*, London: Ilex, 2018

Taggart, Emma, 'The History of the Color Blue: From Ancient Egypt to the Latest Scientific Discoveries', *My Modern Met*, 12 February 2018 https://mymodernmet.com/shades-of-blue-color-history (accessed 22 February 2020)

Pink&Purple
Atkinson, Diane, *The Purple, White&Green: Suffragettes in London 1906-14*, London: Museum of London, 1992

Becker, Doreen, *Color Trends and Selection for Product Design*, Norwich: William Andrew, 2016
'Colour Coded', *Faber Futures*, 2018 https://faberfutures.com/projects/project-coelicolor/colour-coded (accessed 12 February 2020)

Garfield, Simon, '*Mauve: How One Man Invented a Colour*

that Changed the World, London: W. W. Norton&Company, 2002

Gilliam, James E. and Unruh, David, 'The Effects of Baker-Miller Pink on Biological, Physical and Cognitive Behaviour,' Journal of Orthomolecular Medicine, Volume 3, Number 4, 1988 http://www.orthomolecular.org/library/jom/1988/pdf/1988-v03n04-p202.pdf (accessed February 2020)

Hofmeister, Sandra, 'What Colour Was the Bauhaus?' Kvadrat Interwoven http://kvadratinterwoven.com/colours-at-bauhaus (accessed March 2020)

Jongerius, Hella, 'I Don't Have a Favourite Colour', Berlin: Gestalten, 2006

Kandinsky, Nina, Kandinsky und Ich, Kindle version: München, 1976

Liffreing, Ilyse, 'Millennial Pink: A Timeline for the Color that Refuses to Fade', Digi-Day, 31 July 2017 https://digiday.com/marketing/millennial-pink-timeline-color-refuses-fade (accessed February 2020)

Maerz, Aloys John and M. Rea, A Dictionary of Color', New York: McGraw-Hill, 1930

Rizzo, Alice, 'Coronavirus: The Posters Spreading Kindness Across London', BBC News, 17 April 2020 https://www.bbc.co.uk/news/uk-england-london-52315966 (accessed June 2020)

Schauss, A.G., 'Tranquilising Effect of Colour Reduces Aggressive Behaviour and Potential Violence, in Orthomolecular Psychiartry', International Journal of Biosocial and Medical Research, Vol. 8, No. 4, 25 May 1985 https://www.researchgate.net/publication/242777200_Tran-

quilizing_Effect_of_Color_Reduces_Aggressive_Behavior_and_Potential_Violence (accessed February 2020)

St Clair, Kassia, The Secret Lives of Colour, London: John Murray, 2016

Stavely-Wadham, Rose, 'Beetroot, Barley and Brilliantine: Historic Makeup Tips and Tricks from the British Newspaper Archive', British Newspaper Archive, 7 September 2020 https://blog.britishnewspaperarchive.co.uk/2020/09/07/historic-makeup-tips-and-tricks (accessed September 2020)

Steele, Valerie (ed.), Pink: The History of a Punk, Pretty, Powerful Color, London: Thames&Hudson, 2018

Thavapalan, Shiyanthi and Warburton, David A. (eds), The Value of Colour: Material and Economic Aspects in the Ancient World, Berlin: Edition Topoi, 2020

Uffindell, Andrew, 'Austro-Sardinian War: Battle of Magenta', Military History, June 1996 https://www.historynet.com/austro-sardinian-war-battle-of-magenta.htm (accessed February 2020)

'UNESCO World Heritage Bauhaus Houses with Balcony Access in Dessau', Bauhaus Dessau https://www.bauhaus-dessau.de/en/talks/houses-with-balcony-access.html (accessed June 2020)

White&Pale
Atelier Éditions (Ed.), An Atlas of Rare and Familiar Colour: The Harvard Art Museums' Forbes Pigment Collection, Los Angeles: Atelier Éditions, 2019

Buckley-Jones, Kiera, 'All Your Questions about Eco-Friendly Paints Answered', Elle Decoration, 10 June 2020 https://www.elledecoration.co.uk/

decorating/a32767488/all-your-questions-about-eco-friendly-paints-answered (accessed September 2020)

Cleaver, Emily, 'Against All Odds, England's Massive Chalk Horse Has Survived 3,000 Years', Smithsonian, 6 July 2017 https://www.smithsonianmag.com/history/3000-year-old-uffington-horse-looms-over-english-countryside-180963968 (accessed September 2020)

Coles, David, Chromatopia: An Illustrated History of Colour, London: Thames&Hudson, 2018

Eisler, Maryam and Pawson, John, 'At Home with the Master of Minimalism: John Pawson', Lux Magazine, 2018 https://www.lux-mag.com/john-pawson (accessed September 2020)

Hara, Kenya, White, Baden: Lars Müller, 2009

Hutchings, Freya, 'Next Generation: Elissa Brunato's Bio Iridescent Sequin Shimmers with Nature', Next Nature, 29 January 2020 https://nextnature.net/2020/01/interview-elissa-brunato (accessed September 2020)

Kinoshita, Shuichi and Yoshioka, Shinya, Structural Colors in Biological Systems, Osaka: Osaka University Press, 2005

Logan, Jason, Make Ink: A Forager's Guide to Natural Inkmaking, New York: Abrams, 2018

McGrath, Katherine, 'These Are the Best-Selling Sherwin-Williams Paint Colors', Architectural Digest, 6 July 2017 https://www.architecturaldigest.com/story/best-sherwin-williams-paint-colors (accessed October 2020)

McKie, Robin, 'Earth has

Lost 28 Trillion Tonnes of Ice in Less Than 30 Years', *The Guardian*, 23 August 2020 https://www.theguardian.com/environment/2020/aug/23/earth-lost-28-trillion-tonnes-ice-30-years-global-warming (accessed September 2020)

Nansen, Fridtjof, *Farthest North*, New York: Modern Library, 1999 (1897)

Pawson, John, 'White on White', *John Pawson Journal*, January 2016 http://www.johnpawson.com/journal/white-on-white (accessed September 2020)

Saftig, Steven, 'Lunar White Move: A Conversation with Sonos's Design Director of Color, Material, Finish', Sonos, 2020 https://blog.sonos.com/en-gb/move-lunar-white (accessed November 2020)

Grey&Dark

Atelier Éditions (Ed.), *An Atlas of Rare and Familiar Colour: The Harvard Art Museums' Forbes Pigment Collection*, Los Angeles: Atelier Éditions, 2019

Brill, Robert H, 'The Chemical Interpretation of the Texts', *Glass and Glassmaking in Ancient Mesopotamia*, ed. Leo Oppenheimer, via The Corning Museum of Glass, 1970 https://www.cmog.org/sites/default/files/collections/EE/EECF0FB5-8390-48EA-8B17-0050D4AADB3F.pdf (accessed July 2020)

Coles, David, *Chromatopia: An Illustrated History of Colour*, London: Thames&Hudson, 2018

Hitti, Natashah, 'Hyundai Unveils Electric Vehicle Concept that Looks like a "Perfectly Weathered Stone"', *Dezeen*, 5 March 2020 https://www.dezeen.com/2020/03/05/hyundai-prophecy-electric-vehicle-concept (accessed September 2020)

Imbabi, Mohammed S., Carrigan, Collette and McKenna, Sean, 'Trends and Developments in Green Cement and Concrete Technology', *International Journal of Sustainable Built Environment,* Volume 1, Issue 2, December 2012 https://www.sciencedirect.com/science/article/pii/S2212609013000071 (accessed July 2020)

Katona, Brian G., Siegel, Earl G and Cluxton Jr, Robert J., 'The New Black Magic: Activated Charcoal and New Therapeutic Uses', *The Journal of Emergency Medicine*, Volume 5, Issue 1, 1987 https://www.sciencedirect.com/science/article/abs/pii/0736467987900047 (accessed October 2020)

Logan, Jason, *Make Ink: A Forager's Guide to Natural Inkmaking*, New York: Abrams, 2018

Maerz, Aloys John and M. Rea, *A Dictionary of Color '*, New York: McGraw-Hill, 1930

'"Modern Nature" Exhibit Explores Georgia O'Keeffe's Love Affair With The Adirondacks', *HuffPost*, [updated] 6 December 2017 https://www.huffpost.com/entry/modern-nature-georgia-oke_n_4044942 (accessed January 2021)
Saunders, Nicholas J., 'A Dark Light: Reflections on Obsidian in Mesoamerica' in *World Archaeology Vol. 33*, New York: Routledge, 2001 https://www.academia.edu/2424264/A_Dark_Light_Reflections_on_Obsidian_in_Mesoamerica (accessed 17 September)

Sharma, Nisha, Agarwal, Anuja, Negi, Y. S., Bhardwaj, Hemant and Jaiswal, Jatin, 'History and Chemistry of Ink: A Review', *World Journal of Pharmaceutical Research*, Volume 3, Issue 4, 2014

https://wjpr.net/admin/assets/article_issue/1404208081.pdf (accessed September 2020)

Stathaki, Ellie, 'Step Inside Asif Khan's Dark Pavilion for the Winter Olympics', *Wallpaper**, 7 February 2018 https://www.wallpaper.com/architecture/asif-khan-pavilion-winter-olympics-south-korea-2018 (accessed September 2020)

Stengel, Jim, 'Jack Daniel's Secret: The History of the World's Most Famous Whiskey', *The Atlantic*, 9 January 2012 https://www.theatlantic.com/business/archive/2012/01/jack-daniels-secret-the-history-of-the-worlds-most-famous-whiskey/250966 (accessed September 2020)

Webb, Marcus, 'Shifting Sands', *Delayed Gratification*, Issue 36, 2019

Winston, Anna, 'Young Designers Are Making Aluminium "More Desirable" for Collectors' *Dezeen*, 16 May 2019 https://www.dezeen.com/2019/05/16/aluminium-furniture-design-collectors (accessed July 2020)

Brown

Atelier Éditions (Ed.), *An Atlas of Rare and Familiar Colour: The Harvard Art Museums' Forbes Pigment Collection*, Los Angeles: Atelier Éditions, 2019

Ball, Philip, *Bright Earth*, Kindle Edition: Vintage Digital, August 2012

Becker, Doreen, *Color Trends and Selection for Product Design*, Norwich: William Andrew, 2016

'Benjamin Brecknell Turner – Working Methods', Victoria & Albert Museum https://www.vam.ac.uk/articles/benjamin-brecknell-turner-working-methods (accessed

October 2020)

Coles, David, *Chromatopia: An Illustrated History of Colour*, London: Thames&Hudson, 2018

Dejoie, C., Sciau, P., Li, W. *et al.*, 'Learning from the Past: Rare ε-Fe$_2$O$_3$ in the Ancient, Black-Glazed Jian (*Tenmoku*) Wares', *Nature Briefing, Scientific Reports*, Volume 4, 13 May 2014 *https://www.nature.com/articles/srep04941* (accessed October 2020)

Grovier, Kelly 'Umber: The Colour of Debauchery' *BBC News*, 19 September 2018 *https://www.bbc.com/culture/article/20180919-umber-the-colour-of-debauchery* (accessed October 2020)

Karagiannidou, Evrykleia G. 'Colors in the Prehistoric and Archaic Era', Chemica Chronica/Association of Greek Chemists (EEX) via *Chemistry Views*, 6 March 2018 *https://www.chemistryviews.org/details/ezine/10872110/Colors_in_the_Prehistoric_and_Archaic_Era.html* (accessed October 2020)

Klee, Paul, *The Thinking Eye*, Notebooks Volume 1, London: Percy Lund, Humphries&Co., Ltd, 1961
Loske, Alexandra, *Colour: A Visual History*, London: Ilex, 2017

Moriarty, Catherine, 'Dust to Dust: A Particular History of Khaki', *Textile The Journal of Cloth and Culture*, November 2010 *https://www.researchgate.net/publication/233680235_Dust_to_Dust_A_Particular_History_of_Khaki* (accessed October 2020)

Plank, Melanie, 'How Sustainable Is Paper And Cardboard Packaging?', *Common Objective*, January 2020

https://www.commonobjective.co/article/how-sustainable-is-paper-and-cardboard-packaging (accessed October 2020)

St Clair, Kassia, *The Secret Lives of Colour*, London: John Murray, 2016

West FitzHugh, Elisabeth (ed.), *Artists' Pigments: A Handbook of Their History and Characteristics,* Volume 3, Washington: National Gallery of Art, 199

인용

8
Eastlake, Charles L., '*Goethe's Theory of Colours*', London: John Murray, 1840

12
Jongerius, Hella, '*I Don't Have a Favourite Colour*', Berlin: Gestalten, 2006

29
Albers, Josef *The Interaction of Color: 50th Anniversary Edition*, New Haven and London: Yale University Press, 2013 (1963)

34
Kerouac, Jack, *On The Road*, London: Penguin Classics, 2000 (1957)

41
Itten, Johannes, *The Art of Color: The Subjective Experience and Objective Rationale of Color*, New York: John Wiley&Sons, 2001 (1961)

76–7
Stein, Gertrude, *Picasso*, New York: Dover Publications, 2000 (1938)

194–5
Koddenberg, Matthias, *Yves Klein: In/Out Studio*, Dortmund: Verlag Kettler, 2016

212–3
Ball, Philip, *Bright Earth*, Kindle Edition: Vintage Digital, August 2012

222
Schiaparelli, Elsa, *Shocking Life: The Autobiography of Elsa Schiaparelli*, London: V&A, 2007

찾아보기

315

317

사진 크레디트

이 책에 수록한 이미지를 제공한 분들께 감사의 말씀을 드립니다.

감사의 말

각각의 색이 지닌 독특한 이야기를 들려준 모든 디자이너와 색 제조자에게 감사드린다. 코로나19로 외출이 제한된 시기인데도 면담을 허락해주고 도움 주신 분들 덕분에 중요한 자료를 많이 전해 받았다. 특별히 매력적이고 획기적인 색의 세계를 내게 소개해준 아그네 쿠체렌카이테, 리빙 컬러 컬렉티브의 라우라 러크먼과 일파 시벤하르에게 감사를 전한다.

나를 격려해주고 이 책에서 수많은 색을 다루도록 허락해준 엘리 코베트에게 감사한다. 레이철 실버라이트, 벤 가드너, 줄리아 헤더링턴을 포함해 편집, 사진, 디자인 팀의 전문가들 덕분에 이 책이 나올 수 있었다.

색의 무궁무진한 가능성과 내러티브의 중요성을 논하는 데 시간을 내준 작가이자 나의 좋은 벗인 세라 콘웨이, 적절한 순간에 조사 작업을 도와준 로라 솔터에게 특별히 고맙다는 말을 전한다. 언제나 나를 지지해주고 몇 번이고 원고를 읽으며 예리한 조언과 제언을 아끼지 않으며 내가 글을 쓸 수 있도록 아름답게 정원 작업실을 꾸며준 남편 대니얼에게 감사한다. 이 책은 잠깐이라도 책에 푹 빠져 독서하는 시간이 삶의 기쁨이었던 돌아가신 키티 할머니에게 바치는 것이기도 하다.